U0112007

大展好書　好書大展
品嘗好書　冠群可期

大展好書　好書大展
品嘗好書　冠群可期

體育教材：8

排舞運動教程

附 DVD

李遵　編著

大展出版社有限公司

序
Preface

　　近年來，排舞運動在我國迅猛發展，各地掀起了一股排舞健身熱，但與排舞運動快速發展不相適應的是，對於排舞運動的理論研究還很薄弱，關於排舞運動的歷史發展、創編特點、舞步風格、教學競賽等問題還沒有得到合理解答，尤其是對排舞運動創編實踐方面的研究還處於空白，成為排舞運動在我國推廣發展的一大制約。在此背景下，《排舞運動》的出版面世可謂正當其時。

　　該書作者圍繞排舞運動的概念、特點、分類、風格、術語、舞譜、創編、教學、競賽等問題的展開撰寫。書中，有幾個顯著的特點給人印象深刻。

　　其一，首創性地總結歸納了排舞運動的基本術語，以簡明扼要的詞彙，準確形象地反映出排舞的舞步形式和技術特徵。

　　其二，整理梳理了排舞運動舞譜，明確了編寫舞譜的方法、注意事項及向國際排舞協會申報新曲目的方法，對普及和推廣排舞運動，進而促使我國排舞走向世界具有重要意義。

　　其三，重點介紹了當前的經典排舞曲目，鮮見性地採用步點圖的方式，不僅明示了舞步線路，還指出了舞者的

重心變化，便於讀者的學習演練。

全書充分兼顧了理論性和實用性，在不少章節中提供了很多實用性強的參考資料，在動作闡述的基礎上配以插圖加以說明。通覽全書，文筆流暢，涉及面廣，對排舞運動相關的各方面知識和內容均有論及，為讀者勾畫了一幅排舞運動的全景圖。

《排舞運動》系統總結了創編、教學、培訓排舞運動的實踐經驗，研究了排舞運動的基本理論問題，反映了這一領域的最新研究成果，為排舞從事者和愛好者學習、教授、推廣排舞運動提供了理論的支撐，為研究排舞運動提供了視角、理論和方法的借鑑，為體育院校相關專業的本科生及研究生提供了一本有特色的、有品質的教科書和參考書。

希望這本《排舞運動》能成為廣大排舞愛好者的良師益友。

繆仲一
於北京

目 錄 CONTENTS

第一章
排舞運動概述

　　排舞（Line dance）是指站成一排排或者圍著圈在音樂伴奏下透過自由的表現形式和不斷重複規定的舞步組合來愉悅身心的一項健身運動。它以音樂為核心，以風格各異的舞步組合循環，來展現世界各國民間舞蹈的多元文化魅力。排舞已經風靡世界，受到不同國籍、性別及年齡人們的參與和喜愛。目前，許多大中小學校已經把排舞列入學校體育教學大綱，成為學生課間操、課餘體育鍛鍊和學校慶典表演的重要內容；許多企業已經把排舞列入工人工間操、業餘鍛鍊和節假慶典表演的重要內容。

　　它對培養學生的音樂素養、提高其身體素質、瞭解世界文化、培養禮儀行為有重要的意義。本章重點闡述了排舞的起源與發展、分類與特點，以及排舞的鍛鍊價值，使學生對排舞的概況有一個基本的瞭解。

第一節　排舞運動的起源與發展

一、排舞運動的起源

排舞的起源，是瞭解和學習排舞知識的首要的基本問

題。目前，關於排舞起源的研究在國內外還是空白。由於
文獻資料的匱缺，排舞究竟起源於何時、當時為何興起是
難以詳考的。但我們可以根據目前掌握的舞蹈學、歷史學
和人類文化學成果，從歷史發展中去尋求排舞的起源。

排舞最早是派生於其他舞蹈活動中，包涵了許多舞蹈
元素的風格特徵，因此，排舞與多種舞蹈形式十分相似。
例如，僅從排成一排排跳舞來說，像太平洋一些島嶼的草
裙舞、英國莫理斯舞和美洲印第安人的舞蹈都有類似排成
一排排跳的民間舞。

由於排舞最早是在美國興起，因而我們對排舞的追溯
也就從美國開始。

排舞最早萌芽於美國西部鄉村民間社交舞。因此，關
於排舞的起源，我們可以從社交舞的演進過程，對排舞的
起源、性質和它的發展方向作一個合理的解釋。

社交舞是起源於西方的一種舞蹈形式，又稱舞廳舞、
舞會舞或交誼舞。它來源於各國的民間舞蹈，是在古老的
民間舞的基礎上發展演變而成的。

11、12 世紀，歐洲一些國家將一些民間舞蹈加以提
煉和規範，形成了流行在宮廷中的「宮廷舞」，高雅繁
雜，拘謹做作，失去了民間舞的風格，只在宮廷盛行，專
供貴族習跳和欣賞，是貴族的特權。

法國大革命後，宮廷解體，「宮廷舞」也進入了平民
社會，成為社會中人人可舞的社交舞。1768 年，在巴黎
出現了第一家舞廳，從此，交誼舞在歐洲社會中流行。由
於受到宮廷舞的影響，交誼舞的風格莊重典雅，舞步嚴謹
規範，頗具紳士風度，因而被稱為歐洲學派的社交舞。

　　19 世紀初，由於美國的興起，原來流行在歐洲的社交舞隨著歐洲移民而傳入美國。由於社交舞必須由男女相互結伴、按照方塊或圓形的站位形式才能跳舞，這在很大程度上限制了喜歡跳舞卻沒有舞伴的人。因此，當時美國的一些社交舞俱樂部的舞者們意識到，跳舞時可以嘗試著不用總是按照方塊或圓形的站位形式男女結伴跳，大家可以單獨跳或站成一排排跳，而這種不斷的嘗試即是排舞產生的最初萌芽。

　　受此啟發，當時美國西部鄉村的一些民間舞俱樂部也嘗試派生出類似排舞風格的舞蹈形式，並將這種舞蹈形式逐漸在全國傳播開來。

　　此後，社交舞一方面向專業化和高技能化發展，成為表演性的舞台藝術和競技性體育比賽登上大雅之堂；另一方面，社交舞走向社會，走向大眾，成為人們健身娛樂和人際交流的一種形式。我們可以看到，從宮廷集體舞到交誼舞再到不用舞伴也可以跳的排舞，是朝著更自由、更靈活的大眾化方向發展的。

　　到了 20 世紀 50 年代，當時美國的很多電視台都播放了帶有排舞特徵的舞蹈節目，這些電視台的舞蹈節目主持人也幫助傳播了早期的排舞概念。但嚴格地說，這一時期的排舞還並不是真正意義上的排舞，只能被稱為以排舞形式出現的社交舞或民間舞。

　　20 世紀 70 年代，隨著多媒體音響技術的發明，迪斯可音樂再度在美國興起，在迪斯可的舞台上，今天被稱為「排舞」的舞蹈形式出現了。

　　雖然現代排舞的真正誕生是在 20 世紀 80 年代早期，

但在當時，在一些迪斯可俱樂部中開始出現了經過改編的「迪斯可排舞」。可以說，迪斯可音樂的興起對現代排舞的誕生起了很大的促進作用。

20 世紀 80 年代早期，隨著西部鄉村音樂在美國的大流行，為配合西部鄉村音樂的傳播，作為今天被接受的現代排舞真正誕生了。

在 1980 年，一個叫吉姆的美國人根據西部鄉村舞曲編排了一支排舞。五個身著休閒西裝、頭戴皮草帽、腳穿旅遊鞋的四十多歲的男子重複著向前走、向後退、踏步、踢腿、轉圈等簡單易學的舞步組合，並配合隨意的身體動作充分演繹了美國西部鄉村音樂的動感、隨意、休閒。這個起源於 20 世紀 40 年代大樂隊音樂風格的排舞，是第一個被知曉的有設計編排舞步動作的排舞。

由於這一時期排舞都來源於美國西部鄉村舞，在當時主要是為了配合和促進鄉村音樂的發展，因此很顯然的帶有西部鄉村音樂的烙印，這些被改編為排舞的西部鄉村舞蹈被證明是現代排舞的正式誕生，也正因此，許多人認為現代排舞和鄉村音樂是同義詞（這也是排舞標誌性的服裝樣式的來源）。

當然，排舞絕不是僅僅與鄉村音樂緊密相聯的，這一時期，還有許多排舞是配合當時一些其他的流行音樂，例如有搖滾音樂、流行歌曲和節奏布魯斯曲風的音樂。

二、國際排舞運動的全面發展

20 世紀 90 年代初，排舞進入了全面發展階段。1992

年，一個叫比利的美國鄉村音樂人譜寫了一首叫《Achy Break Heart》的歌曲，為了配合推廣這首歌，比利委託別人幫他為這首歌編排設計了一支排舞，這首歌最終成為90年代最著名的鄉村音樂之一，並被傳播到世界各地[①]。這首歌的巨大成功也使配合推廣這首歌的排舞廣為人知，並隨著鄉村音樂被廣泛傳播到美洲、歐洲和澳洲等許多國家[②]。同時，配合鄉村音樂編排的排舞熱潮又一次掀起，許多著名的排舞都是這一時期的作品。

這一時期，排舞逐漸脫離鄉村音樂的束縛，開始尋求大量其他風格的舞蹈和音樂。如拉丁舞、嘻哈舞、節奏布魯斯、舞廳舞、爵士舞、踢躂舞等多種舞蹈形式，並隨著特定的循環節奏交替旋轉起舞。

也正是這一時期，排舞大量吸取了體育舞蹈的舞步動作和編排模式，形成了自我風格特點的編排設計和舞步規範。例如，每支排舞都有固定的曲目名稱和舞步組合節拍數，並逐漸形成了獨一無二的舞步。

全世界最好聽、最流行的歌曲幾乎都被編成了排舞舞曲。如《童話般的初戀》《凱爾特貓咪》《一起快樂》《愛爾蘭之魂》《卡薩布蘭卡》《永恆的心》《大長今》《神祕東亞》《印度製造》等都是大家耳熟能詳的歌曲。目前，全世界已經有5000多支排舞曲目，每一首曲目都有自己獨一無二的舞步，同一首曲目全世界的舞步動作統一。在

① Bill bader. Dance styles and music styles of line dance〔EB/OL〕. http：//www. billbader. com，2004.

② 焦敬偉. 對新興休閒運動「排舞」及其推廣的研究〔J〕. 廣州體育學院學報，2007（7）.

這個一致的舞步標準、多重的舞蹈元素組合與變化下，舞者能跳出自己的個人風格，詮釋屬於自己的舞蹈，在世界各地享受以舞會友的樂趣。

排舞的音樂風格從美國西部鄉村音樂到古典音樂、流行音樂、世界名曲甚至歌劇主題曲；舞蹈元素也從社交舞到體育舞蹈、爵士舞、踢躂舞、東方舞、街舞等當今流行的舞蹈形式。

排舞運動正是不斷地把各種舞蹈和音樂元素組合、變化、融合、優化、創新後，形成了今天這一內容豐富、風格多樣的休閒健身運動。豐富多樣的音樂形態是排舞創編的資源庫，不斷湧現的流行音樂是排舞創編永不枯竭的動力源泉。

作為一項參與人數最多、參與人群最廣的運動，排舞屢屢刷新吉尼斯世界紀錄。

第一次於 2002 年在澳洲新南威爾士塔姆沃思鎮，創下 6744 人齊跳排舞的紀錄；

第二次於 2002 年 5 月 1 日在新加坡展覽中心創下 11967 人齊跳排舞紀錄；

第三次於 2002 年 12 月 29 日，在香港跑馬地遊樂場創下了 12168 人齊跳排舞紀錄；

最新一次於 2007 年 8 月 25 日在美國奧運會城市亞特蘭大，創下了 17000 人齊跳排舞的新的吉尼斯世界紀錄[3]。

③ 焦敬偉. 對新興休閒運動「排舞」及其推廣的研究〔J〕. 廣州體育學院學報，2007（7）.

以舞會友、以舞交友、以舞健身成為參加排舞運動的又一魅力。如今，排舞已經成為一種國際健身語言，風靡世界，並成為世界上三大最具休閒健身性的健身項目之一。

三、中國排舞運動的興起與發展

近年來，排舞逐漸在亞洲受到關注，在香港、台灣、日本、新加坡等地掀起了一股熱潮後，2008 年「排舞旋風」在中國大陸強勁登陸。

2008 年 8 月 8 日早晨 8 點 08 分，在天安門廣場，800 名排舞愛好者身著奧運五環顏色 T 恤組成五個方陣，伴隨著奧運主題歌曲《永遠的朋友》《We are ready》，表演了具有中國特色的「排舞」，以表達對北京奧運會的祝福。

此次活動是由奧組委、北京市人民政府批准，北京市體育局、北京市體育總會、北京市體操協會排舞專業委員會、美國 HOZ 公司共同支持下開展的，主要目的在於藉助奧林匹克精神的感染力和北京奧運會的魅力，在第 29 屆奧運會開幕式當天，展示風靡全球的排舞運動。本次活動的成功舉辦，對中國排舞運動的開展具有里程碑的意義。

2008 年北京奧運會後，排舞在中國得到迅猛發展，全國掀起了排舞健身熱。全國 30 餘個省市自治區都開始了排舞推廣普及活動，並盛行於北京、濟南、上海、杭州、成都、南昌、江西、湖北等地。

2009 年，據媒體報導，湖北襄陽市早晚跳排舞的人數就達到了七八萬；江西省已開辦 300 個排舞班，比賽 120 多場次，跳排舞健身的職工已超出 100 萬人；在浙江省嵊州市的各大廣場、公園，每到晚上 7 點以後，就會有成群的市民聚在一起跳排舞，平均每天跳排舞的市民就能超過 3 萬人；2010 年上海市第 13 屆運動會排舞比賽在上海體育館結束，本次比賽共有 28 個隊，514 人參加。三年多來，已有上千萬人參加排舞健身活動。

為推動中國排舞運動健康、規範、科學地發展，在四川環福體育經紀發展有限公司的倡導下，中國首屆排舞研討會於 2010 年 12 月在四川成都舉行。來自全國各地的 20 多名排舞專家就國際排舞運動的開展現狀、中國排舞運動發展方向等問題進行了研討，確定了「排舞運動進校園、排舞運動進社區、排舞運動進機關企業，排舞運動進新農村」的中國排舞運動的推廣策略，同時體操運動管理中心將排舞列為獨立的競賽項目。

為更好地普及與推廣排舞運動，2011 年 3 月成立全國排舞運動推廣中心。2011 年全國排舞運動推廣中心分別在昆明、重慶、浙江、廈門、成都等地成功舉行了 30 期全國及省市的各類骨幹培訓，受眾人群 10 萬以上，並於 2011 年 11 月 4—8 日在成都舉行了首屆「郵儲銀行杯」全國排舞大賽總決賽，來自全國 96 個單位的 3500 名運動員參加了比賽。比賽受到了社會企業、機關社區、學校的廣泛關注和好評。

◯ 第二節　排舞運動的分類與特點

一、排舞運動的分類

目前國內外還沒有關於排舞分類的研究，針對如此豐富的排舞內容，必須對其進行分類整理，才能更好地深入地瞭解它。

1. 按照舞步組合結構分類

按照舞步組合的結構可分為四大類：

(1) **完整型排舞：**

不斷重複固定的舞步組合。如果是 2 / 4 或 4 / 4 拍的音樂，舞步組合一般由 32 拍、48 拍、64 拍組成。如果是 3 / 4 拍的音樂，舞步組合一般由 12×3 拍或 16×3 拍組成。這種類型的排舞，無論是舞步動作還是方向變化都較為簡單，因此多數屬於初級水準的排舞。

(2) **組合型排舞：**

由兩個或更多的舞步組合構成，而且每一舞步組合的節拍數不一定相同。這種類型的排舞，並不按照一定的規律進行循環，有些組合重複，有些組合並不一定進行重複。

(3) **間奏型排舞：**

在固定的舞步組合外，還有一個或多個不一定相同的間奏舞步。間奏舞步一般不超過一個八拍。通常，這一類型的排舞在學習時較難記憶，因此，屬於中等難度級別的

排舞。

(4) **表演型排舞：**

這種類型的排舞，舞步較複雜，並且沒有固定的舞步組合，屬於最高難度級別的排舞。

2. 按照舞步組合變化的方向分類

按照舞步組合變化的方向可分為兩大類：

(1) **兩個方向的排舞：**

舞步組合結束後在相反的方向又開始重複這一舞步組合。即面向時鐘 12 點的舞步組合結束後，面向六點又開始重複這一舞步組合。

(2) **四個方向的排舞：**

每完成一次舞步組合，都在一個新的方向開始動作。一般按順時針 12 點、3 點、6 點、9 點進行方向的變化，也可以按逆時針 12 點、9 點、6 點、3 點的方向進行變化。

二、排舞運動的特點

自 2008 年國家體育總局體操運動管理中心將排舞運動作為全民健身項目推廣以來，排舞迅速成為中小學課間操、大專院校團體操、機關企事業單位工間操、社區居民廣場操、農村田野壩壩操的主要內容。排舞以迅雷不及掩耳的態勢成為當下時尚、休閒、娛樂、有效的健身項目之一。排舞運動能夠迅速傳播，相比其他的一些健身項目，有其自身的獨特價值和個性特點。

1. 文化傳承與文化創新的循環性

創新是排舞傳承的根本動力，是保證排舞不斷發展的重要法寶。從最初的方塊舞、圓圈舞、宮廷舞到現在的東方舞、爵士舞、街舞，再到現在流行的排舞，充分體現了排舞對舞蹈文化、民族文化、音樂文化、體育文化的傳承和創新。

在多元文化的交融和撞擊形成了今天這樣豐富多樣的排舞風格，而每一種風格也展現了一個民族的文化風采。桑巴風格的排舞展現了巴西文化，踢踏風格的排舞展現了愛爾蘭民族文化，爵士風格的排舞展現了美國文化，探戈風格的排舞展現了阿根廷文化，街舞風格的排舞展現了流行文化，藏族風格的排舞展現了藏族文化，等等。

排舞正是在對舞蹈文化、民族文化、音樂文化、體育文化傳承的基礎上而不斷創新、不斷推進的。並特別注重健身與娛樂的交匯，形成了獨具特色的運動項目。傳承中有創新，創新中不斷傳承，二者獨立而統一，推動排舞協調發展。

2. 舞蹈元素與音樂風格的融合性

從排舞的產生與發展可知道，排舞最初來源於方塊舞、圓圈舞、歐洲宮廷舞和當時流行的迪斯可舞蹈以及美國西部鄉村的民族、民間舞蹈。隨著時代的發展，排舞融入了越來越多時尚的舞蹈和音樂元素，在多種舞蹈和音樂元素組合、變化和不斷創新之下形成了今天如此豐富多樣的排舞曲目。

在構成排舞的諸多要素中，舞步和音樂要素是最為重要的。可以說音樂是排舞的靈魂，舞步是音樂的外在表現形式。音樂節奏、旋律、和聲與舞步、造型、組合的渾然一體，使音樂透過排舞詮釋變成了「看」得見的藝術，而排舞透過音樂的表達也變成了「聽」得見的藝術。

3. 舞步規範與自由形式的共存性

排舞是根據不同的音樂元素來表現不同舞種風格特點的一項健身運動，雖然排舞每首曲目的舞步全世界完全統一，並有固定的名稱和節拍數，但對身體及手臂的動作並無統一要求。

練習者可以根據個人喜好及對音樂的理解，詮釋屬於自己的舞蹈。無論是完整型、組合型、間奏型，還是表演型排舞曲目，其舞步組合不斷循環，身體動作隨韻律不斷變化，練習者可以在排舞的規範和自由中，盡情發揮自己的想像，充分展示自己的個性特徵和詮釋排舞文化內涵。

4. 網路傳播途徑的充分運用

資訊時代，網路在人們生活中的作用越來越重要，已被廣泛運用在社會的各個領域。排舞得以全面迅速的發展，最大的原因是充分運用網路傳播平台。全世界的排舞專家和愛好者充分利用網路傳播平台，把創編好的曲目透過互聯網上傳到國際排舞協會的網站進行審批，國際排舞協會由互聯網發佈審批通過的曲目，全世界的排舞愛好者又由互聯網學習排舞曲目。

依靠網路平台，不斷推出新的排舞視頻、文字和圖片

作品，有利於宣傳、推廣和普及排舞，對排舞的全面發展起著十分積極的推動作用。因此，我們必須以積極的態度、創新的精神，利用網路平台大力發展和傳播健康向上的排舞文化，切實把排舞網站建設好、利用好、管理好。

第三節　排舞曲目的風格

瞭解和掌握排舞曲目的風格形式，對提高排舞的技術有重要作用。根據音樂的旋律和主要舞步動作，歸納起來可分為十一類。

一、倫巴風格

倫巴源自「rumbear」一詞，意為「聚會、舞蹈、玩得愉快……」它原是西印度群島的一種包括了打擊樂、歌唱、舞蹈藝術形式的通稱。

如在牙買加和海地，就有一種叫做「倫巴盒子」的原始樂器；而在古巴，則是一種民間舞蹈。

倫巴舞是最古典的古巴舞蹈之一，已有一百多年的歷史，但它最早與西班牙和非洲的舞蹈有著淵源關係。它是由早期的西班牙殖民者和非洲人將這種綜合性的傳統藝術帶到了古巴，再經古巴土著人和移居者共同創造的民間舞蹈。倫巴舞的重要發展期雖然在古巴，但在加勒比群島以及拉丁美洲等地也有類似的舞蹈發生。顯然，倫巴舞蹈是一種多元文化的集合體。

倫巴作為拉丁舞的「第一支舞」，同樣是一種蘊含著

「濃濃愛意」的舞蹈，也被稱為「愛情之舞」。

與其他拉丁舞項目相比，倫巴的音樂和舞蹈都比較柔美抒情，舞者在如歌如夢的旋律中若即若離地翩翩起舞。倫巴舞的表演既要塑造男士剽悍剛強、氣宇軒昂、威武雄壯的個性美，更要展現女士在舞姿的流轉變換中所形成的身體的曲線美。

古巴人有頭頂東西行走的習慣，走路時要求上身平穩，而上面的重力和人體的支撐力則構成了相互對抗的關係。為了調節身體、步伐的平衡，胯部自然會產生向兩側扭擺。倫巴的舞姿恰好體現了這一動律特點，在平穩控制脊柱和兩肩的同時，舞者的胯部動作要求呈橫∞字形擺動，胯部的擺動看起來還要輕快而柔和，這是身體重心經由一隻腳向另一隻腳推移而形成的，也就是通常所說的「穩中擺」動律。

當動作聯貫起來，給人以連綿不斷的橫向搖擺的視覺效果，舞姿就自然凸顯出婀娜多姿的風格，從而形成倫巴獨特的動律特徵。而這種擺動還要突出一種切分節奏，即在音樂節奏的一拍中完成動作時，胯的擺動多在後半拍中出現。這樣的動律正是構成倫巴舞蹈的特殊情感及風格的重要元素。

倫巴風格的排舞舞曲是一種很完美、富於情感的音樂，它的律動中充滿著激情、快樂、自由……其音樂節奏為舒展的 4 / 4 拍，速度為每分鐘 27～31 小節。其音樂節奏為舒展的 4 / 4 拍，速度為每分鐘 27～31 小節，節奏是 2-3-4&1。

舞蹈在四拍中走三步，節奏為快快慢，快步一拍一

步，慢步兩拍一步。舞步要求節奏準確、動作敏捷，無論快步或慢步都是半拍到位。胯部的擺動要求走三步擺三次，擺動時快步占一拍，慢步占兩拍。夜曲式的演奏氣氛使倫巴舞曲充分釋放出浪漫情調，這恰好與倫巴舞蹈中的纏綿嫵媚、悠然抒情的風格相吻合。

二、恰恰風格

恰恰最早在 20 世紀 50 年代初期的美國舞廳中出現。恰恰步法花式多姿多彩，給人一種明朗輕快、歡樂逗趣的感受，可以使舞者特別興奮，跳這種舞步還能夠帶來特別濃厚的聚會氛圍，它具備了一切流行舞蹈的潛質和特點，出現後很快就帶來一股席捲全美的恰恰舞狂潮。

恰恰是從一種名叫曼波舞的舞蹈衍生而發展起來的。源自於加勒比海島國古巴和海地的曼波舞的名字來自一位女祭司的名字，她集村中的政治顧問、醫生、占卜先知、驅魔和公共活動的組織者於一身。據說這位女祭司可以讓人們產生幻覺，在大家娛樂甚至是宗教活動中表現出不同尋常的狂熱狀態而自我滿足。

曼波舞曲以 4 / 4 拍為主，節奏強勁，舞風奔放，野性，胯部的扭擺把舞者的情感在動感的鼓點音樂中表達和發洩出來。由於曼波舞能夠充分釋放人們的熱情，帶有很強的刺激性，與傳統宗教文化產生了很大的衝突，在當時還一度被拉丁美洲當地的教會認為是低俗的代表。

而曼波舞是很多舞蹈種類的起源，因此它在舞蹈界中的地位非常重要。但是，曼波舞的舞蹈步伐非常繁瑣，導

致很多喜歡它的人學習起來十分困難，從而一度成為了表演藝術。表演藝術最大的弱點就在於不能在大眾中普及，而這一切在 20 世紀 50 年代發生了很大變化。

舞者在跳曼波舞的過程中戲劇性地加入了一個跳躍步伐，與之配套的音樂也在第二小節的第一個音符後添加了一個切分音，使之成了三連音的形式。這一小小的改動卻出乎意料地得到了大家的喜愛，也創造了風靡世界的一個新舞種，這就是恰恰。恰恰最初被稱為「恰恰恰」便是這一節奏的形象體現。

恰恰舞者第一拍動胯，第二拍動腳。初學者不可只注意動作和步法而忽視了樂曲節奏的掌握，否則踏錯了起步的節拍，將會使腳步與節奏一錯到底。

恰恰的基本舞步始終保持著爵士步的重心特點，即重心在直的那條腿上，這樣才能跳出緊湊俐落的舞步。跳每個舞步都應該在前腳掌施加壓力，膝部稍屈，當重心落到某隻腳上時，腳跟放低，膝部伸直，胯部隨之向側後方擺動，另一條腿放鬆屈膝。

恰恰舞十分注意腰胯的扭動，胯的節奏練習是重要的基本功之一，胯部的擺動要明顯，只是在跳快步時可不必強調。

恰恰風格的排舞音樂曲調歡快，充滿熱情和原創精神。它的旋律節奏通常是短音或是跳音，並加有斷音奏法，使舞者能給觀眾製造出「頑皮般」的氣氛。

恰恰風格的排舞舞曲為 4 / 4 拍，最理想的節拍是每分鐘 32 小節。它的舞步每小節四拍走五步，慢步一拍一步，快步一拍兩步，節拍數法有：「慢、慢、快快、慢」

或「踏、踏、恰恰恰」。

恰恰風格的排舞容易掌握，適合男女老幼和各種舞蹈基礎的人去練習，成千上萬的人正享受著它帶來的樂趣。

三、森巴風格

森巴起源於巴西里約熱內盧，是一種人氣十足的民間舞蹈形式，又被譽為巴西的國舞。巴西的狂歡節為森巴舞的傳播起到了非常重要的作用。

森巴是一種集體性的交誼舞蹈，參加者少則幾十人，多則上萬人。舞者圍成圓圈或排成兩行，邊唱邊舞。鼎沸的鼓聲、狂放的舞姿、不停舞動的身軀，給人以激情似火的感覺。

森巴屬於「遊走型」舞蹈，舞步動律感較強，需在全腳掌踏地和半腳掌墊步之間交替完成，並由膝、踝關節的屈伸、彈動，使全身前後搖擺，就像在模仿南美椰樹林的隨風搖擺，盡顯搖曳震顫之美。

有人說，跳桑巴舞時，身體感覺就像在擰毛巾。這主要是針對舞者胯部的動作要求具有側傾、擺盪的特點，而且其動律力求做得自然流暢，當然，這些動作是需要整個身體為之協調配合來完成。

許多人對森巴舞的印象就是「挑逗、性感、健美……」的確，它就像是一種誘惑，一種嬉戲。為了將森巴舞的特點展現出來，在舞步中正確運用身體重量與地心引力，從而產生「很沉」的重心。舞者肢體的柔韌性對拓展身體的表現力、在強烈的旋律節奏中充分體現出舞蹈美

感有極為重要的作用。

　　森巴風格的排舞舞曲的節奏為 2 / 4 拍或 4 / 4 拍，每分鐘約 50～52 小節。音樂風格歡快而熱烈，具有濃郁的非洲黑人音樂的風格和韻味，且有著特別的動感。

　　巴西森巴音樂大多由純正的拉美樂器演奏，尤其是富有巴西特點的森巴鼓演奏，其個性化的鼓點節奏代表著鮮明的音樂審美取向。鼓和舞蹈是森巴風格排舞中不可分離的因子，正是那聲聲震耳欲聾的鼓聲，為舞蹈增添了無限的熱情和動感。

四、探戈風格

　　迄今為止，關於探戈舞的起源眾說紛紜。有的觀點認為，探戈取自西班牙的古拉丁語，它起源於西班牙，由西班牙殖民者傳至阿根廷；有的觀點認為，探戈是西班牙文 Tango 的譯音，不過它最早可追溯至非洲的一種民間舞蹈形式探戈諾舞。

　　早在 19 世紀，許多非洲國家、西班牙等歐洲國家的移民進入阿根廷，聚集在阿根廷首都布宜諾斯艾利斯。每當夜幕降臨，這些來自不同國家的移民便時常相聚飲酒作樂，互訴異鄉生活的寂寞與思念。共同的生存環境促使這些原本來自不同國家的舞蹈藝術形式也有了相互融合的契機，最終形成了「探戈」，是由一種「帶有停頓的舞蹈」發展而來的。從此，探戈舞在阿根廷逐漸生根開花，並被阿根廷人視為國粹。

　　探戈舞最早產生於布宜諾斯艾利斯的平民階層中，沒

有華麗的服裝，也沒有絢麗多彩的舞台和燈光，只是在探戈舞蹈的表演中充滿了娛樂和刺激⋯⋯觀眾也都是當時出賣苦力的下等人。

然而，隨著城鎮生活豐富多彩的變化，隨著探戈舞在美洲大陸的廣泛傳播，其舞蹈形式與風格開始受到了許多拉美國家甚至歐洲國家的影響，由此發展出許多不同的探戈舞類型。如阿根廷探戈、墨西哥探戈、西班牙探戈、英國探戈、義大利探戈，等等。

探戈，被譽為阿根廷國粹。阿根廷探戈，是當今各類探戈舞蹈的祖源。阿根廷人認為，探戈就像男人和女人之間的一種爭鬥，而相互間激情似火的目光以及對抗性的身體接觸，才是探戈舞蹈的靈魂。

探戈舞是一種較為內斂的、甚至是充滿憂傷思緒的舞蹈。當人們跳起這類舞曲的時候，既不歡笑也非縱情，而是一種沉穩內斂、含蓄的激情。

在探戈舞的旋律、節奏以及舞步中，始終流淌著阿根廷民族的血液，它的激情具有一種征服的力量，永遠也找不到那些極度的奔放與誘惑。有的人說，探戈是一種舞蹈，也是一種文化，還是一種人生的方式。

別具一格的探戈風格的排舞舞曲節奏為 2 / 4 拍，具有抑揚頓挫、鏗鏘有力的特徵。舞曲的旋律瀰漫著無盡的深情與憂傷，更充滿著濃郁的生活氣息。在舞曲抑揚頓挫的變換中，舞步更是顯示動靜結合、快慢有序、欲進還退的豐富變化。

其顯著的舞步特點為「蟹行貓步」，即舞步前進時，舞者要橫向移動；而舞步後退時，舞者要橫向向前斜移。

在探戈風格的排舞表演中，舞者的眼神中閃爍著時而深邃靈動、時而左顧右盼的目光，那沉穩瀟灑的舞姿中更是透露著幾分令人熱血沸騰的神祕色彩。

五、華爾茲風格

華爾茲是一種三拍子的舞蹈，又稱圓舞、慢華爾茲、波士頓華爾茲。從它的名稱我們就能夠感受到華爾茲舞蹈的律動特徵。

華爾茲舞蹈的最大特徵就是「旋轉」，而旋轉中的舞姿則是雍容而華貴的，舞蹈風格更呈現著溫馨而浪漫的格調。因此，華爾茲曾被譽為「舞中之後」。

關於華爾茲的起源有多種說法，有人認為，它與歐洲土風舞有一定的淵源，這種舞蹈中的一部分由美國傳播至英國，最終成為摩登舞中的華爾茲；而另一部分則流傳在歐洲中部，仍保持土風舞特有的傳統風格，最終構成了維也納華爾茲。

還有理論觀點稱，華爾茲和維也納華爾茲都起源於一種叫沃爾塔的舞蹈。由於舞蹈節奏、速度的變化，最終分為慢華爾茲和快華爾茲，即華爾茲和維也納華爾茲，也就是我們常說的慢三與快三。

華爾茲風格的排舞舞曲節奏是 3 / 4 拍，其節拍速度每分鐘 30～32 小節，三拍子音樂為「澎恰恰」，節拍呼數為 1，2，3；2，2，3；3，2，3；4，2，3……每拍一步，第一拍為強拍，第二拍為次強拍，第三拍是弱拍。

六、波爾卡風格

波爾卡為波西米亞語中的「半」字演化而來。舞者們常站成一個圈，舞步很小，半步半步輕快活潑地跳，因而得名。波西米亞的史學家們認為它是由一位農家少女在星期日為自娛而發明的。波蘭人則認為波爾卡源於自己的文化，還有融合波蘭馬祖卡的「馬祖卡式波爾卡」即波爾卡馬祖卡。

波爾卡舞也屬於方舞的一種，又稱「方陣舞」、「卡德利爾舞」。方舞是由四對或四對以上舞伴站成四方形進行舞蹈的民間舞，源於英國鄉村舞的肯塔基跑步舞和法國科蒂榮舞。18世紀時舞蹈家把歐洲最新的舞步教給了幾位美國殖民地人，這些美國人西移至阿巴拉契亞山脈甚至更遠時，把舞蹈也帶到了那裡。他們修改音樂、變換風格，根據當地習俗調整併創造新舞步。

美國方舞受愛爾蘭、蘇格蘭、法國乃至墨西哥舞蹈等的影響，變化更豐富。

1833年波爾卡首次進入布拉格舞廳。1840年，布拉格的舞蹈教師在巴黎奧德翁劇院表演波爾卡，一舉成功。巴黎的舞蹈大師們又把它改編成一種有5個花樣的舞蹈，深受公眾喜愛。從此，波爾卡一下子闖進了巴黎眾多的沙龍和舞廳，形成流行熱，喚起許多與跳舞無緣的年輕人。所有舞蹈院校一起上陣教授波爾卡也滿足不了人們的學舞要求。

1844年，巴黎的舞蹈教師采拉里烏斯在倫敦教授該

舞蹈，波爾卡又風靡全英國，從溫莎堡到小城鎮的舞會，都有波爾卡舞曲的旋律在迴蕩。捷克民族音樂的奠基者、作曲家斯美塔那最先將這種舞曲的形式用於器樂和歌劇創作。斯美塔那的《被出賣的新娘》和魏恩貝格爾的《風笛手什萬達》等歌劇中也都運用了波爾卡舞。

19 世紀中葉，波爾卡在英美等國，與華爾茲一道取代了鄉村舞和科蒂林舞。當時正值首屆世博會在英國舉辦，世博會以接受新事物著稱，來自民間、流行不久的波爾卡自然順暢地跳進了首屆世博會。波爾卡熱也帶動了其他中歐舞蹈的流行，如舞步相對較簡單的加洛普、波洛奈茲、雷多瓦、馬祖卡、斯科蒂克等。由於這些舞蹈的流行和普及，舞廳裡還出現了一些上述舞蹈組合起來的舞蹈，大大豐富了舞廳舞的品種和樣式。

七、踢躂舞風格

踢躂舞是世界各地都有的一種以豐富的腳點變化為主要特色的舞蹈。亞洲、非洲、歐洲、美洲，世界各地幾乎都擁有著自己的踢躂舞形式。雖然在世界各地踢躂舞有不同的風格，但處於主流地位的歐美踢躂舞主要有兩大分支：美式踢躂舞和愛爾蘭踢躂舞。

美式踢躂舞形成於 20 世紀 20 年代左右，當時愛爾蘭移民和非洲奴隸把他們各自的民間舞蹈帶到美國，逐漸融合形成了新的舞蹈形式。

美式踢躂舞起源於美國社會的下層民眾，是一種愛爾蘭民間舞蹈和非洲黑人舞蹈的融合。這種流派的形式比較

自由開放，沒有很多的程式化限制。舞者不注重身體的舞姿，而是炫耀腳下打擊節奏的複雜技巧，他們常常聚在街頭互相競技。其整體舞風樸實散漫。

後來，在長期的發展中，不斷受到諸多因素的影響，其中最重要的影響是爵士樂的影響，踢躂舞吸收了爵士樂音樂節奏、即興表演等元素，更具自娛性、開放性、挑戰性。

表演這種舞蹈時，舞者需著特製的踢躂舞鞋，用腳的各個部位在地板上摩擦拍擊，發出各種踢踏聲，加上舞者瀟灑自如的舞姿，從而形成美國踢躂舞特有的幽默、詼諧和表現力非常豐富的藝術魅力。

隨著愛爾蘭踢躂舞晚會《大河之舞》的風靡全球，帶有愛爾蘭風格的踢躂舞一時間在全世界傳播開來。愛爾蘭踢躂舞蹈，真正的名稱應該為「Irish dance Hard shoes dance」，意思是指穿著特質的帶有木底或鐵掌的舞鞋，利用腳的各個部位在地板上摩擦、拍擊發出各種各樣清脆俐落的踢踏響聲。

有人說，踢躂舞是一種被用來聽的舞蹈形式。的確，一位偉大的踢躂舞表演者更是一位節奏感強的音樂家。在一些國際踢躂舞比賽中，評委們甚至根本不看舞蹈演員的表演，而是靠聽他們打擊節奏的輕重緩急來判斷舞者的功力。所以，節奏是否清晰、動作是否準確，成為衡量一位優秀踢躂舞者的標準。

在踢躂舞風格的排舞練習或表演過程中，舞者上身保持直立挺拔，兩臂自然下垂貼於臀部。這類風格的排舞舞曲音樂也多運用節奏鮮明、輕鬆歡快的傳統愛爾蘭民間音

樂。音樂節拍在每分鐘 140～154（拍）之間，完整的節拍呼數為「1，2，3，4，5，6，7，8」或「1&2&3&4，5&6&7&8」。

八、東方舞風格

　　東方舞是一種流傳在中東阿拉伯地區的女性舞蹈，由於這種舞蹈主要以人體中部（腹部、腰部和臀部）的各種動作為主，在服飾上又暴露出肚皮，因而被俗稱為「肚皮舞」。東方舞來自上古時期人們對大地、自然力及神似的崇尚之情。

　　不同區域的東方舞，自然擁有各自獨特的風格特色。埃及風格擁有宮廷舞蹈的優雅，強調對肌肉的控制，有內斂、含蓄的埃及味道；土耳其風格則動作較為大膽、奔放，胯部的動作非常誇張，而且穿著比較暴露，給人以很強的視覺衝擊力；印度風格是嫵媚多姿而且色彩鮮豔斑斕，加入了印度特有的手勢（如五指張開，無名指和小指向掌內彎曲）等，同時音樂也會體現出很強的印度風味。

　　東方舞是非常女性化的舞蹈形式，隨著變化萬千的各種節奏，擺動腹部、舞動臀部、胸部，這些動作，成為東方舞獨有的傳統舞技。

　　作為一種優美的身體藝術，帶著東方舞風格的排舞透過骨盆、臀部、胸部和手臂的扭動以及令人眼花繚亂的胯部搖擺動作，塑造出優雅性感柔美的舞蹈語言，充分發揮出女性身體的陰柔之美。

九、爵士舞風格

爵士舞是一種集芭蕾舞、現代舞、非洲舞蹈、歌舞廳舞蹈、劇場舞蹈、社交舞和印度民間舞於一身的「多元表演舞蹈」。美國的流行舞蹈可以用一個名字來代替，它就是「爵士舞」。

美國流行舞蹈百年來的發展可以看作是爵士舞的發展變遷，只是在不同的階段和時期，爵士舞呈現出了不同的風貌，因而，爵士舞是一種最具美國風格的社交舞和舞台舞蹈。

作為一種社交舞，爵士來自於 19 世紀或更早時期的黑人舞蹈節奏，所以帶有濃厚的黑奴文化背景。

大約 1910 年，以「蛋糕步」和「火雞步」為主要特徵，這些經過白人改良以後的舞步逐漸沖淡了黑人舞蹈的色彩，成為了一種白人社交舞。

不過查爾斯頓、吉特巴舞、搖擺舞也滲透了非洲和早期奴隸的舞蹈動律。其他的舞蹈如狐步舞這種歐洲的雙人舞也增加了爵士的動律。

在 100 年的發展中，作為社交舞的爵士舞經過了多個發展時期甚至還由此衍生出了許多其他的舞種，比如迪斯可、霹靂舞、街舞等。

同時，作為一種舞台舞蹈，爵士舞也吸收了 19、20 世紀早期的劇場舞蹈形式，比如明斯特里秀、歌舞雜耍、歌舞時事諷刺劇，以及早期美國音樂喜劇等。

1904 年以後，美國的劇場舞蹈發生了巨大的變化，

20 世紀 50 年代和 60 年代，一種吸收了芭蕾、現代舞、踢躂舞的舞蹈形式使劇場爵士的面貌有了很大的改觀。舞蹈強調了身體的線條、軀幹的柔韌性和節奏感、動作重心偏低、雙腳基本是一種平行的狀態，不同於芭蕾的雙腳外開、身體局部動律的強化。

劇場爵士經過了半個世紀的發展，已經形成了不同的爵士舞體系，但是每個體系之間並非完全獨立，而是互相聯繫，相互影響的。跳爵士舞需要有紮實的基本功，加上心靈身體的全情投入才能把精髓表現出來。

作為一種代表美國精神的舞蹈，爵士舞在發展過程中形成了以下一些特點：切分節奏、自然樸實、身體蜷縮、模仿動物、即興、強調身體局部動作和多種節奏等。爵士樂可以說是歐洲文化與非洲文化的混合體，它吸收了布魯斯和拉格泰姆音樂的特點，以豐富的切分節奏和自由的即興演奏形成了爵士樂顯著的特點。

爵士舞風格的排舞動作有著幅度大而簡單的舞步，能夠表現出複雜的舞感；身體延展的同時還要有極強的控制力和爆發力，從而體現舞者的熱情與奔放。

十、街舞風格

街舞與說唱、DJ 塗鴉都是嘻哈（Hip-Hop）文化元素，同屬街頭文化。不過，這些元素早已成為當今社會的流行時尚，嘻哈風格甚至也成為全球重要的流行產業，這種流行文化的符碼瀰漫在了社會的各個角落，影響著很多年輕人的個性和行為方式。

　　極具自由風格與即興色彩的街舞，最早源於 20 世紀 70 年代的美國紐約街區，是由美國黑人創造的街頭舞蹈。隨著世界各國多元文化的交流，街舞已迅速成為一種世界性的時尚舞蹈潮流。

　　尤其在傳入日本、韓國後，逐漸豐富了原有街舞的種類以及表演方式，這種街舞文化的變體又直接影響到其他亞洲國家對街舞的認識。

　　有人認為喜歡跳街舞的人痞氣實足，難登大雅之堂，殊不知在那種寬鬆肥大的舞服、個性誇張的飾品包裝下，我們看到的不僅僅是令人眼花繚亂的舞蹈動作，更重要的是人與舞蹈的志趣合一，是街舞文化賦予人們的一種輕鬆灑脫的風格和積極進取的生活態度。

　　「競賽精神」是街舞文化中的重要內容，也是嘻哈文化中的精髓。無論在街頭、公園還是廣場，我們經常看到舞者們激烈鬥舞的情形，然而這種鬥舞追求的不完全是勝負之別，而是一種技藝切磋與合作。作為一種流行文化，街舞的競賽精神及特有的千變萬化的個性風格，與這個現實社會的時代節拍有著巧妙的關聯，這也是它之所以風靡世界的原因之一。

　　街舞文化已經逐漸成為一種全球現象，它的動感與時尚、挑戰與創新吸引更多的人來親身體驗其中的樂趣。

　　街舞風格的排舞動作幅度較為誇張，爆發力強，頭、頸、肩、上下肢以及軀幹等關節的屈、伸、搖、擺、扭、振等動勢自由變化極為豐富。旋律節奏超酷的經典音樂拍打著人們的神經，給人以活力四射、激情澎湃之感。

十一、藏族舞風格

藏族民間舞蹈是農牧文化和宗教文化融合而成的舞蹈藝術形式。其風格特點體現在舞蹈形象的動作刻畫上，表現在伴唱曲調的旋律特徵和歌詞上。

藏族民間舞的基本特徵包括鬆胯、弓腰、屈背（向前傾），這一體態特徵既有受壓迫的宗教心理痕跡，更主要來自勞動者為減輕體力負擔的自我身體調節，帶有較強藝術性的創造。

另一個特徵為「一邊順」，指的是舞蹈者以腰部為主動，手和腳同出一側所形成的「一順兒」舞蹈動律，形成一種高原特有的姿態優美、嫵媚動人的體態特徵。

藏族舞風格的排舞的動律特徵表現在膝部上分別有連綿不斷的或小而快、有彈性的顫抖，或連綿柔韌的屈伸，呈現出速度、力度、幅度的不同。連綿不斷的顫動或屈伸，在舞步上形成的重心移動，帶動了鬆弛的上肢運動。上身動作也與膝關節保持相適應的動作動律特點，將多流動、多變化的下身動作與上身動作相隨，形成自如悠然的舞蹈風格。

第二章
排舞運動術語

　　排舞術語是排舞理論和技術等方面的專門用語。它以簡明、扼要的詞彙，準確而又形象地反映出排舞的舞步形式和技術特徵。排舞術語是在排舞的演變和發展過程中不斷完善的，它來自排舞實踐又指導排舞實踐，是排舞教學、交流不可缺少的工具。

◯ 第一節　排舞術語特徵及其創立原則

一、排舞術語的基本特徵

　　為了便於書寫、學習、交流、運用和推廣排舞運動，在實踐中排舞術語應具有下列特徵：

1. 專業性特徵

　　術語是表達排舞的特殊概念的，所以通行範圍有限，應體現出較強的專業水準。

2. 統一性特徵

　　術語作為一種交流專業知識的工具，在教學、訓練中

無論是講述動作要領、交流訓練體會、制定訓練計劃，還是編寫教材、教學大綱、進度、教案以及科研等活動，都需要運用術語，這就要求所用術語必須是統一的，並且是規範的。

3. 科學性特徵

正確的術語既能反映動作的基本形態，又能形象地描述動作的基本特徵，是對所述動作技術的一種理解，這就要求所用的術語具有較嚴格的邏輯性和科學性。

科學的術語能加深對動作的理解，有利於動作技能的形成，對教學訓練起到積極的促進作用。

4. 實踐性特徵

排舞運動的群體性使得排舞術語的運用較寬廣，不僅有廣大的教師（教練員）、學生（運動員），還有機關企業幹部、社區群眾、國際友人等眾多的排舞愛好者。

因此，術語的選詞必須通俗、易懂，以利於排舞運動的開展。

二、創立排舞術語的原則

排舞術語是在專業理論與技術實踐活動中，反映客觀存在的運動形式和技術特徵的基本工具。

在其創立和運用中應遵循下列原則：

1. 簡練性原則

簡練性是指所形成的概念或動作名稱的詞語應簡明、扼要、精煉，反映出術語最本質的特徵。

2. 準確性原則

準確性是指用語力求準確、嚴謹、形象，能明確地反映動作及動作過程。

3. 易懂性原則

易懂性是指術語應通俗易懂，便於理解，便於記錄，易為人們所接受。

4. 組合性原則

組合性是指術語能按規定的形式和順序進行組合，形成各種動作名稱。

5. 適用性原則

適用性是指所用的概念和動作名稱既要符合我國當前的習慣，又必須與國際用語相適應，以利於術語的推廣應用和國際交流。

第二節　排舞運動基本術語

排舞的基本術語是構成舞步、組合、成套動作的基本要素。主要包括動作方向、動作方法和動作相互關係術語。

一、動作方向術語

動作方向是指人體或人體某一部分運動的指向或位置。為了正確地辨別身體方向和檢查動作旋轉的角度，方便理解和記憶套路動作，國際排舞協會規定以時鐘的方向作為運動方向。因此，動作方向的參照體前者是時鐘，後者是人體，如圖 2-1 所示。

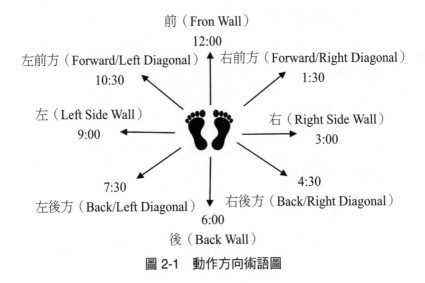

前（Fron Wall）
12:00
左前方（Forward/Left Diagonal）　右前方（Forward/Right Diagonal）
10:30　　　　　　　　　　　　　　　　1:30
左（Left Side Wall）　　　　　　右（Right Side Wall）
9:00　　　　　　　　　　　　　　3:00
7:30　　　　　　　　　　　　　　4:30
左後方（Back/Left Diagonal）　右後方（Back/Right Diagonal）
6:00
後（Back Wall）

圖 2-1　動作方向術語圖

1. 時鐘 12:00 鐘方向

人體直立時胸部所對的方向。

2. 時鐘 3:00 鐘方向

人體直立時右肩所對的方向。

3. 時鐘 9:00 鐘方向

人體直立時左肩所對的方向。

4. 時鐘 6:00 鐘方向

人體直立時背部所對的方向。

5. 時鐘 1:30 鐘方向

人體直立時身體左肩與時鐘 10:30 方向相同時胸所對的方向。

6. 時鐘 4:30 鐘方向

人體直立時身體左肩與時鐘 1:30 方向相同時胸所對的方向。

7. 時鐘 7:30 鐘方向

人體直立時身體右肩與時鐘 10:30 方向相同時胸所對的方向。

8. 時鐘 10:30 鐘方向

人體直立時身體右肩與時鐘 1:30 方向相同時胸所對的方向。

9. 順時針方向

按時鐘的 12:00、3:00、6:00、9:00 鐘方向依次完成動作的方法。

10. 逆時鐘方向

按時鐘的 12:00、9:00、6:00、3:00 鐘方向依次完成動作的方法。

11. 對角線方向

指右前方、左前方、右後方、左後方方向。

12. 向前

向時鐘 12:00 方向做動作。

13. 向後

向時鐘 6:00 方向做動作。

14. 向右

向 3:00 方向做動作。

15. 向左

向時鐘 9:00 鐘方向做動作。

16. 右前方

向時鐘 1:30 方向做動作。

17. 左前方

向時鐘 10:30 方向做動作。

18. 右後方

向時鐘 4:30 方向做動作。

19. 左後方

向時鐘 7:30 方向做動作。

二、動作方法術語

（一）平衡步（Balance Step）

　　由三拍構成的舞步動作，常用於華爾茲風格的排舞。常用的有：右前進平衡步、左前進平衡步、右後退平衡步、左後退平衡步、1／2 向右平衡步、1／2 向左平衡步。

　　1. 右前進平衡步：1 拍右腳向前一步，重心在右腳；2 拍左腳向前一步，重心在左腳；3 拍右腳原地一步，重心在右腳。

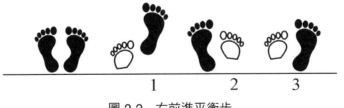

圖 2-2　右前進平衡步

　　2. 左前進平衡步：1 拍左腳向前一步，重心在左腳；2 拍右腳向前一步，重心在右腳；3 拍左腳原地一步，重心在左腳。

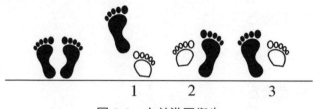

圖 2-3　左前進平衡步

3. **右後退平衡步**：1 拍右腳向後一步，重心在右腳；2 拍左腳向後一步，重心在左腳；3 拍右腳原地一步，重心在右腳。

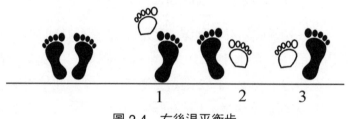

圖 2-4　右後退平衡步

4. **左後退平衡步**：1 拍左腳向後一步，重心在左腳；2 拍右腳向後一步，重心在右腳；3 拍左腳原地一步，重心在左腳。

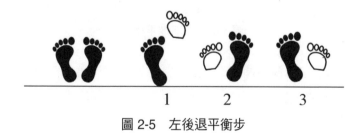

圖 2-5　左後退平衡步

5. 1／2 右平衡步：1 拍右轉 1／4 同時右腳向前一步，重心在右腳；2 拍右轉 1／4 同時左腳向左一步，重心在左腳；3 拍右腳原地一步，重心在右腳。

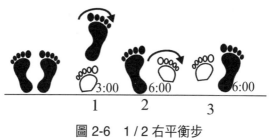

圖 2-6　1／2 右平衡步

6. 1／2 左平衡步：1 拍左轉 1／4 同時左腳向前一步，重心在左腳；2 拍左轉 1／4 同時右腳向右一步，重心在左腳；3 拍左腳原地一步，重心在左腳。

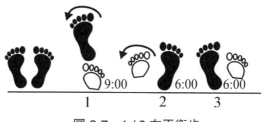

圖 2-7　1／2 左平衡步

（二）閃爍步（Twinkle）

由 3 拍構成的舞步動作，常用於華爾茲風格的排舞。常用的有：右閃爍步、左閃爍步、1／2 右閃爍步、1／2 左閃爍步。

1. **右閃爍步**：1拍右腳在左腳前交叉，重心在右腳；2拍左腳在右腳旁，重心在左腳；3拍右腳原地一步，重心在右腳。

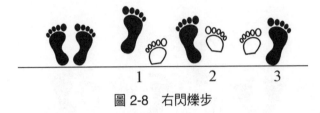

圖 2-8　右閃爍步

2. **左閃爍步**：1拍左腳在右腳前交叉，重心在左腳；2拍右腳在左腳旁，重心在右腳；3拍左腳原地一步，重心在左腳。

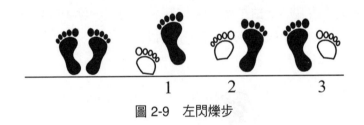

圖 2-9　左閃爍步

3. **1 / 2 右閃爍步**：1拍右腳在左腳前交叉，重心在右腳；2拍右轉 1 / 2 同時左腳向後一步，重心在左腳；3拍右腳向右一步，重心在右腳。

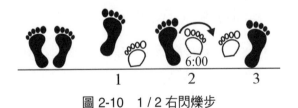

圖 2-10　1 / 2 右閃爍步

4. 1／2 左閃爍步：1 拍左腳在右腳前交叉，重心在左腳；2 拍左轉 1／2 同時右腳向後一步，重心在右腳；3 拍左腳向左一步，重心在左腳。

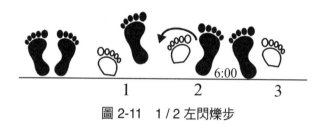

圖 2-11　1／2 左閃爍步

（三）水手步（Sailor Step）

2 拍和 1 個&拍構成的由後交叉向旁邁步的舞步動作。常用的有：右水手步、左水手步。

1. 右水手步：1 拍右腳在左腳後交叉，重心在右腳；&左腳在右腳旁，重心在左腳；2 拍右腳向右一步，重心在右腳。

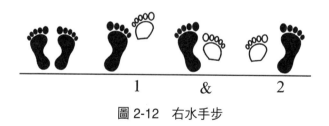

圖 2-12　右水手步

2. 左水手步：1 拍左腳在右腳後交叉，重心在左腳；&右腳在左腳旁，重心在右腳；2 拍左腳向左一步，重心在左腳。

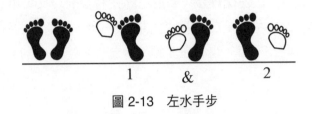

圖 2-13　左水手步

（四）剪刀步（Scissors Step）

由 2 拍和 1 個&拍構成的動作結束時兩腳形成交叉狀的舞步動作。常用的有：右剪刀步、左剪刀步。

1. **右剪刀步**：1 拍右腳向右一步，重心在右腳；&左腳在右腳旁，重心在左腳；2 拍右腳在左腳前交叉，重心在右腳。

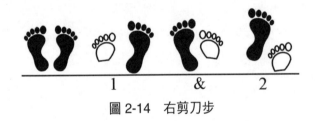

圖 2-14　右剪刀步

2. **左剪刀步**：1 拍左腳向左一步，重心在左腳；&右腳在左腳旁，重心在右腳；2 拍左腳在右腳前交叉，重心在左腳。

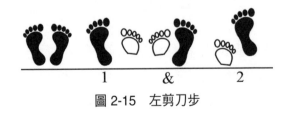

圖 2-15　左剪刀步

（五）海岸步（Coaster Step）

由 2 拍和 1 個&拍構成的退並前的舞步動作。常用的有：右海岸步、左海岸步。

1. 右海岸步：1 拍右腳向後一步，重心在右腳；&左腳併右腳，重心在左腳；2 拍右腳向前一步，重心在右腳。

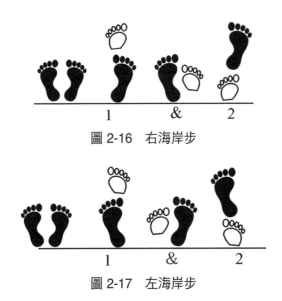

圖 2-16　右海岸步

圖 2-17　左海岸步

2. 左海岸步：1 拍左腳向後一步，重心在左腳；&右腳併左腳，重心在右腳；2 拍左腳向前一步，重心在左腳。

（六）曼波步（Mambo Step）

由 2 拍和 1 個&拍構成髖部快速擺動的舞步動作。常用的有：右腳向前曼波步、左腳向前曼波步、右腳向後曼波步、左腳向後曼波步、向右曼波步、向左曼波步、交叉曼波步。

1. **右腳向前曼波步**：1 拍右腳向前一步同時向右頂髖，重心在右腳；&重心還原到左腳同時向左頂髖；2 拍右腳在左腳旁，重心在右腳。

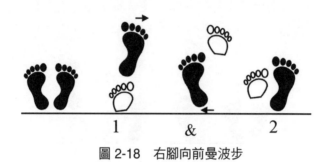

圖 2-18　右腳向前曼波步

2. **左腳向前曼波步**：1 拍左腳向前一步同時向左頂髖，重心在左腳；&重心還原到右腳同時向右頂髖；2 拍左腳在右腳旁，重心在左腳。

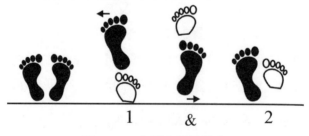

圖 2-19　左腳向前曼波步

3. **右腳向後曼波步**：1 拍右腳向後一步同時向右頂髖，重心在右腳；&重心還原到左腳同時向左頂髖；2 拍右腳在左腳旁，重心在右腳。

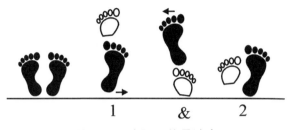

圖 2-20　右腳向後曼波步

4. **左腳向後曼波步**：1 拍左腳向後一步同時向左頂髖，重心在左腳；&重心還原到右腳同時向右頂髖；2 拍左腳在右腳旁，重心在左腳。

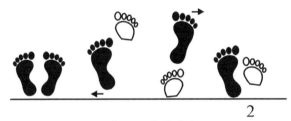

圖 2-21　左腳向後曼波步

5. **向右曼波步**：1 拍右腳向右一步同時向右頂髖，重心在右腳；&重心還原到左腳同時向左頂髖；2 拍右腳在左腳旁，重心在右腳。

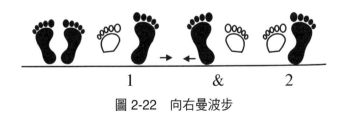

圖 2-22　向右曼波步

6. 向左曼波步：1 拍左腳向左一步同時向左頂髖，重心在左腳；&重心還原到右腳同時向右頂髖；2 拍左腳在右腳旁，重心在左腳。

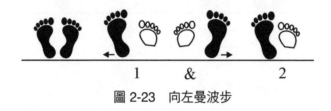

圖 2-23　向左曼波步

7. **向右交叉曼波步**：1 拍左腳在右腳前交叉同時向左頂髖，重心在左腳；&重心還原到右腳同時向右頂髖；2 拍左腳在右腳旁，重心在左腳。

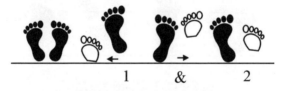

圖 2-24 向右交叉曼波步

8. 向左交叉曼波步：1 拍右腳在左腳前交叉同時向右頂髖，重心在右腳；&重心還原到左腳同時向左頂髖；2 拍右腳在左腳旁，重心在右腳。

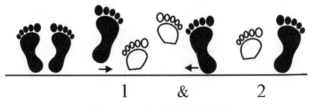

圖 2-25　向左交叉曼波步

（七）搖擺步（Rock Step）

由 2 拍構成的兩腳重心互換但不移動位置的髖部擺動的舞步動作。常用的有：右腳向前搖擺步、左腳向前搖擺步、右腳向後搖擺步、左腳向後搖擺步、向右搖擺步、向左搖擺步。

1. **右腳向前搖擺步**：1 拍右腳向前一步，重心搖擺到右腳；2 拍搖擺後重心回到左腳。

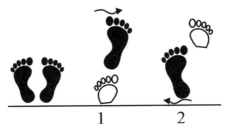

圖 2-26　右腳向前搖擺步

2. **左腳向前搖擺步**：1 拍左腳向前一步，重心搖擺到左腳；2 拍搖擺後重心回到右腳。

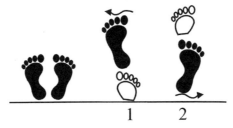

圖 2-27　左腳向前搖擺步

3. **右腳向後搖擺步**：1 拍右腳向後一步，重心搖擺到右腳；2 拍搖擺後重心回到左腳。

圖 2-28　右腳向後搖擺步

4. **左腳向後搖擺步**：1 拍左腳向後一步，重心搖擺到左腳；2 拍搖擺後重心回到右腳。

圖 2-29　左腳向後搖擺步

5. **向右搖擺步**：1 拍右腳向右一步，重心搖擺到右腳；2 拍搖擺後重心回到左腳。

圖 2-30　向右搖擺步

6. **向左搖擺步**：1 拍左腳向左一步，重心搖擺到左腳；2 拍搖擺後重心回到右腳。

圖 2-31　向左搖擺步

（八）搖椅步（Rocking Chair）

由 4 拍構成的以右（左）腳為軸，另一腳向前後移動的舞步動作。常用的有：右搖椅步、左搖椅步。

1. **右搖椅步**：1 拍右腳向前一步，重心搖擺到右腳；2 拍搖擺後重心在左腳；3 拍右腳向後一步，重心搖擺到右腳上；4 拍搖擺後重心在左腳。

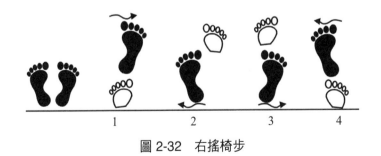

圖 2-32　右搖椅步

2. **左搖椅步**：1 拍左腳向前一步，重心搖擺到左腳；2 拍搖擺後重心在右腳；3 拍左腳向後一步，重心搖擺到左腳上；4 拍搖擺後重心在右腳。

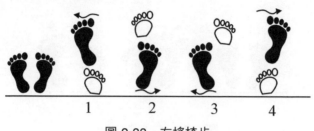

圖 2-33　左搖椅步

（九）恰恰步（Shuffle）

由 2 拍和 1 個&拍構成的移動時腳與地面形成摩擦的舞步動作。在英文描述中通常向前的恰恰稱為「Shuffle」，向側的恰恰步稱為「Chasse」。常用的有：右前進恰恰步、左前進恰恰步、右後退恰恰步、左後退恰恰步、向右恰恰步、向左恰恰步。

1. **右前進恰恰步**：1 拍右腳向前一步，重心在右腳；&左腳在右腳旁，重心在左腳；2 拍右腳向前一步，重心在右腳。

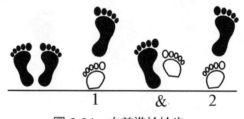

圖 2-34　右前進恰恰步

2. **左前進恰恰步**：1 拍左腳向前一步，重心在左腳；&右腳在左腳旁，重心在右腳；2 拍左腳向前一步，重心在左腳。

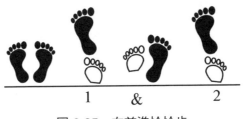

圖 2-35　左前進恰恰步

3. **右後退恰恰步**：1 拍右腳向後一步，重心在右腳；
&左腳在右腳旁，重心在左腳；2 拍右腳向後一步，重心
在右腳。

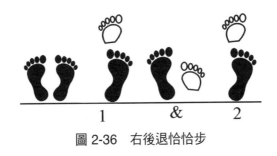

圖 2-36　右後退恰恰步

4. **左後退恰恰步**：1 拍左腳向後一步，重心在左腳；
&右腳在左腳旁，重心在右腳；2 拍左腳向後一步，重心
在左腳。

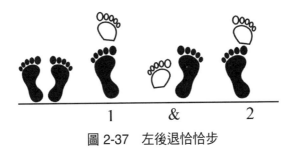

圖 2-37　左後退恰恰步

5. **向右恰恰步**：1 拍右腳向右一步，重心在右腳；&
左腳在右腳旁，重心在左腳；2 拍右腳向右一步，重心在
右腳。

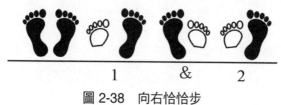

圖 2-38　向右恰恰步

6. **向左恰恰步**：1 拍左腳向左一步，重心在左腳；&
右腳在左腳旁，重心在右腳；2 拍左腳向左一步，重心在
左腳。

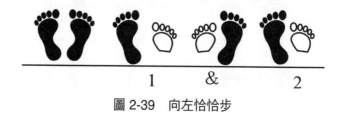

圖 2-39　向左恰恰步

（十）三連步（Triple Step）

由 3 拍構成的右（左）腳開始依次踏步的舞步動作。
常用的有：前進三連步、後退三連步、1／4 三連右轉、1／4
三連左轉、1／2 三連右轉、1／2 三連左轉、3／4 三連右
轉、3／4 三連左轉。

1. **右前進三連步**：右腳-左腳-右腳依次向前踏三步。

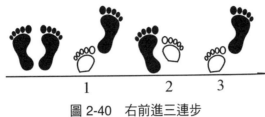

圖 2-40　右前進三連步

2. **左前進三連步**：左腳-右腳-左腳依次向前踏三步。

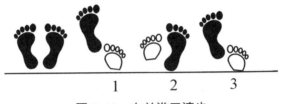

圖 2-41　左前進三連步

3. **右後退三連步**：右腳-左腳-右腳依次向後踏三步。

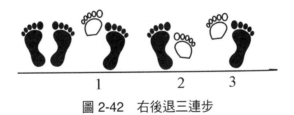

圖 2-42　右後退三連步

4. **左後退三連步**：左腳-右腳-左腳依次向後踏三步。

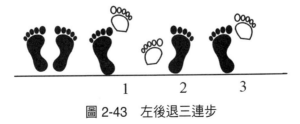

圖 2-43　左後退三連步

5. 1 / 2 三連右轉：右轉 1 / 2 同時右腳-左腳-右腳依次踏三步。

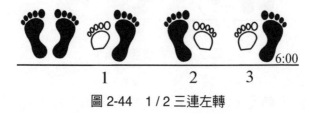

圖 2-44　1 / 2 三連左轉

6. 1 / 2 三連左轉：左轉 1 / 2 同時左腳-右腳-左腳依次踏三步。

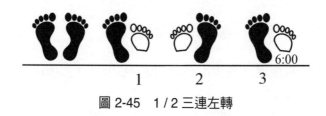

圖 2-45　1 / 2 三連左轉

7. 3 / 4 三連右轉：右轉 3 / 4 同時右腳-左腳-右腳依次踏三步。

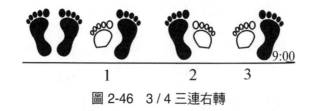

圖 2-46　3 / 4 三連右轉

8. 3 / 4 三連左轉：左轉 3 / 4 同時左腳-右腳-左腳依次踏三步。

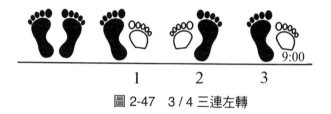

圖 2-47　3／4 三連左轉

（十一）彈踢換腳（Kick ball change）

由 2 拍和 1 個&拍構成的經踢腿後快速轉換重心的舞步動作。常用的有：右彈踢換腳、左彈踢換腳。

1. **右彈踢換腳**：1 拍右腳向前踢，重心在左腳；&右腳在左腳旁，重心在右腳；2 拍重心還原到左腳。

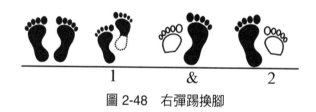

圖 2-48　右彈踢換腳

2. **左彈踢換腳**：1 拍左腳向前踢，重心在右腳；&左腳在右腳旁，重心在左腳；2 拍重心還原到右腳。

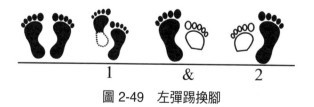

圖 2-49　左彈踢換腳

（十二）交叉步（Grapevine）

由 4 拍構成的舞步動作。常用的有：向右交叉步、向左交叉步。

1. 向右交叉步：1 拍右腳向右一步，重心在右腳；2 拍左腳在右腳後交叉，重心在左腳；3 拍右腳向右一步，重心在右腳；4 拍左腳在右腳旁點地，重心在右腳。

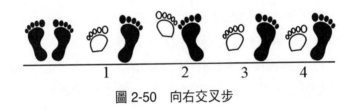

圖 2-50　向右交叉步

2. 向左交叉步：1 拍左腳向左一步，重心在左腳；2 拍右腳在左腳後交叉，重心在右腳；3 拍左腳向左一步，重心在左腳；4 拍右腳在左腳旁點地，重心在左腳。

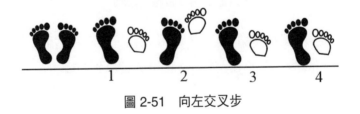

圖 2-51　向左交叉步

（十三）紡織步（Weave Step）

由 4 拍構成的兩腳由交叉向旁邁步的舞步動作。常用的有：前紡織步、後紡織步。

1. **右前紡織步**：1 拍右腳在左腳前交叉，重心在右腳；2 拍左腳向左一步，重心在左腳；3 拍右腳在左腳後交叉，重心在右腳；4 拍左腳向左一步，重心在左腳。

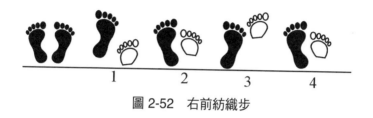

圖 2-52　右前紡織步

2. **左前紡織步**：1 拍左腳在右腳前交叉，重心在左腳；2 拍右腳向右一步，重心在右腳；3 拍左腳在右腳後交叉，重心在左腳；4 拍右腳向右一步，重心在右腳。

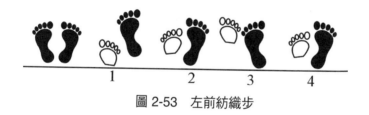

圖 2-53　左前紡織步

3. **右後紡織步**：1 拍右腳在左腳後交叉，重心在右腳；2 拍左腳向左一步，重心在左腳；3 拍右腳在左腳前交叉，重心在右腳；4 拍左腳向左一步，重心在左腳。

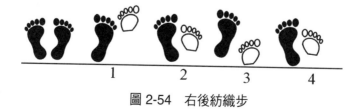

圖 2-54　右後紡織步

4. **左後紡織步**：1 拍左腳在右腳後交叉，重心在左腳；2 拍右腳向右一步，重心在右腳；3 拍左腳在右腳前交叉，重心在左腳；4 拍右腳向右一步，重心在右腳。

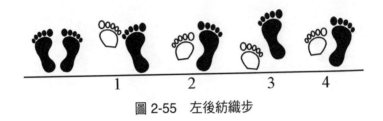

圖 2-55　左後紡織步

（十四）森巴步（Samba Step）

2 拍和 1 個&拍構成的由前交叉向旁邁步而形成的舞步動作。常用的有：右森巴步、左森巴步。

1. **右森巴步**：1 拍右腳在左腳前交叉，重心在右腳；&左腳併右腳，重心在左腳；2 拍右腳向右一步，重心在右腳。

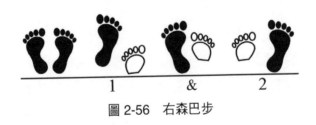

圖 2-56　右森巴步

2. **左森巴步**：1 拍左腳在右腳前交叉，重心在左腳；&右腳併左腳，重心在右腳；2 拍左腳向左一步，重心在左腳。

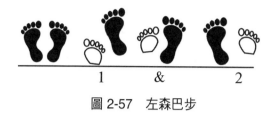

圖 2-57　左森巴步

（十五）雜耍步（Vaudeville）

由 2 拍和 2 個&拍構成的舞步動作。常用的有：右雜耍步、左雜耍步。

1. **右雜耍步**：&右腳向右一步，重心在右腳；1 拍左腳在右腳後交叉，重心在左腳；&右腳在左腳旁，重心在右腳；2 拍左腳腳跟點地，重心在右腳。

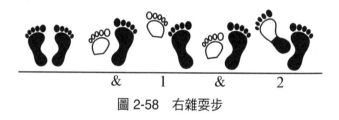

圖 2-58　右雜耍步

2. **左雜耍步**：&左腳向左一步，重心在左腳；1 拍右腳在左腳後交叉，重心在右腳；&左腳在右腳旁，重心在左腳；2 拍右腳腳跟點地，重心在左腳。

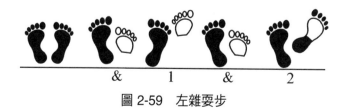

圖 2-59　左雜耍步

（十六）彈簧步（Wizard Step）

由 2 拍和 1 個&拍構成的舞步動作，在&拍時兩腳屈膝成交叉狀。常用的有：右彈簧步、左彈簧步。

1. 右彈簧步：1 拍右腳向斜前一步，重心在右腳；&左腳在右腳後交叉同時兩腿屈膝；2 拍右腳向右一步，重心在右腳。

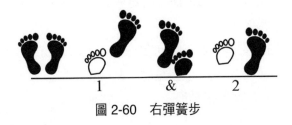

圖 2-60　右彈簧步

2. 左彈簧步：1 拍左腳向斜前一步，重心在左腳；&右腳在左腳後交叉同時兩腿屈膝；2 拍左腳向左一步，重心在左腳。

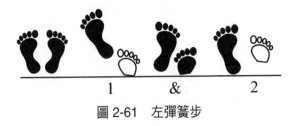

圖 2-61　左彈簧步

（十七）盒子步（Box Step）

由 4 拍構成的舞步動作。常用的有：右前進盒子步、左前進盒子步、右後退盒子步、左後退盒子步。

1. **右前進盒子步**：1 拍右腳向右一步，重心在右腳；
2 拍左腳在右腳旁，重心在左腳；3 拍右腳向前一步，重心在右腳；4 拍左腳在右腳旁，重心在右腳。

圖 2-62　右前進盒子步

2. **左前進盒子步**：1 拍左腳向左一步，重心在左腳；
2 拍右腳在左腳旁，重心在右腳；3 拍左腳向前一步，重心在左腳；4 拍右腳在左腳旁，重心在左腳。

圖 2-63　左前進盒子步

3. **右後退盒子步**：1 拍右腳向右一步，重心在右腳；
2 拍左腳在右腳旁，重心在左腳；3 拍右腳向後一步，重心在右腳；4 拍左腳在右腳旁，重心在左腳。

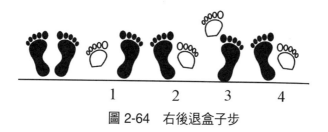

圖 2-64　右後退盒子步

4. 左後退盒子步：1 拍左腳向左一步，重心在左腳；2 拍右腳在左腳旁，重心在右腳；3 拍左腳向後一步，重心在左腳；4 拍右腳在左腳旁，重心在右腳。

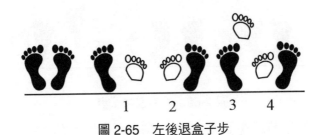

圖 2-65　左後退盒子步

（十八）爵士盒步（Jazz Box）

4 拍構成的由前交叉開始的舞步動作。常用的有：右爵士盒步、左爵士盒步、1／4 右轉爵士盒步、1／4 左轉爵士盒步。

1. 右爵士盒步：1 拍右腳在左腳前交叉，重心在右腳；2 拍左腳向後一步，重心在左腳；3 拍右腳向旁一步，重心在右腳；4 拍左腳在右腳前交叉，重心在左腳。

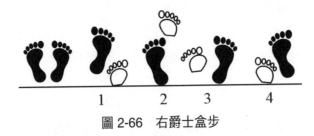

圖 2-66　右爵士盒步

2. 左爵士盒步：1 拍左腳在右腳前交叉，重心在左腳；2 拍右腳向後一步，重心在右腳；3 拍左腳向旁一步，重心在左腳；4 拍右腳在左腳前交叉，重心在右腳。

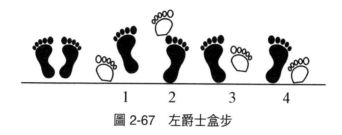

圖 2-67 左爵士盒步

3. 1／4 右轉爵士盒步：1 拍右腳在左腳前交叉，重心在右腳；2 拍左腳向後一步，重心在左腳；3 拍右轉 1／4 同時右腳向右一步（面向 3 點），重心在右腳；4 拍左腳在右腳前交叉，重心在左腳。

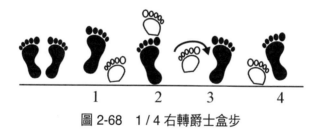

圖 2-68 1／4 右轉爵士盒步

4. 1／4 左轉爵士盒步：1 拍左腳在右腳前交叉，重心在左腳；2 拍右腳向後一步，重心在右腳；3 拍左轉 1／4 同時左腳向左一步（面向 9 點），重心在左腳；4 拍右腳在左腳前交叉，重心在右腳。

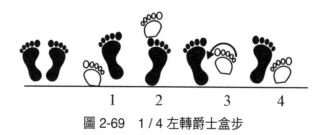

圖 2-69 1／4 左轉爵士盒步

（十九）倫巴盒步（Rumba Box）

　　由 8 拍構成的在地板上形成盒子狀的舞步動作。常用的有：右倫巴盒步、左倫巴盒步。

　　1. 右倫巴盒步：1 拍右腳向右一步，重心在右腳；2 拍左腳在右腳旁，重心在左腳；3 拍右腳向前一步，重心在右腳；4 拍停住；5 拍左腳經右腳旁向左一步，重心在左腳；6 拍右腳在左腳旁，重心在右腳；7 拍左腳向後一步，重心在左腳；8 拍停住。

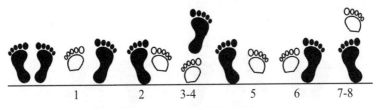

圖 2-70　右倫巴盒步

　　2. 左倫巴盒步：1 拍左腳向左一步，重心在左腳；2 拍右腳在左腳旁，重心在右腳；3 拍左腳向前一步，重心在左腳；4 拍停住；5 拍右腳經左腳旁向右一步，重心在右腳；6 拍左腳在右腳旁，重心在左腳；7 拍右腳向後一步，重心在右腳；8 拍停住。

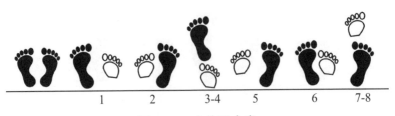

圖 2-71　左倫巴盒步

（二十）查爾斯登步（Charleston Step）

由 4 拍和 2 個&拍構成的舞步動作。常用的有：右腳向前查爾斯登步、左腳向前查爾斯登步、向右查爾斯登步、向左查爾斯登步。

1. 右腳向前查爾斯登步：1 拍右腳向前踏，重心在右腳；&左腳向後踏，重心移到左腳；2 拍右腳併左腳，重心在右腳；3 拍左腳向後踏，重心在左腳；&右腳向前踏，重心移到右腳；4 拍左腳併右腳，重心在左腳。

圖 2-72　右腳向前查爾斯登步

2. 左腳向前查爾斯登步：1 拍左腳向前踏，重心在左腳；&右腳向後踏，重心移到右腳；2 拍左腳併右腳，重心在左腳；3 拍右腳向後踏，重心在右腳；&左腳向前踏，重心移到左腳；4 拍右腳併左腳，重心在右腳。

圖 2-73　左腳向前查爾斯登步

3. 向右查爾斯登步：1 拍右腳向右踏，重心在右腳；&左腳向左踏，重心移到左腳；2 拍右腳併左腳，重心在右腳；3 拍左腳向左踏，重心在左腳；&右腳向右踏，重心移到右腳；4 拍左腳併右腳，重心在左腳。

圖 2-74　向右查爾斯登步

4. 向左查爾斯登步：1 拍左腳向左踏，重心在左腳；&右腳向右踏，重心移到右腳；2 拍左腳併右腳，重心在左腳；3 拍右腳向右踏，重心在右腳；&左腳向左踏，重心移到左腳；4 拍右腳併左腳，重心在右腳。

圖 2-75　向左查爾斯登步

（二十一）兜風步（Cruising Step）

由 8 拍構成的舞步動作。

1 拍右腳向右一步，重心在右腳；2 拍左腳在右腳後交叉，重心在左腳；3 拍右轉 1 / 4 同時右腳向前一步，重心在右腳；4 拍左腳向前一步，重心在左腳；5 拍右轉 1 / 2 同時右腳向前一步，重心在右腳；6 拍右轉 1 / 4 同時左腳向左一步，重心在左腳；7 拍右腳在左腳後交叉，重心在右腳；8 拍左腳向左一步，重心左腳。

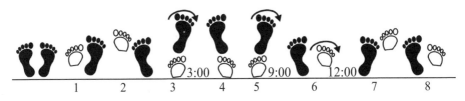

圖 2-76　兜風步

（二十二）曼特律轉（Monterey Turn）

由 2 拍構成的右（左）腳經側點並向後的轉體。常用的有：1／4 曼特律右轉、1／4 曼特律左轉、1／2 曼特律右轉、1／2 曼特律左轉。

1. **1／4 曼特律右轉**：1 拍右腳向右點地，重心在左腳；2 拍向後轉 1／4 同時右腳在左腳旁，重心在右腳（面向 3:00）。

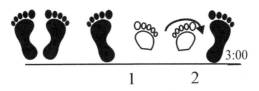

圖 2-77　1／4 曼特律右轉

2. **1／4 曼特律左轉**：1 拍左腳向左點地，重心在右腳；2 拍向後轉 1／4 同時左腳在右腳旁，重心在左腳（面向 9:00）。

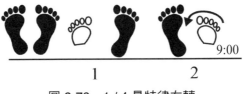

圖 2-78　1／4 曼特律左轉

3. 1／2 曼特律右轉：1 拍右腳向右點地，重心在左腳；2 拍向後轉 1／2 同時右腳在左腳旁，重心在右腳（面向 6:00）。

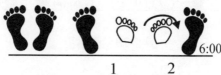

图 2-79　1／2 曼特律右轉

4. 1／2 曼特律左轉：1 拍左腳向左點地，重心在右腳；2 拍向後轉 1／2 同時左腳在右腳旁，重心在左腳（面向 6:00）。

图 2-80　1／2 曼特律左轉

（二十三）軸心轉（Pivot Turn）

由 2 拍構成的以右（左）腳為軸的轉動。常用的有：1／4 右軸心轉、1／4 左軸心轉。

1. 1／4 右軸心轉：1 拍左腳前點，重心在右腳；2 拍向右 1／4 轉，重心在右腳。

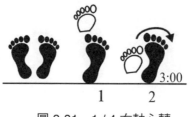

图 2-81　1／4 右軸心轉

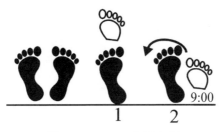

圖 2-82　1／4 左軸心轉

2. 1／4 左軸心轉：1 拍右腳前點，重心在左腳；2 拍向左 1／4 轉，重心在左腳。

（二十四）軸轉（Turn）

由 3 拍或 4 拍構成的右（左）腳重心依次交換的轉動。常用的有：1／2 右軸轉、1／2 左軸轉、1／1 右軸轉、1／1 左軸轉。

1. 1／2 右軸轉：1 拍右腳向前一步，重心在右腳；2 拍右轉 1／2 同時左腳向後一步，重心在左腳；3 拍右腳向前一步或併步。

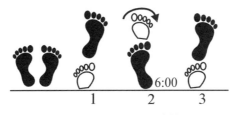

圖 2-83　1／2 右軸轉

2. 1／2 左軸轉：1 拍左腳向前一步，重心在左腳；2 拍左轉 1／2 同時右腳向後一步，重心在右腳；3 拍左腳向前一步或併步。

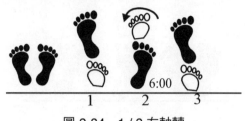

圖 2-84　1／2 左軸轉

3. **1／1 右軸轉**：1 拍右腳向前一步，重心在右腳；2 拍右轉 1／2 同時左腳向後一步，重心在左腳；3 拍右轉 1／2 同時右腳向前一步，重心在右腳。

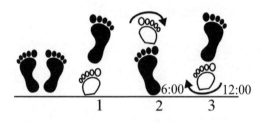

圖 2-85　1／1 右軸轉

4. **1／1 左軸轉**：1 拍左腳向前一步，重心在左腳；2 拍左轉 1／2 同時右腳向後一步，重心在右腳；3 拍左轉 1／2 同時左腳向前一步，重心在左腳。

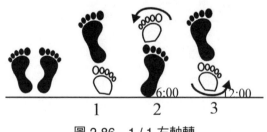

圖 2-86　1／1 左軸轉

三、動作相互關係的術語

動作相互關係的術語是表達動作間聯繫的用語。

1. 同時

用以強調身體不同部位的動作要在同一時間內完成或強調一種動作技術必須結合在另一種動作技術過程中完成，如左搖擺步同時右轉 1 / 4。

2. 依次

部分的肢體相繼做同樣性質的動作，如左、右腳依次後踢。

3. 接

兩個單獨動作之間強調要求連續完成時用「接」。

4. 經

動作過程中須強調經過某一特定部位時用「經」。

5. 至

用以指明動作須到達的某一特定部位。

6. 成

用以指明動作應完成的結束姿勢。

四、動作方法術語一覽表

表 2-1　動作方法術語一覽表

舞步名稱	舞步變化
平衡步	右前進平衡步、左前進平衡步
	右後退平衡步、左後退平衡步
	1／2右平衡步、1／2左平衡步
閃爍步	右閃爍步、左閃爍步
	1／2右閃爍步、1／2左閃爍步
水手步	右水手步
	左水手步
剪刀步	右剪刀步
	左剪刀步
海岸步	右海岸步
	左海岸步
曼波步	右腳向前曼波步、右腳向後曼波步
	左腳向前曼波步、左腳向後曼波步
	向右曼波步、向左曼波步
	交叉漫波步
搖擺步	右腳向前搖擺步、左腳向前搖擺步
	右腳向後搖擺步、左腳向後搖擺步
	向右搖擺步、向左搖擺步
搖椅步	右搖椅步
	左搖椅步
恰恰步	右前進恰恰步、左前進恰恰步
	右後退恰恰步、左後退恰恰步
	向右恰恰步、向左恰恰步

（續表）

舞步名稱	舞步變化
彈踢換腳	右彈踢換腳
	左彈踢換腳
三連步	右前進三連步、左前進三連步
	右後退三連步、左後退三連步
	1／2 三連右轉、1／2 三連左轉
	3／4 三連右轉、3／4 三連左轉
交叉步	向右交叉步
	向左交叉步
紡織步	右前紡織步、左前紡織步
	右後紡織步、左後紡織步
森巴步	右森巴步
	左森巴步
雜耍步	右雜耍步
	左雜耍步
彈簧步	右彈簧步
	左彈簧步
盒子步	右前進盒子步、左前進盒子步
	右後退盒子步、左後退盒子步
爵士盒步	右爵士盒步、左爵士盒步
	1／4 右轉爵士盒步、1／4 左轉爵士盒步
倫巴盒步	右倫巴盒步
	左倫巴盒步
查爾斯登步	右（左）腳向前查爾斯登步
	向右查爾斯登步
	向左查爾斯登步

（續表）

舞步名稱	舞步變化
曼特律轉	1/4 曼特律右轉、1/4 曼特律左轉
	1/2 曼特律右轉、1/2 曼特律左轉
軸心轉	1/4 右軸心轉
	1/4 左軸心轉
軸轉	1/2 右軸轉、1/2 左軸轉
	1/1 右軸轉、1/1 左軸轉

◎ 第三節　排舞運動術語的運用

一、排舞術語的形式及其構成

1. 排舞術語的形式

排舞術語是排舞理論和技術等方面的專門用語。由以下幾種形式構成：

（1）**學名：**

是由動作基本術語所組成的名稱。具有準確、組合、針對性的特點，一般用於正式的圖書和各類文件中。

（2）**簡稱：**

是把一個相對繁瑣、較長的學名，簡化成一種動作名稱，具有形象、簡練的特點。

（3）**俗稱：**

是廣為流行的包括由其他項目借鑑而來的大眾通用的名稱，具有通俗易懂的特點。

(4) **圖解：**

是用圖形圖像表示動作名稱。它具有直觀性強的特點。常用的圖形有：腳印式、單線條式、雙線條式、實體式。常用的圖像有：各種動作照片和動作攝影視頻等。

2. 排舞術語的構成

排舞動作術語一般由動作方法和動作方向術語構成。

(1) **動作方法：**

指舞步動作的做法。如右腳向前一步、右腳在左腳前交叉、向左搖擺步等。

(2) **動作方向：**

指人體或人體某一部分的運動指向，如三點、六點、九點等方向術語。

(3) **結束姿勢：**

指舞步動作結束後的姿勢。右腳前點、左腳前交叉等動作方法術語。

二、排舞動作的記寫方法與要求

1. 記寫方法

(1) **文字完整記寫法：**

根據術語的記寫要求，按照舞步節拍，用文字準確說明動作具體方法的記寫形式。一般用於編寫教材。

準備姿勢：自然站立，面向 12 點。

1 拍右腳向後一步。

2 拍左腳向後一步。

3 拍右腳向後一步。

4 拍左腿屈膝上提，重心在右腳（同時兩手胸前擊掌）。

5 拍左腳向前一步。

6 拍右腳向前一步。

7 拍左腳向前一步。

8 拍右腿屈膝上提，重心在左腳（同時兩手胸前擊掌）。

(2) 文字縮寫法：

按照動作節拍，用文字簡要說明舞步動作的主要做法的記寫形式。常用於編寫教案。如：

1-3 拍右腳開始向後退三步。

4 拍左腿屈膝上提，擊掌。

5-7 拍左腳開始向前走三步。

8 拍右腿屈膝上提，擊掌。

(3) 圖示法：

按照動作節拍，透過兩腳間的關係及動作重心的變化來說明動作方法，具有直觀、方便的效果。

| & | 1 | 2 | 3 | 4 | 5 | 6 | & | 7 | 8 |
|(6:00)|(12:00)|(12:00)|(12:00)|(6:00)|(6:00)|(12:00)|(6:00)|(6:00)|(6:00)|

圖 2-87　記寫方法圖

2. 記寫要求

(1) 記寫動作時一般應包括準備姿勢、動作方法、動作方向、結束姿勢幾部分，其中動作方法、動作方向是記寫完整術語中不可以省略的重要部分。

(2) 記寫動作組合時，通常只寫第一個動作的預備姿勢，然後按照動作的節拍順序依次記寫動做作法，最後只寫結束動作姿勢。

(3) 記寫動作時要特別注意身體方向，應清晰表述每一舞步動作結束時的身體面向。

第三章
排舞運動舞譜

　　舞譜是描述排舞作品和記錄舞步動作方法的工具,是學習和交流排舞不可缺少的重要環節。要普及和推廣排舞運動,使我國的排舞走向世界,必須學習和掌握舞譜。

第一節　排舞運動舞譜的作用

一、舞譜是學習掌握排舞的工具

　　唱歌要有樂譜,演奏樂器要有曲譜,同樣,跳排舞也需要舞譜。全世界的排舞專家和愛好者都是透過舞譜進行排舞的學習和交流。尤其是現在,國際排舞協會以每週15 首左右的速度向全世界推廣排舞新曲目,人們只有依靠舞譜這個工具,才能及時瞭解、學習和掌握排舞曲目。

二、舞譜是世界排舞交流的語言

　　排舞不同於其他運動項目的一個特點,就是所有的舞步都要經過國際排舞協會認證,然後向全世界進行推廣,每一支經過認證的排舞都有規定的舞步動作。

也就是說，同一曲排舞，全世界的跳法一樣。無論你是哪個國家的人，只要音樂響起，所跳的舞步完全相同。若隨意更改舞步，則無法和其他國家或地區的排舞愛好者進行交流。所以，我們把排舞的舞譜稱之為「國際語言」和「全球通」。

三、舞譜是排舞競賽的準繩

舞步動作正確與否的參照物，當然是舞譜。《國際排舞競賽規則》規定：「每個參賽隊（人）於參賽前，必須提供經國際排舞協會批准的舞步和最新國際排舞指定規則副本，作為參賽者比賽的依據。」而且，還專門強調了V——V原則，即 Vanilla & Variation（規定動作和變化動作）的要求。我國排舞的競賽規則也明確規定：為了保證比賽的公平公正，舞步和音樂必須使用統一的版本，並且所有比賽項目都不能改變舞步。

由此可見舞譜在排舞比賽中的重要性。

四、舞譜是理解曲目的關鍵

學習排舞如果永遠採用「跟我跳」的方法，不看或看不懂舞譜，就不能真正體會排舞運動的魅力。

舞譜不僅僅是對舞步動作的描述和記錄，還能透過對舞步動作順序、節拍數、身體重心以及方向變化、重點舞步、難點級別及音樂出處等的描述，加深對曲目的理解和風格的把握，以便更好地掌握所學曲目。

第二節　排舞運動舞譜的編寫方法

創編者將編排好的排舞曲目以規範的形式寫成舞譜後，才能成為一個完整的作品。或許你曾經遇到過這種情況：有的舞譜簡明易懂，一看就會；而有的舞譜十分複雜，描述不清。

出現這種情況主要是記寫舞譜者沒有掌握編寫舞譜的基本要素，尤其是對舞步動作描述的結構不清楚。因此，正確編寫排舞舞譜尤為重要。

一、中文舞譜的編寫方法

1. 對曲目進行整體描述

所謂整體描述就是介紹曲目的名稱、創編者、舞步組合的節拍數、曲目的方向變化、難度級別、所選用音樂的出處等。

2. 編寫重點舞步

重點舞步是指每一個八拍或每四個三拍主要完成的舞步動作。

3. 逐拍編寫舞步

根據重點舞步，逐拍編寫舞步動作。編寫時應按照A—B—C的順序編寫。A表示身體部位，B表示動作方

向，C 表示動作方法。

4. 編寫間奏舞步

為保證音樂的完整性，有的曲目需要創編間奏動作使之與音樂協調融合。如果這樣，應說明間奏的節拍數及間奏開始的節拍、方向等。

二、英文舞譜的編寫方法

用英文編寫舞譜時，要注意中英文表達方式的不同。編寫舞步時，中文是按照 A—B—C 的順序，而英文則是按照 C—A—B 的順序編寫。（表 3-1）

1. 基本舞步的編寫

表 3-1　基本舞步中英文對照記寫表

A	B	C	A	B
	向前	一步 Step		Forward
	向後	搖擺 Rock		Back
	向旁	滑步 Slide		To side
	向右	拖步 Drag		To right side
右腳	向左	重踏 Stomp	Right	To left side
左腳	向斜前方	弓步 Lunge	Left	To diagonally forward
	向斜後方	鎖步 Lock		To diagonally back
	向右前方	點地 point		To forward / right diagonally
	向右後方	一大步 Big step		To back / Right Diagonally

（續表）

A	B	C	A	B
	向左前方	擺盪 Swivel		To forward / left diagonally
	向左後方	踢 Kick		To back / left diagonal
右腳 左腳	在右（左）腳前 在右（左）腳後 在右（左）腳旁	交叉 Cross 一步 Step 鎖步 Lock 緊靠 Close	Right Left	Over right（left） Behind right（left） Beside right（left）
右腳掌 左腳跟	在右腳前 在左腳旁 緊靠右腳	屈 Hook 點地 Touch 交叉 Cross	Right toe Left heel	In front of right Beside left Next to right
還原	重心	到右腳 Onright	Recover	Weight
右腳向 前同時		1 / 2 向右 Make 1 / 2 turn right	Steping forward on right	
左腳向 後同時		1 / 2 向左轉 Make 1 / 2 turn left	stepping back on Left	
髖部	順時針方向 逆時針方向 向右（左）	繞環 Roll 扭動 bump 擺動 Sway	Hips	Clockwise Counter clockwise To right（left）

2. 基本舞步組合的編寫

在編寫中級或中級水準以上的排舞舞譜時，需要運用一些舞步組合詞彙，才能更確切地表達動作。（表 3-2）

表 3-2　常用舞步組合中、英文對照表

舞步名稱	重點舞步	節拍	舞步說明
平衡步 Balance Step	右前進平衡步 Balance Step forward right 左前進平衡步 Balance Step forward left 右後退平衡步 Balance Step back right 左後退平衡步 Balance Step back left	3	例：右前進平衡步 Balance Step forward right 1：右腳向前一步 Step right forward 2：左腳向前一步 Step left forward 3：右腳原地一步 Step right in place
閃爍步 Twinkle	右閃爍步 Twinkle right 左閃爍步 Twinkle left	1 2 3	例：左閃爍步 Twinkle left 1：左腳在右腳前交叉 Cross left over right 2：右腳在左腳旁 Step right next to left 3：左腳原地一步 Step left in place
水手步 Sailor step	右水手步 Sailor step right 左水手步 Sailor step left	1 & 2	例：左水手步 Sailor step left 1：左腳在右腳後交叉 Cross left over right &：右腳在左腳旁 Step right next to left 2：左腳向左一步 Step left to side

（續表）

舞步名稱	重點舞步	節拍	舞步說明
剪刀步 Scissors step	右剪刀步 Scissor right steps 左剪刀步 Scissor left steps	1 & 2	例：右剪刀步 Scissor right steps 1：右腳向右一步 Step right to side &：左腳在右腳旁 Step left next to right 2：右腳在左腳前交叉 Cross right over left
盒子步 Box steps	向右前進盒子步 Box step forward right 向左前進盒子步 Box step forward left 向右盒子步 Box step side right 向左盒子步 Box step side left	1 2 3 4	例：向右前進盒子步 Box step forward right 1：右腳向右一步 Step right to side 2：左腳併右腳 Step left together 3：右腳向前一步 Step right forward 4：左腳在右腳旁 Step left next to right
爵士盒步 Jazz box	右爵士盒步 Jazz box right 左爵士盒步 Jazz box left 1/4 右轉爵士盒步 Jazz box 1/4 turn right 1/4 左轉爵士盒步 Jazz box 1/4 turn left	1 2 3 4	例：1/4左轉爵士盒步 Jazz box 1/4 turn left 1：左腳在右腳前交叉 Cross left over right 2：右腳向後一步 Step right back 3：左轉1/4 同時左腳向旁 （面向9點）

（續表）

舞步名稱	重點舞步	節拍	舞步說明
			Make 1/4turnleft steppingleft toside（9:00）
			4：右腳在左腳前交叉
			Cross right over left
倫巴盒步 Rumba box	右倫巴盒步 Rumba box side right 左倫巴盒步 Rumba box side left	1 2 3 4 5 6 7 8	例：左倫巴盒步 Rumba box side left 1：左腳向左一步 Step left to left side 2：右腳在左腳旁 Step right beside left 3-4：左腳向前一步，停住 Step left forward.hold 5：右腳向右一步 Step right to right side 6：左腳在右腳旁 Step left beside right 7-8：右腳向後一步，停住 Step right back. hold
曼波 Mambo	向前曼波 Forward mambo 向後曼波 Back mambo 向右曼波 Right mambo 向左曼波 Left mambo	1 & 2	例：Forward mambo 向前曼波 1：右腳向前一步同時向右頂髖 Step right forward and Bump hips right &：重心還原到左腳同時向左頂髖

（續表）

舞步名稱	重點舞步	節拍	舞步說明
			Recover weight on left and bump hips left
			2：右腳併左腳
			Step right together
			說明：舞步記寫時，頂髖動作可省略
海岸步 Coaster step	右海岸步 Coaster step right 交叉海岸步 Coaster cross	1 & 2	例：左海岸步 Coaster step left 1：左腳向後一步 Step left back &：右腳併左腳 Step right together 2：左腳向前一步 Step left forward
搖擺步 Rock step	右腳向前搖擺步 Rock forward right 左腳向前搖擺步 Rock forward left 右腳向後搖擺步 Rock back right 左腳向後搖擺步 Rock back left 向右搖擺步 Rock right 向左搖擺步 Rock left	1 2	例：向右搖擺步 Rock right 1-2 右腳向右一步，重心搖擺到右腳 搖擺後重心回到左腳 Rock out to right side. Recover onto left

（續表）

舞步名稱	重點舞步	節拍	舞步說明
搖椅步 Rocking chair	右搖椅步 Rocking chair forward right 左搖椅步 Rocking chair forward left	1 2 3 4	例：右搖椅步 Rocking chair forward right 1-2 右腳向前一步，重心搖擺到右腳 搖擺後重心回到左腳 Rock forward on right. Recover onto left. 3-4 右腳向後一步，重心搖擺到右腳；搖擺後重心回到左腳 Rock back on right. Recover onto left.
恰恰步 Shuffle/ Chasses	右（左）前進恰恰步 Shuffle forward right（left） 右（左）後退恰恰步 Shuffle back right（left） 向右（左）恰恰步 Chasses right（left）	1 & 2	例：右前進恰恰步 Shuffle forward right 1：右腳向前一步 Step right forward &：左腳在右腳旁 Close left beside right 2：右腳向前一步 Step right forward
交叉步 Grapevine	向右交叉步 Grapevine right 向左交叉步 Grapevine left	1 2 3 4	例如：向左交叉轉體1/4 Grapevine left 1/4 turn 1：左腳向左一步 Step left to left side.

（續表）

舞步名稱	重點舞步	節拍	舞步說明
	向右交叉轉體1/4 Grapevine right 1/4 turn 向左交叉轉體1/4 Grapevine left 1/4 turn		2：右腳在左腳後交叉Cross right behind left 3：左轉1/4同時左腳向後一步 Make 1/4 turn left stepping left to back 4：右腳併左腳 Step right together
紡織步 Weave step Vine step	右前紡織步Weave right 左前紡織步Weave left 右後紡織步Vine right 左後紡織步Vine left	1 2 3 4	例：Weave right 左前紡織步 1：左腳在右腳前交叉Cross left over right 2：右腳向右一步 Step right to right side 3：左腳在右腳後交叉 Cross left behind right 4：右腳向右一步 Step right to right side
曼特律轉 Monterey turn	1/2 曼特律右轉 Monterey 1/2 turn Right 1/4 曼特律左轉 Monterey 1/4 turn Left	1 2	例：1/4曼特律右轉 Monterey 1/4 turn Right 1：右腳向右點地 Touch right to right side 2：右轉1/4同時右腳在左腳旁 Make 1/4 turn right stepping right beside left

（續表）

舞步名稱	重點舞步	節拍	舞步說明
軸心轉 Pivot turn	1/2 右軸心轉 Pivot 1/2 right 1/2 左軸心轉 Pivot 1/2 left	1 2	例：1/2右軸心轉 Pivot 1/2 right 1：左腳前點地 Step forward on left 2：向右1/2軸心轉 Make 1/2 pivot turn right
軸轉 Turn	1/1 轉 Full turn 1/2 轉 Half turn 1/4 轉 Quarter turn 3/4 轉 Three quarter turn	3 3 3	例：Full turn right 1/1 右軸轉 1：右腳向前一步 Walk forward on right 2：右轉1/2 同時左腳向後一步 Make 1/2 turn right stepping back on left 3：右轉1/2 同時右腳向前一步 Make 1/2 turn right stepping forward on right
三連步 Triple step	右三連步 Triple step right 1/4 三連步右轉 Triple 1/4 step turn right 1/2 三連步左轉 Triple 1/2 step turn left	1 & 2	例：右三連步 Triple step right 1：右腳向前一步 Step right forward &：左腳在右腳旁 Close left beside right 2：右腳向前一步 Step right forward

3. 完整曲目的編寫

如果你已經掌握了中文舞譜的編寫方法並熟悉了英文的構詞法和基本舞步組合用語，就可以學習編寫成套動作了。

(1)《紅星閃閃》中文舞譜

【1×8】向前走，向後退

1-4 右腳、左腳依次向前走 4 步，手臂可選擇雙手側上舉，五指張開，手腕外、內、外、內的轉動

5-8 右腳、左腳依次向後走 4 步

【2×8】V 字步

1-2 右腳向右前一步，左腳向左前一步

3-4 右轉 1 / 4 同時右腳向右一步（面向 3:00），左腳併右腳

5-6 右腳向右前一步，左腳向左前一步

7-8 右轉 1 / 4 同時右腳向右一步（面向 6:00），左腳併右腳

【3×8】右前進恰恰步，左前進恰恰步

1&2 右腳向前一步，左腳併右腳，右腳向前一步

3&4 左腳向前一步，右腳併左腳，左腳向前一步

5&6 右轉 1 / 2 同時右腳向前一步，左腳併右腳，右腳向前一步（面向 12:00）

7& 左腳向前一步，右腳併左腳，左腳向前一步

【4×8】並步跳，點地

1-2 並步跳，右腳跟向右點地

3-4 並步跳，重心在右腳同時左腳跟點地

5-6 並步跳，重心在左腳同時右腳跟點地

7-8 並步跳，重心在右腳同時左腳跟點地

【5×8】屈膝，軸轉，踢腿

1-2 半蹲（面向 12:00），右腳前踢

3-4 左轉 1 / 4 同時半蹲（面向 9:00），左腳前踢

5-6 左轉 1 / 4 同時半蹲（面向 6:00），右腳前踢

7-8 左轉 1 / 4 同時半蹲（面向 3:00），左腳前踢

【6×8】屈膝

1-2 左腳在右腳旁同時右腳掌點地，停住

3-4 右腳在左腳旁同時左腳掌點地，停住

5- 左腳在右腳旁同時右腳掌點地

6- 右腳在左腳旁同時左腳跟掌地

7-8 左腳在右腳旁同時右腳掌點地，停住 手臂可以選

擇：右手敬禮

間奏（Tag）：

【1×8】向右恰恰步，向左恰恰步

1&2 向右恰恰步

3-4 左腳在右腳後交叉，重心在右腳

5&6 向左恰恰步

7-8 右腳在左腳後交叉，重心在左腳

【2×8】向右恰恰步，向左恰恰步

1&2 向右恰恰步

3-4 左腳在右腳後交叉，重心在右腳

5&6 向左恰恰步

7-8 右腳在左腳後交叉，重心在左腳

【3×8】踏步

1-4 右腳、左腳原地踏步 4 次

5-8 左轉 1／4 同時右腳、左腳原地踏步 4 次（面向 9:00）

【4×8】踏步

1-4 左轉 1／4 同時右腳、左腳原地踏步 4 次（6:00）

5-8 左轉 1／4 同時右腳、左腳原地踏步 4 次（3:00）

【5×8】踏步，敬禮

1-2 左轉 1／4 同時右腳、左腳依次踏步

3-4 敬軍禮

(2)《紅星閃閃》英文舞譜

Count：32

Wall：4

Level：Beginner

Choreographer：Yang Jiang

Music：Shining of the Red Star by Xintian Li

【1×8】Step Forward、Step back

1-4 Step forward right，left，right，left

5-8 Step back right，left，right，left

Hand Option: lift hands on both side and open fingers while wrist rotation from the inside to the outside.

【2×8】V-Step

1-2 Step right diagonally forward，Step left diagonally forward

3-4 Make 1/4 turn right stepping right to side，Step left together（3:00）

5-6 Step right diagonally forward，Step left diagonally

forward

7-8 Make 1/4 turn right stepping right to side，Step left together（6:00）

【3×8】Shuffle forward right，Shuffle forward left

1&2 Step right forward，Step left together，Step right forward

3&4 Step left forward，Step right together，Step left forward

5&6 Make1/2 Turn right stepping right forward，Step left together，Step right forward（12:00）

7&8 Step left forward，Step right together，Step left forward

【4×8】Bend Knees Jump

1-2 Jump，touch right heel to side

3-4 Jump，touch left heel to side

5-6 Jump，touch right heel to side

7-8 Jump，touch right heel to side

【5×8】Bend Knees，Kick

1-2 Bend knees，Kick right forward

3-4 Make 1/4 turn left bending knees. kick left forward（9:00）

5-6 Make 1/4 turn left bending knees. kick right forward（6:00）

7-8 Make 1/4 turn left bending knees. kick left forward（3:00）

【6×8】Bump Knee

1-2 Step left next to right while touch right toe forward

.hold

3-4 Step right next to left Bump left knee to forward change weight to right

5 Bump right knee to forward change weight to left

6 Bump left knee to forward change weight to right

7-8 Bump right knee to forward change weight to left

Hand Option: salute with right hand touch right side of your head

TAG

【1×8】Chasses right，Chasses Left

1&2 Step right to right side，step left together，Step right to right side

3-4 Cross left behind right，Recover weight on right

5&6 Step left to left side，step right together，Step left to left side

7-8 Cross right behind left，Recover weight on left

【2×8】Chasses right，Chasses Left

1&2 Step right to right side，step left together，Step right to right side

3-4 Cross left behind right，Recover weight on right

5&6 Step left to left side，step right together，Step left to left side

7-8 Cross right behind left，Recover weight on left

【3×8】Walk

1-4 Stepping in place right，left，right，left（12:00）

5-8 Make 1/4 turn left stepping in place right，left，

right，left（9:00）

【4×8】Walk

1-4 Make 1/4 turn left stepping in place right，left，right，left（6:00）

5-8 Make 1/4 turn left stepping in place right，left，right，left（3:00）

【5×8】Walk

1-2 Make 1/4 turn left stepping in place right，left（12:00）

3-4 Pause

Hand Option: salute with right hand touch right side of your head and hold styling.

三、舞譜術語中英文對照

序號	中文術語	英文術語
1	級別	Level
2	初級	Beginner
3	中級	Intermediate
4	高級	Advanced
5	節拍	Count
6	方向	Wall
7	編創者	Choreographer
8	音樂	Music
9	音樂速度	Tempo
10	每分鐘節拍數	Bpm
11	切音	Syncopation
12	間奏	Tag

（續表）

序號	中文術語	英文術語
13	重拍	Accent
14	輕拍	Tap
15	樂句	Phrased
16	停頓	Break
17	前	Front Wall
18	後	Back Wall
19	右側方向	Right Side Wall
20	左側方向	Left Side Wall
21	對角線	Diagonal
22	右前方	Forward/Right Diagonal
23	左前方	Forward/Left Diagonal
24	右後方	Back/Right Diagonal
25	左後方	Back/Left Diagonal
26	順時針方向	Clockwise
27	逆時針方向	Counter clockwise
28	度數	Degree
29	向前	Forward
30	向後	Back fordward
31	後	Back
32	在後	Behind
33	姿勢	Attiude
34	身體角度	Body angle
35	身體傾斜	Body sway
36	身體滾動或波浪	Body roll
37	髖部繞環	Hip roll
38	還原	Recover
39	原地	In place
40	保持、停住	Hold
41	擊掌	Slap

（續表）

序號	中文術語	英文術語
42	肩膀擺動	Shimmy
43	基本步	Basic step
44	彈跳	Bounce
45	屈膝提踵	Knee pops
46	左點	Point left
47	右點	Point right
48	雙腳跳	Jump
49	開合跳	Jumping jacks
50	掃蕩步	Sweep
51	滑冰步	Skate
52	劍刺步	Lunge
53	滑動步	Slide
54	旋轉步	Spin
55	疾速移動	Scoot
56	跺腳	Stomp
57	踩踏步	Stamp
58	推動步	Push step
59	跨步	Stride
60	華爾茲	Waltz
61	閒散步	Stroll
62	桑巴步	Samba step
63	跳步	Skip
64	閃爍步	Twinkle
65	右閃爍步	Twinkle right
66	左閃爍步	Twinkle left
67	水手步	Sailor step
68	右水手步	Sailor step right
69	左水手步	Sailor step left
70	剪刀步	Scissors

（續表）

序號	中文術語	英文術語
71	右剪刀步	Scissor right steps
72	左剪刀步	Scissor left steps
73	盒子步	Box steps
74	右前進盒子步	Box step forward right
75	左前進盒子步	Box step forward left
76	向右盒子步	Box step side right
77	向左盒子步	Box step side left
78	爵士盒步	Jazz box
79	向右爵士盒步	Jazz box right
80	向左爵士盒步	Jazz box left
81	1/4 向右爵士盒步	Jazz box 1/4 turn right
82	1/4 向左爵士盒步	Jazz box 1/4 turn left
83	倫巴盒步	Rumba box
84	右向前倫巴盒步	Rumba box forward right
85	左向前倫巴盒步	Rumba box forward left
86	右向後倫巴盒步	Rumba box back right
87	左向後倫巴盒步	Rumba box back left
88	右倫巴盒步	Rumba box side right
89	左倫巴盒步	Rumba box side left
90	曼波步	Mambo step
91	向前曼波	Forward mambo
92	向後曼波	Back mambo
93	向右曼波	Right mambo
94	向左曼波	Left mambo
95	海岸步	Coaster step
96	右海岸步	Coaster step right
97	左海岸步	Coaster step left
98	交叉海岸步	Coaster cross
99	搖擺步	Rock step

（續表）

序號	中文術語	英文術語
100	右腳向前搖擺步	Rock forward right
101	左腳向前搖擺步	Rock forward left
102	右腳向後搖擺步	Rock back right
103	左腳向後搖擺步	Rock back left
104	向右搖擺步	Rock right
105	向左搖擺步	Rock left
106	搖椅步	Rocking chair
107	右腳向前搖椅步	Rocking chair forward right
108	左腳向前搖椅步	Rocking chair forward left
109	鎖步	Lock
110	右前進鎖步	Lock forward right
111	左前進鎖步	Lock forward left
112	右後退鎖步	Lock back right
113	左後退鎖步	Lock back left
114	恰恰步	Shuffle/Chasses
115	右前進恰恰步	Shuffle forward right
116	左前進恰恰步	Shuffle forward left
117	右後退恰恰步	Shuffle back right
118	左後退恰恰步	Shuffle back left
119	向右恰恰步	Chasses right
120	向左恰恰步	Chasses left
121	交叉步	Grapevine
122	向右交叉步	Grapevine right
123	向左交叉步	Grapevine left
124	1/4 向右交叉步	Grapevine right 1/4 turn
125	1/4 向左交叉步	Grapevine left1/4 turn
126	快速側交叉步	Syncopated grapevine
127	紡織步	Weave step
128	右紡織步	Weave right

（續表）

序號	中文術語	英文術語
129	左紡織步	Weave left
130	駱駝步	Camel walk
131	右前進駱駝步	Camel walk right
132	左前進駱駝步	Camel walk left
133	掃步	Brush
134	右前掃步	Brush forward right
135	左前掃步	Brush forward left
136	右後掃步	Brush back right
137	左後掃步	Brush back left
138	掃步右交叉	Brush forward right
139	掃步左交叉	Brush forward left
140	平衡步	Balance step
141	右前進平衡步	Balance step forward right
142	左前進平衡步	Balance step forward left
143	右後退平衡步	Balance step back right
144	左後退平衡步	Balance step back left
145	1/2 向右平衡步	Balance 1/2 turn right
146	1/2 向左平衡步	Balance 1/2 turn left
147	交叉	Cross
148	右交叉	Cross right
149	左交叉	Cross left
150	右交叉拖步	Cross shuffle right
151	左交叉拖步	Cross shuffle left
152	右後交叉搖擺步	Cross rock back right
153	左後交叉搖擺步	Cross rock forward left
154	右前交叉搖擺步	Cross rock forward right
155	左前交叉搖擺步	Cross rock back left
156	交叉拖步	Cross shuffle
157	古巴步	Cross motion

（續表）

序號	中文術語	英文術語
158	提左膝	Hitch left
159	提右膝	Hitch right
160	左轉圈步	Rolling full turn left
161	右轉圈步	Rolling full turn right
162	急速移動	Scoot
163	掃步	Scuff
164	左拖步	Scuff left
165	右拖步	Scuff right
166	扭轉步	Sugarfoot
167	右扭轉步	Sugarfoot right
168	左扭轉步	Sugarfoot left
169	擺盪步	Swivel
170	右擺盪步	Swivel right
171	左擺盪步	Swivel left
172	右三連步	Triple step right
173	左三連步	Triple step left
174	1/4 向右三連轉	Triple 1/4 turn right
175	1/4 向左三連轉	Triple 1/4 turn left
176	1/2 向右三連轉	Triple 1/2 turn right
177	1/2 向左三連轉	Triple 1/2 turn left
178	3/4 向右三連轉	Triple 3/4 turn right
179	3/4 向左三連轉	Triple 3/4 turn left
180	彈踢	Kick
181	右彈踢	Kick forward right
182	左彈踢	Kick forward left
183	右彈踢換腿	Kick ball change right
184	左彈踢換腿	Kick ball change left
185	右彈踢交叉	Kick ball cross right
186	左彈踢交叉	Kick ball cross left

（續表）

序號	中文術語	英文術語
187	擺髖	Bump
188	右前進擺髖	Hip bumps forward right
189	左前進擺髖	Hip bumps forward left
190	右後退擺髖	Hip bumps back right
191	左後退擺髖	Hip bumps back left
192	右扇步	Toe fan right
193	左扇步	Toe fan left
194	右腳前點踏步	Toe strut forward right
195	左腳前點踏步	Toe strut forward left
196	右腳後點踏步	Toe strut back right
197	左腳後點踏步	Toe strut back left
198	腳跟左擦步	Heel grind left
199	腳跟右擦步	Heel grind right
200	腳跟鉤步	Heel hook
201	腳跟踏點步	Heel jack
202	腳跟左踏點步	Heel jack left
203	腳跟右踏點步	Heel jack right
204	闊步	Heel strut
205	左闊步	Heel strut left
206	右闊步	Heel strut right
207	腳跟交換步	Heel switch
208	左腳跟交換步	Heel switches（lead left）
209	右腳跟交換步	Heel switches（lead right）
210	腳跟轉步	Heel swivel
211	曼特律轉	Monterey turn
212	1/2 向右曼特律	Monterey 1/2 turn Right
213	1/2 向左曼特律	Monterey 1/2 turn Left
214	軸心轉	Pivot turn
215	1/4 右軸心	Pivot 1/4 right

（續表）

序號	中文術語	英文術語
216	1/4 左軸心	Pivot 1/4 left
217	1/2 右軸心轉	Pivot 1/2 right
218	1/2 左軸心轉	Pivot 1/2 left
219	3/4 右軸心轉	Pivot 3/4 right
220	3/4 左軸心轉	Pivot 3/4 left
221	軸轉	Turn
222	1/1 轉	Full turn
223	1/2 轉	Half turn
224	1/4 轉	Quarter turn
225	3/4 轉	Three quarter turn
226	點踢轉	Paddle turn
227	軍式軸轉	Military pivot
228	軍式轉	Military turn

○ 第三節　編寫舞譜的注意事項

一、舞譜用語應簡單易懂

簡明、易懂的舞譜能使學習者清晰、快速地掌握一首排舞曲目。簡單意味著用最少的詞，易懂就是用最清楚的詞句。在編寫舞譜時，你想多加些詞彙，以期把舞步描述得更清楚是徒勞的。

正如一尊雕塑，它追求的是整體效果，而不是把每個部位都刻畫得惟妙惟肖，舞譜的編寫也是如此。

二、要熟悉英文的表達方式

用英文編寫舞步組合時，不要試圖用「創造性」的詞彙來表達已有的舞步組合。表 3-2 很清晰地把常用舞步組合記寫方式呈現出來了。尤其要注意中文用 A-B-C 的順序記寫舞步，英文則是用 C-B-A 的順序記寫；用向左、向右來表述轉體方向而不用順時針或逆時針轉；用分數來表示轉體度數而不是用 90°、180°等。

三、舞步記寫要前後一致

所謂一致就是舞步的記寫要全文統一。例：中文記寫右腳向前一步和向前一步用右腳；英文記寫 Step forward on right 和 Step right forward 都表示同一意思。如果一個意思在舞譜中用不同的方式表達，就會降低舞譜的可讀性、嚴謹性。

四、舞步和身體動作不要同時記寫

記寫舞步時如需同時說明手臂、臀部、肩部等部位的動作，一定要分開記寫。這樣比較清晰，也容易理解。

例：左腳前踢，同時頭右轉，左手手指指向天空。而不能寫成並列句，即左腳前踢的同時頭右轉和左手手指指向天空。

五、熟悉各類舞步動作

認真學習並熟練掌握排舞運動術語的內容，對舞譜編寫尤為重要。正確的舞步記寫，能加深對排舞作品的理解和風格的把控。如：恰恰步、鎖步和三連步；軸轉（pivot）和轉（turn），這些舞步動作雖很相似，但能體現不同的曲目風格。

◎ 第四節　排舞運動曲目申報方法

一、撰寫舞譜

國際排舞協會要求創編者在曲目申報時應包括以下內容：

1. 曲目名稱；
2. 創編者；
3. 舞步組合的節拍數；
4. 曲目的方向變化；
5. 曲目的難度級別；
6. 所選用音樂的出處；
7. 每一個 8 拍重點舞步的名稱；
8. 舞步動作的具體說明：如舞步組合中需要有間奏或中斷，也會在舞譜中標出來。

二、拍攝視頻

下面簡單介紹使用 iPhone 進行視頻拍攝。先進入 Camera 相機，滑動屏幕右下角的滑塊進入視頻拍攝模式，進入攝影模式後，按住屏幕進行對焦，對準要拍攝的舞蹈者。對焦完畢後，可以按下按鈕開始拍攝，拍攝時屏幕顯示已拍攝時長，要停止拍攝只需要再次按下開關。一旦拍攝完成，在屏幕左下角將出現一個視頻片段的縮略圖。按下屏幕中間的圓圈加三角「play」，可以觀看剛才拍攝的視頻片段。

進度條在屏幕上方，我們可以拖動它。拖動進度條左邊或右邊可以調整視頻片段，點下 Trim 按鈕來剪輯視頻片段。按下屏幕左下角的分享按鈕，可以把視頻片段發送到郵箱或網站上去。

三、資料提交

把新編舞譜複製並黏貼在自己的郵箱裡，這樣能夠保留編寫的原本。然後以電子郵件的形式郵寄給 stacy@tampabay.rr.com，文件必須是 RTF 或 PDF 格式。

為了便於修改，請在每行之間敲下回車鍵。在括弧中以時鐘的形式說明排舞的方向——右轉 45°（3 點）或（3:00）——建議用這種形式表示，並註明編舞的日期，填好自己的聯繫資訊（姓名、電子郵件、網站、電話等）。

　　如果有新編的舞蹈視頻，把拍攝好的排舞視頻上傳到網站，視頻以 RMVB、FLV 或 MP4 的格式為宜。提交新編舞譜的時候把網站地址註明，這樣便於專家能直觀地審查新編舞蹈，提出修改意見。

第四章
排舞曲目的創編

　　排舞的創編，需要具有一定排舞技能和知識，熟悉各種風格的舞步動作和音樂內涵，掌握創編的基本原則和方法，緊緊抓住排舞表現手段的根本，在不斷地總結與實踐中，編排出好的排舞作品。

　　音樂和舞步動作是排舞創編的主要環節。

◯ 第一節　排舞曲目創編原則

　　排舞的創編並不是將單個舞步動作簡單地組合起來，而是動作間的有機聯繫、和諧配合。它是一項創造性的工作，是按照一定的原則，透過舞步間的合理編串，將排舞音樂風格、舞步特徵、時空因素等有機地結合。

一、目的性原則

　　由於排舞音樂風格多樣、舞步動作多元，因此編排目的任務不同，所選擇的舞步動作結構和藝術處理相應不同。如果是教學目的，就可創編組合型或間奏型排舞，這樣，更容易調動學生的學習積極性；如果是娛樂健身目

的，就可創編組合型排舞，簡單易學，風格多樣；如果是競賽目的，就可創編表演類型的排舞，動作多變，難度大，觀賞性強。

二、針對性原則

在編排一套動作時，要充分考慮到對象的年齡特徵、身體條件、技術水準和個性特點，充分發揮學習者的優勢，避其弱點。

在曲目風格的選擇、舞步動作的設計及曲目的結構上也應考慮學習者的興趣取向及個性特徵。初學者一般多選用比較規範易學的基本舞步和動作技術；老年人適宜旋律較慢、技術難度低、動作內容重複次數較多的曲目；具有一定基礎的學生則可選擇幅度大、變化多、節奏快、力度強的複合技術。總之，編排要在學習者可以接受的水準和能力範圍內，否則，欲速不達。

三、規律性原則

排舞創編的規律性原則體現在舞步組合的結構規律、舞步組合方向的變化規律和舞步的對稱性規律。

編者根據音樂旋律，確定舞步組合結構（完整型、組合型、間奏型、表演型）、舞步組合節拍數、舞步組合的方向。同時應充分體現舞步的對稱性。

只有掌握了排舞創編的規律性原則，才能編排出真正的排舞曲目。

四、形式美原則

在創作設計排舞曲目時必須遵循形式美原則。例如，整齊、層次、和諧、對比、均衡、節奏、多樣和統一等表現形式，這樣才能充分體現排舞的優美和藝術特徵。

在創編成套動作時，運用形式美原則，對成套動作的難度分佈、高潮的出現要有一個合理嚴謹的佈局和有層次的發展，透過對節奏的處理，利用剛柔力度、高低起伏和幅度大小等對比手法，表現每一個舞步的特色，同時還應注意動作的多樣性、生動性以及音樂、舞步和身體動作的和諧一致，使整套動作更加優美、協調、流暢。

五、創新性原則

創新性是排舞創編設計的一項重要原則，沒有創新亦不會有發展。當前，排舞的舞步更加新穎豐富，藝術性和表演性風格更加突出。同時還要考慮國內外學者的接受能力和適應國內外排舞發展的趨勢。

第二節　排舞曲目創編要素

排舞曲目是由諸多要素構成的，主要由音樂、風格、舞譜、時空要素構成。

一、音樂要素

音樂是排舞運動的「魂」，舞步是音樂的外在表現形式。音樂節奏、旋律、和聲與舞步、造型、組合的渾然一體，使音樂透過排舞詮釋變成了「看」得見的藝術，而排舞透過音樂的表達也變成了「聽」得見的藝術。

排舞由音樂的旋律、節奏、和聲和音色表達主題思想和意境，培養和表達動作感情。優秀的排舞專家總是選擇最恰當的音樂語言來表現作品內涵的。

1. 旋律

旋律即曲調，是塑造音樂藝術形象所必須的重要手段。音的高低、長短、強弱按創作者的意圖結合起來，就形成旋律。一支排舞作品的音樂旋律線常常被分成若干個樂句，就像說話時要停頓一樣。

那麼，旋律是如何表達情感的呢？一般來說，上行旋律可以表達喜悅、向上、光明、勝利等情緒和感覺。反過來，下行旋律表達憂傷、哀愁、苦悶、失望的情緒。雖然用來構成旋律要素的通常只有 7 個音符，但是它們構成的旋律卻是無限的。

排舞的音樂旋律大部分都採用上行旋律，每一首排舞曲目的音樂旋律都能體現一定的個性，具有特別的審美價值。例如：排舞《愛爾蘭之魂》，舞曲旋律輕鬆、歡快，帶給舞者一種愛爾蘭民間風情的感受。再如，排舞《我還活著》，以其甜美、婉轉的旋律，把人們帶入美好的夢境

中，令人陶醉不已。

2. 節奏

節奏是指音樂的速度，是音樂構成中的重要因素。音樂節奏的測量方法是按照每分鐘節拍數來計算。通常情況下節奏的含義有兩種：

廣義地講，一切協調、平衡、律動都可以稱之為節奏。狹義地講，節奏是音的長短關係。

在音樂作品中，具有典型意義的節奏，叫節奏型。例如在華爾茲風格的排舞曲目中，多用 3 / 4 拍的音樂，其節奏是「澎、恰、恰，澎、恰、恰」。在樂曲中運用某些具有明顯特點的節奏型的重複，使人易於感受，便於記憶，也有助於樂曲結構上的統一和音樂形象的確立，所以它在音樂表現上意義重大。

節奏還有一種激發聽眾的情緒的功能，使之不由自主地使身體動作與樂曲形成共鳴。排舞的樂曲大多選用了節奏較為鮮明的迪斯可、拉丁、爵士以及搖滾樂，正是由於這一特點，迎合了現代人喜歡節奏鮮明、富有強烈韻律感的特性，因而使得這項運動風靡世界。

節奏變化和旋律變化的有機結合，使音樂作品獲得內在的生命力，成為一個生機勃勃的發展進程。寬廣的節奏，給人宏偉壯麗的感覺；密集的節奏，給人活潑緊張的感覺；規整的節奏給人一種莊重、平穩的感覺；自由的節奏給人舒展開闊的感覺。

節奏的合理運用會使音樂形象和情緒得到加強和完善。音樂作品的節奏也是作品的個性和風格的展現，它能

使作品旋律流暢，富有活力。

節拍是音樂中有規律的重音，按照一定的次序循環重複形成的，一般由鼓聲或低音吉他演奏出來，拍子分為重拍和輕拍。例如，在排舞列隊進行中整齊的步伐，就充分體現了這一特點，在進行中假定左腳帶重音，右腳不帶重音，左一右一左一右就形成重一輕一重一輕，即為節拍。

用來構成節拍的每一時間片段，叫作一個單位拍。為了構成節拍而使用的重音，叫做節拍重音。有重音的單位拍叫作強拍或重拍，無重音的單位拍叫作弱拍。

在音樂中，各種拍子都有它所特有的表現作用，是其他拍子所不能代替的，如進行曲總是用兩拍子，圓舞曲總是用三拍子，兩者絕對不能互換。

此外，複雜的拍子往往會給音樂賦予特殊的活力，像爵士樂、搖滾樂就是這樣的例子。

3. 音色

音色是指音樂中樂器或嗓音的音質。人聲的音色可以說是最美麗最富有表現力的音色了。男高音色彩明朗、輝煌，充滿無窮魅力；女高音則明亮、華麗、優美；男中音深沉、雄渾，富有力量；女中音柔美、寬厚。這些聲音的特有色彩常規範出它們在各類作品演唱中的藝術表現力。如英雄氣概的作品以男高音演唱為佳，秀麗婉轉的情歌以女高音演唱為好。

樂器的音色種類就更豐富了。在器樂作品中，各種樂器都代表一定的個性和音樂形象。小提琴的纖柔靈巧，大提琴的深沉醇厚，雙簧管的優雅甘美，小號的英雄氣概等

等。

　　作曲家對於音色的運用非常講究，這些各種各樣的聲音特質對他們來說，就像是畫家手中的色彩一樣，會令他們的旋律、和聲、節奏、力度產生鮮明的效果。

4. 和聲

　　和聲是由一系列相互之間有聯繫的和弦組成，傳統和聲的基本組織是和弦。每一個和弦至少由三個音組成，比如多、米、索或發、啦、多。一個和弦本身沒有什麼意義，要一連串的和弦才能形成音樂。這些和弦本身的功能以及它們之間的關係，就是所謂「有機聯繫」。

　　不同的和聲結合方式與和聲音響效果，在音樂中起著明暗、濃淡的對比功能，就像繪畫中色彩的對比功能一樣。和聲是靠諧和的和聲與不諧和的和聲組合方式產生的穩定與不穩定，把音樂推向前進。

　　音樂和聲的成功有助於人們對排舞作品的內涵及創作思路給予深刻的理解與剖析。

5. 音樂種類

　　排舞音樂幾乎包含了歐洲、美洲以及非洲大陸所有音樂形式。排舞音樂旋律優美，有的輕鬆歡快，有的高昂激盪，有的節奏強勁，有的則纏綿深情。一聽到優美的音樂旋律，人們運動的慾望便立即被喚起，情不自禁地伴著音樂扭動起來。

　　下面介紹排舞較為常見的幾種音樂類型。

(1) 鄉村音樂

鄉村音樂和排舞有著深厚的淵源，在美國，鄉村音樂一度成為排舞的同義詞，鄉村音樂這個名字最早出現在中世紀英國，和鄉村舞蹈一樣，是當時英國鄉村民間歌舞中的一種音樂形式。

在20世紀20年代的時候，這種音樂形式漸漸在美國西部英國移民的後裔中興起。直到進入20世紀之前，這些英國移民的後裔們還隔絕於都市生活之外，過著農牧生活，並且保留了從大西洋彼岸帶來的社會習俗和宗教傳統。那時候鄉村音樂的內容，除了表現勞動生活之外，厭惡孤寂的流浪生活，嚮往溫暖、安寧的家園，歌唱甜蜜的愛情以及失戀的痛苦等都有。

在唱法上，鄉村音樂的形式多為獨唱或小合唱，用吉他、班卓琴、口琴、小提琴伴奏。鄉村音樂的曲調，一般都很流暢、動聽，曲式結構也比較簡單，多為歌謠體、二部曲式或三部曲式。

當時，在美國西部地區流行的音樂有三種主要形式，正是這些形式構成了鄉村音樂的基礎。

第一種是敘事歌曲和民謠，其形式是分節歌，也就是說，用同樣的旋律配上許多段不同的歌詞。歌詞是有「情節」的，內容有歷史人物，也有神話傳說。過去，這種歌曲是沒有伴奏的，完全是敘事性的民歌，並且形成了一些固定的形式和廣泛的流行名曲。

第二種是民間舞曲，流傳最廣的是號管舞曲和吉格舞曲，起初用民間製作的小提琴演奏，後來也用吉他和班卓琴，演奏者往往採用現成的旋律加以發揮，大量地使用裝

飾音，技巧複雜，十分花哨，其旋律與敘事歌、舞曲大同小異，但是都是合唱形式，配成三部或四部和聲。

　　第三種是福音歌曲，又稱復興讚美歌，這種風格興起於 19 世紀末，其主要特點與當時美國宗教音樂的主流是一致的，主調音樂的寫法、三度疊置的功能性和聲、用重複某些詞句的疊歌結束等等。但是，歌詞的內容多為個人的宗教寄託（在教堂歌曲中，內容主要是讚美上帝），演唱時十分熱情，充滿活力。這些音樂的演唱風格都是帶鼻音的，歌手加入很多裝飾音，對習慣傳統音樂的、有文化的城裡人來說，這種音樂是粗俗、刺耳、沒有教養的。

　　1925 年，美國田納西州納西維爾建立了一家廣播電台，開辦了一個「往昔的格局──老鄉音」的專欄節目，邀請了一位名叫傑米·湯普森的 81 歲的民間歌手演唱，節目受到聽眾們的熱情歡迎。從此，人們統稱這種音樂為「鄉村音樂」。鄉村音樂成為美國勞動人民最喜愛的音樂形式之一。

　　在美國，「藍領」指的是下層人，故這種音樂又稱為「藍領音樂」。納西維爾電台自開辦「往昔的格局──老鄉音」節目之後，延續數十年，成為該台名牌節目。而納西維爾市也被公認為「美國鄉村音樂的白宮」，所有鄉村歌手都被視為「鄉村音樂的聖地」。

　　20 世紀 40—50 年代，鄉村音樂來到大城市，受到其他樂隊的影響，加進了鋼琴、其他樂器和電聲擴音，那時人們稱這種音樂為「納什維爾」。由美國國家錄音藝術學院舉辦的「格萊美獎」是其中的最高獎項。

　　鄉村音樂的兩個最重要的組成部分是絃樂伴奏（通常

是吉他或是電吉他，還常常加上一把夏威夷吉他和小提琴）及歌手的聲音。鄉村音樂拋開了在流行樂中用得很廣的「電子」聲（效果器）。最重要的是，歌手的嗓音是鄉村音樂的標誌，鄉村音樂的歌手幾乎總有美國西部的口音，至少會有鄉村地區的口音。然而，與音樂本身同樣重要的是音樂所包含的內容，在這一點上，鄉村音樂與流行樂，搖滾、說唱樂以及其他流派非常不一樣。

鄉村音樂一般有九大主題，即愛情、失戀、牛仔幽默、找樂、鄉村生活方式、地區的驕傲、家庭、上帝與國家。前兩個主題絕不是鄉村音樂所獨有的，但是後六大主題則是把鄉村音樂與其他的美國流行音樂流派區分開來。

大約從 30 年代末期開始，鄉村音樂在商業化過程中逐漸減少了粗野的成分，採用更為講究的和聲和伴奏技巧，並產生了一批著名的歌星，在城市中廣泛流傳，一度成為流行音樂的主流。

(2) 迪斯可

20 世紀 70 年代，美國出現了一種唱片夜總會。這裡伴舞用的音樂既不是爵士，也不是搖擺樂和搖滾樂，而是一種節奏強烈、單一為「澎—澎—澎」的流行樂唱片，它就是迪斯可。迪斯可不應算是流行音樂中的一個流派，而是對樂曲進行特殊的改編，不管是現代還是古典曲目，都可以變成迪斯可舞曲，它的重點放在了節奏和打擊樂上。由於電子樂器和電子合成器的不斷完善，一些樂手充分利用了現代電聲音響設備，將電子舞鼓和高、低音吉他等各種樂器與電子合成器進行技術性的編配、製作，使他們產生奇異、節奏強烈的音響。它給舞者尤其是青年人以極大

的感官刺激，常常使他們產生不可抑制的狂熱情緒。

　　迪斯可音樂大多帶唱，與搖滾相比，它的特點是強勁、不分輕重地、像節拍器一樣作響的 4／4 拍子，歌詞和曲調簡單，節拍是雙拍子，曲調就那麼幾句來回反覆，速度比進行曲略快，每分鐘約為 125 拍。

　　人們很難查明哪一首歌是第一首迪斯可歌曲，因為迪斯可是各類音樂風格的混合體，迪斯可經常在彔音室進行音響合成，製成唱片，但終因節奏單調，風格雷同，於 80 年代初逐漸被其他節奏並不顯著、速度稍慢的流行舞曲所代替。

(3) 爵士樂

　　爵士樂可以說是歐洲文化與非洲文化的混合體。它於 19 世紀末 20 世紀初誕生於美國，吸取了布魯斯和拉格泰姆音樂的特點，以豐富的切分節奏和自由的即興演奏形成了爵士樂顯著的特點。經歷不到一個世紀的演變和發展，爵士樂突破了地域、種族和國界的侷限。成為現代世界性的音樂。爵士樂以多種形式呈現出繁榮景象，從民間藍調、拉格泰姆，經過新奧爾良爵士、現代爵士、自由爵士及電子爵士。在爵士樂發展歷程中，每一種形式都相當重要，都保持了自己的特色而流傳至今。

　　爵士樂有以下幾大特徵：

　　第一，變化多端、風格多樣。爵士樂從起源、發展到今天幾乎總是在變化，但各種風格間都有著一定的聯繫。

　　第二，即興演奏。即興是爵士樂的一個最基本的要素，一些音樂家把即興用作爵士樂的代名詞。爵士音樂一般在大家的合奏中有一個主題的框架，然後又在一個固定

的和弦變化之下發揮每一個樂士即興的演奏水準，他們只有一個主弦律的總譜以及一個和弦的變化圖，而其餘的都完全依靠演奏時的臨場發揮。

第三，強烈的動感。爵士樂的節奏相當複雜，而且與古典節奏有很大不同。和聲方面不僅有自然和聲、變化和聲等傳統和聲，而且還有很多古典樂曲中極少見的特別和弦。這使音樂產生一種特殊的緊張感和驅使感。

第四，節奏與重音的多變。爵士樂廣泛使用切分節奏，也就是隨時隨地改變節拍重音的自然規律，節拍重音或先現或延遲，給人一種搖晃不定、靈活多變的感覺，形成了與眾不同的律動效果。

⑷ 搖滾樂

搖滾樂是黑人節奏布魯斯與白人鄉村音樂相融合的一種音樂形式，20 世紀 50 年代早期發展於美國，後遍及世界。就其使用的樂器而言，它以吉他、貝司、鼓為主，加上大功效的音響和諸多效果來表現音樂的形式；就其風格而言，它分為布魯斯、搖滾、重金屬、朋克、放克、雷鬼、說唱樂等等。

搖滾樂產生於戰後社會矛盾不斷激化的生活現實中。因此，歌詞常反映社會內容，有反叛意味，它直白的喊唱與強勁的節奏是青年人不堪生活壓力下的宣洩。

20 世紀 50 年代，在英國，由著名搖滾樂明星約翰‧列農組織成立了一個名叫「甲殼蟲」的演唱組，叫披頭士樂隊。披頭士樂隊的搖滾風格，在當時深深地影響了世界流行音樂的發展。幾乎是在列農組成「甲殼蟲」樂隊的同時，美國也升起了一顆搖滾新星。他就是被人們尊之為

「美國搖滾樂之王」的普雷斯利，綽號「貓王」。

　　埃爾維斯·普雷斯利創下了世界唱片發行量的紀錄，成為流行音樂界前所未有的創舉，在西方，埃爾維斯·普雷斯利成了青年人心目中的偶像。

(5) 節奏布魯斯

　　節奏布魯斯是在 20 世紀 40 年代中期出現並廣泛地傳播開來，它是在城市布魯斯的基礎上結合了搖擺樂和鋼琴音樂布吉的特點，使節奏變得更加有力，更加突出持續不斷、向前推進的節奏。節奏布魯斯還保留了黑人音樂即興演奏的傳統，合奏時仍然採用了不斷反覆的 12 小節布魯斯曲式與和聲框架。

　　節奏布魯斯當時出現的時候甚至還沒有名字，但這個詞一出現，就迅速、廣泛地傳播開去。時至今日，節奏布魯斯已經成為黑人流行音樂的代名詞，儘管它更多的是作為一種區別於說唱樂、靈魂樂、都市歌的音樂種類被特殊的聽眾和唱片世界人士提及，被認為是所有黑人音樂除了爵士樂和布魯斯之外，都可判作節奏布魯斯，可見節奏布魯斯的範圍是多麼的廣泛。近年黑人音樂圈大為盛行的嘻哈和說唱都源於節奏布魯斯，並且同時保存著不少成分。

　　早期的搖滾樂就是以節奏布魯斯為基礎的，它是受流行音樂影響的「鄉村和西部音樂」延展而來，節奏布魯斯不僅僅是在布魯斯和搖滾樂之間的一種重要的過度音樂，它還是布魯斯和靈魂樂之間重要的音樂分支。當然，布魯斯無疑是節奏布魯斯的一個重要組成部分，但爵士樂元素對於節奏布魯斯也同等重要，最早的節奏布魯斯藝術家就是來自大樂隊和搖擺爵士領域。

當今的節奏布魯斯已失去了原有的布魯斯特徵。反而融進了更多的搖滾及流行音樂成分，強調反拍的律動成了他的主體，也使其變得更加商業化。

但是，儘管節奏布魯斯從誕生之初至今已經改變了許多，但它依然保留了搖滾樂、靈魂樂、爵士樂和說唱樂中極其重要的部分，並且在音樂的背後發揮著作用。

(6) 拉丁音樂

所謂的拉丁音樂指的是從美國與墨西哥交界的格蘭德河到最南端的合恩角之間的拉丁美洲地區的流行音樂。拉丁美洲是一個多民族的組合，因此，拉丁音樂是以多種音樂的融合而形成的一種多元化的混合型音樂。無論是歐洲的白人音樂、非洲的黑人音樂還是美洲的印第安音樂，甚至是東方的亞洲音樂，都對拉丁音樂作出過不同的貢獻。它們經過長期的沉澱，在以歐洲文化為主體的基礎上，大量地吸取了印第安文化和非洲黑人文化的各種因素，逐漸形成了一種多姿多彩、充滿活力、充滿動感的拉丁文化。

拉丁音樂主要是由以上三種文化結合而成。這三種文化結合同樣體現在音樂的旋律、節奏上。在旋律上，印第安人提供基本的五聲音階模式，歐洲音樂的影響表現在擴展音階、增加和弦上，黑人則增加了更多的變化和修飾；在節拍和節奏上，印第安人堅持短句長休止，用單調的擊鼓聲作伴奏，歐洲人的節奏主要是西班牙的典型的 3 / 4 拍與 6 / 8 拍的雙重節拍，非洲黑人的影響主要是在幾乎不變的 2 / 4 拍內加入切分音。

拉丁音樂的發展大致可以分為四個階段：①純粹的印第安曲調，五聲音階；②印第安音樂的「混合化」，產生

出類似歐洲大小調的印歐混血品種；③「混合再混合」，就是用非洲黑人的裝飾音和變化裝飾音使其進一步發展；④「三次混合」，就是在以上的基礎上融進了現代化的樂器和製作，使其更加國際化。

1979 年，格萊美頒獎晚會上出現了最佳拉丁唱片獎，後又分設各種拉丁音樂獎。從此，拉丁音樂開始遍佈全球，真正地走向國際舞台。在拉丁美洲的眾多國家中，以巴西和古巴為首的拉丁音樂，更是走在世界流行音樂的前列。

拉丁音樂是一種以節奏為中心的流行音樂。它的節奏所具有的不僅僅是簡單的強弱規律，而是作為一種音樂的靈魂使其上升到主導地位。拉丁音樂中常見的有恰恰、曼波、倫巴、桑巴等風格。

二、風格要素

排舞動作有其自身的規律性，不同風格的曲目有其獨特的舞步動作，不同風格的舞步表現出不同的情緒。所以一定要根據曲目風格，創編與之匹配的舞步動作。

1. 拉丁風格

《魅力恰恰》是一支具有濃烈恰恰風格的完整型排舞。這首曲目由四個八拍組成一個舞步組合，透過四個方向的循環，形成一首完整的排舞曲目，作者較多地運用了恰恰步、搖擺步、走步等恰恰風格的舞步元素。恰恰風格的排舞舞步俐落花哨，風格詼諧風趣，步頻較快。在排舞

中恰恰風格非常多見，許多節奏感較為鮮明的樂曲都可以創編成恰恰風格的排舞。

《森巴‧恰恰》是一支融森巴和恰恰風格為一體的完整型排舞。這首曲目熱情奔放，節奏動感，有很強的感染力。只要音樂響起，人們彷彿進入了一場聲勢浩大的歌舞盛會。這首曲目由四個八拍組成一個舞步組合，由四個方向的循環，形成一首完整的排舞曲目，作者在創編過程中較多地運用了曼波步、雜耍步、森巴步、三連步等森巴和恰恰的舞步元素。森巴風格的排舞富有動感，舞步搖曳多變，幾乎任何類型的音樂都適用於森巴風格的排舞。

《一起快樂》是典型的倫巴風格的完整型排舞。這首曲目由八個八拍組成一個舞步組合，透過四個方向的循環，形成一首完整的排舞曲目，作者在創編過程中較多地運用了紡織步、倫巴盒步、掃步、搖擺步、閃亮步等倫巴風格的舞步元素。倫巴風格的排舞，舞步婀娜款擺，舒展纏綿。

2. 踢躂舞風格

《愛爾蘭之魂》是典型的愛爾蘭踢踏風格的間奏型排舞。音樂選自《大河之舞》片段，激昂的小提琴、悠揚蒼涼的風笛彷彿將我們帶到了愛爾蘭那如詩的曠野上。這首曲目是由四個八拍組成一個舞步組合，透過四個方向的循環，形成一首完整的排舞曲目，《大河之舞》的創編者瑪吉‧加拉格爾在創作這首排舞曲目時，將複雜多變的腳尖腳跟的過渡敲擊動作簡單藝術化，大量運用了愛爾蘭踢躂舞的戳跺動作和重心快速移動的基本技術。

　　《舞動的小提琴》也是一首愛爾蘭踢躂舞風格的組合型排舞曲目。音樂選用的是著名踢躂舞作品《火焰之舞》的小提琴合奏曲，悠揚的小提琴旋律、濃郁的民族特色，展示出愛爾蘭人開朗、熱情、充滿活力的精神。

　　這首曲目由 A、B 兩個組合構成，A 組合音樂激昂動感，動作快速、剛勁；B 組合與 A 組合形成鮮明對比，音樂悠揚抒情，動作舒展大方。

　　同屬愛爾蘭踢躂舞風格的這兩首排舞曲目較多地運用了跺腳步、搖椅步、海岸步、搖擺步、紡織步、戳步、拖步、腳跟點地、腳尖點地、走步、踏車步及軸心轉等舞步元素。氣勢磅礴的愛爾蘭踢躂舞步，讓人在觀賞時目不暇接，瞬間拉近了高雅藝術與普通老百姓的距離，在娛樂健身的同時，又體會到愛爾蘭民族的獨特文化魅力。

3. 華爾茲風格

　　《得克薩斯華爾茲》，顧名思義，是一首融入了華爾茲風格的排舞曲目。纏綿深情的音樂旋律，勾勒出一幅安寧、甜美的農家生活的唯美畫面，表達了人們對幸福生活的憧憬。這首曲目由十六個三拍組成一個舞步組合，透過四個方向的循環，形成一首完整型的排舞曲目。

　　《美麗的家鄉》也是一首華爾茲風格的排舞曲目。這首曲目音樂節奏輕快、旋律流暢，講述的是身處異鄉的遊客對故鄉的無限思念，歌頌了作者對故鄉的熱愛。這首曲目由十六個三拍組成一個舞步組合，透過四個方向的循環，形成一首完整型排舞曲目。

　　這兩首華爾茲風格的排舞曲目大量地運用了拖步、平

衡步、搖擺步、閃爍步、轉身等舞步動作。華爾茲舞步三步一起伏循環，由膝、踝、足底、跟掌趾的動作，結合身體的升降、傾斜、旋轉，帶動舞步移動。華爾茲風格的排舞華麗高雅、秀美瀟灑、舞步起伏流暢，優美柔情。

4. 東方舞風格

《印度製造》是一首具有濃烈東方舞風格的間奏型排舞曲目。這首曲目由四個八拍組成一個舞步組合，透過四個方向的循環，形成一首完整的排舞曲目，作者在創編時運用了大量印度舞元素，使舞蹈帶有一種朦朧的神祕色彩。

《土耳其之吻》也是一首具有東方舞風格的間奏型排舞曲目。音樂選用的是土耳其國際巨星塔爾康的流行歌曲《土耳其之吻》。這首歡快活潑、滿載異國風情的旋律，深受觀眾喜愛，曾經還被作為肚皮舞練習的專用音樂。這首曲目由四個八拍組成一個舞步組合，透過四個方向的循環，形成一首完整的排舞。作者在創編過程中較多地運用了剪刀步、水手步、彈踢換腳、海岸步、恰恰步、搖椅步、搖擺步等舞步動作來演繹土耳其的異國風情。

東方舞風格的排舞曲目最明顯的特點就是身體語言異常豐富，尤其手部動作更是變幻莫測，再加上身體各部分的配合，其姿勢優美絕倫。

5. 波爾卡風格

《昆力奔馳》《原子波爾卡》是具有波爾卡風格的排舞代表曲目。波爾卡是一種輕快活潑的舞蹈，捷克語為

「半步」。描述的是一隻腳與另一腳按 2 / 4 拍子飛快交替。《昆力奔馳》是一首輕鬆歡快的樂曲，彷彿把我們帶到了遼闊的大草原。那裡藍天白雲、青山綠水，人們載歌載舞，其樂融融，盡情享受著大自然的溫暖、快樂、自由、祥和。這首曲目由四個八拍組成一個舞步組合，透過兩個方向的循環，形成一首完整型的排舞曲目。《原子波爾卡》由八個八拍組成一個舞步組合，透過四個方向的循環，形成一首完整型排舞。

兩首曲目大量地運用了跳步、滑步、海岸步、波爾卡步、腳跟、腳尖輪流擊地等波爾卡舞步。

6. 街舞風格

《警察 Hip-hop》是一首融入了街舞風格的完整型排舞。這是一首寫實的音樂，講述的是警察與犯罪嫌疑人的精彩對白。音樂節奏強勁，運用了大量的切分音和較強的低音音效。這首曲目是由四個八拍組成一個舞步組合，透過四個方向的循環，形成一首完整的排舞曲目，作者運用了踢腿、轉體、滑步、手臂和身體波浪等經典街舞動作編排這首曲目。

《非我所愛》是一首街舞風格的完整型排舞。音樂選用的是邁克爾‧傑克遜音樂生涯最成功的單曲比莉‧珍。超炫的節奏再加上邁克爾‧傑克遜獨一無二的嗓音，使這支單曲的風格開創了 20 世紀 80 年代流行音樂。這首曲目是由六個八拍組成一個舞步組合，透過兩個方向的循環，形成一首完整型排舞，作者運用了踢腿、轉體、交叉步及邁克爾經典的太空步和腳尖踮地的舞步元素。

街舞風格的排舞其獨特的魅力在於風格自由和舞步的迅速多變。雖不強調上肢動作，但要求全身盡量放鬆，保持雙膝的彎曲緩衝狀態，重視身體與舞步的節奏變化，同時強調動作的韻律感和爆發力。

7. 爵士風格

《來吧，大家跳起來》是一首具有爵士風格的組合型排舞。音樂講述的是牧民們經過了一天的辛勤勞作，在傍晚時分圍著篝火歡快跳舞的情景，表達了他們嚮往溫暖、安寧家園的願望。

這首曲目由六個八拍組成一個舞步組合，透過兩個方向的循環和一個不完整組合，形成一首完整的排舞曲目。作者較多地運用了彈簧步、跺腳步、滑步、頂髖、轉體等舞步元素。

《搖擺時鐘》是一首具有爵士風格的完整型排舞。音樂節奏歡快、動感，勾勒出一群熱愛音樂的青年圍著鐘錶搖擺到天明的情景，表達了歌手對音樂的喜愛，為了自己的夢想不懈努力與拚搏。

這首曲目由六個八拍組成一個舞步組合，透過四個方向的循環，形成一首完整的排舞曲目。這首曲目的舞步動作非常簡單，較多地運用了交叉步、搖擺步、海岸步等舞步元素。

現代爵士舞融合了芭蕾舞和 Hip-Hop 元素，它有著幅度大而簡單的舞步，能夠表現出複雜的舞感。要求身體延展的同時還要有極強的控制力和爆發力，而體現舞者的熱情與奔放。

三、舞譜要素

唱歌要有歌譜，演奏樂器要有曲譜，創編好的排舞曲目以規範的形式寫成舞譜後，才能成為一個完整的排舞作品。作者必須提交舞譜、音樂和視頻到國際排舞協會，經過認證後向全世界推廣。

排舞舞譜是描述和記錄舞步動作方法的工具，全世界的排舞專家和愛好者都是透過舞譜進行排舞的學習和交流。如果學習排舞永遠採用「跟我跳」的方法，不看或看不懂舞譜，就不能真正體會排舞運動的魅力。

舞譜的記寫分三個階段。

首先是對作品進行整體描述。即介紹曲目的名稱、創編者、舞步組合的節拍數、曲目的方向變化、難度級別、所選用音樂的出處等。

第二是編寫重點舞步。重點舞步是指每個八拍或每四個三拍主要完成的舞步動作。

第三是逐拍編寫舞步動作。編寫舞步動作應按照身體部位、動作方向、動作方法的順序編寫，還要注意舞步描述的前後一致性。

有時，為保證音樂的完整性，有的曲目需要創編間奏動作，那麼，就應說明間奏的節拍數及間奏開始的節拍、方向等。舞譜通過對作品難度級別、方向變化、音樂出處、舞步結構、重點舞步、舞步節拍數等的描述，加深了人們對曲目的理解和風格的把握。

另外，用英文記寫舞譜時要尤其注意中英文表達方式

的不同。中文舞譜是按照身體部位、動作方向、動作方法的順序編寫，而英文則是按照動作方法、身體部位、動作方向的順序記寫舞步。舞步寫好後，以電子郵件的形式寄給 stacy@tampabay.rr.com，新的排舞作品就產生了。

四、時空要素

排舞創編實踐中，要充分考慮時空要素。從時空上來說，一曲優美的排舞，通常要求創編的時間要「適」、完成的空間要「好」效果的要素。

時間要素涉及音樂的長短和舞步數量。時間要素的選擇比較靈活，主要根據創編者對音樂旋律的分析、消耗體能大小來確定適宜的時間長度。

排舞是一項沒有嚴格人數限制，單人、雙人、幾十人或成百上千人都可以齊跳的健身運動。因此，成套動作的創編要充分考慮到場地空間的運用，這關係到運動的安全性。排舞空間的變化主要是指舞步方向變化、路線移動時採用的方法。曲目方向變化合理、舞步動作流暢安全係數就高。

然而，在排舞創編中，「適」和「好」，這沒有什麼主觀或客觀的差異，也沒有什麼明示或暗示的問題存在。在排舞創編上，關於「適」的定義，是「適宜」而非「適用」；關於「好」的定義，是「好學」而非「好看」。

創編一支成功的排舞，時空上除了適宜和好學之外，還要具有可塑性和擴展性。前者表示它的功能，在必要時可以加以改變。後者表示在時間上，它不但可以持久而且

能擴展。

◯ 第三節　原創曲目的創編方法

　　在熟悉了排舞的音樂種類、掌握了排舞創編的要素和原則後，就可以按以下步驟進行排舞曲目的創編。

一、確定曲目主題

　　排舞曲目的創編應首先確定音樂，根據音樂種類確定曲目主題，根據音樂旋律確定曲目風格和舞步組合結構。

　　如果沒有主題，只是將一個個動作簡單地串連起來，這不僅使創作出來的作品空洞乏味，而且整支排舞也缺乏聯貫性和欣賞性。

　　一支沒有主題的排舞曲目，就像一篇沒有中心思想的文章，是沒有靈魂的。

二、創編主體舞步

　　找到合適的音樂和確定曲目風格後，就需要創編一個或幾個最能表達曲目風格的主體舞步動作。主體舞步動作既可來自對音樂的感受，也可來自曲目風格。

　　在排舞編排中，主體舞步動作是指能充分表達這支排舞曲目風格和特徵的基礎動作，它們是構成舞步組合的基礎，透過不斷循環，貫穿於整套動作中。

三、延伸組合動作

找到主題並挖掘出主體舞步動作之後，根據曲目風格及主體舞步動作特徵，就可以繼續編排出幾個小節動作來。通常情況下，後一小節動作可以是前一小節動作在不同面的重複，也可以是前一小節動作的變化和發展。幾個小節動作的組合加上隊形的排列，一個簡單的排舞作品就基本成型了。

四、串連小節動作

串連小節的動作可以是主題（體）動作的再創造，也可以是符合這支排舞作品風格和特徵的技巧動作。這裡要強調的是，不是每支排舞的串連動作都需要技巧展示的。不合理的技巧展示不僅不會增加作品的質量，反而會降低作品的觀賞性，也會損害整支排舞的聯貫性。

五、在實踐中修改

成套排舞創編好後，接下來就需要在排練的過程中不斷的修改了。首先要對成套動作結構的合理性和藝術性，成套動作的風格、舞步和音樂之間是否統一，舞步連接是否流暢，舞步和身體其他部位的配合是否恰當，難度安排是否合理等等進行實踐。好的、成功的排舞作品都是在不斷修改中逐步完善的。

第五章
排舞運動教學

排舞運動教學是教與學的雙邊活動，是教師依據教學目標和教學原則，進行一系列具有本項目特點的教學指導、教學實施和檢查評價活動，是學生掌握基本知識、技能和能力的過程。透過排舞教學，不僅能培養學生動作的協調性、節奏感，而且還能抒發和表達思想感情，培養學生的創造力、表現力、鑑賞力。本章主要介紹了排舞教學特點、原則、方法，以及排舞動作的教學、著裝與禮儀要求。

第一節　排舞運動教學特點

深入瞭解排舞教學特點，有利於加深對排舞教學過程的理解，為揭示排舞教學過程的規律提供依據。歸納起來，排舞教學主要有以下幾個特點：

一、注重教學內容的選擇

排舞曲目風格各異，內容豐富多彩，技術難易程度各不相同，舞步動作千變萬化。但無論怎樣變化，曲目風格決定了基本舞步動作及其難易程度。一般來說，街舞風

格、爵士風格、倫巴風格的排舞曲目，無論是舞步組合還是風格的把控相對較難；恰恰風格、華爾茲風格、東方舞風格的排舞曲目，舞步和風格的把控相對容易一些；而踢踏舞風格、探戈風格的排舞曲目，舞步動作雖較簡單，但對身體的控制能力及音樂節奏的處理較難掌握。

因此，排舞教學中，應根據學習者的情況，在不同時段選擇適合的排舞曲目。

二、注重音樂素養的培養

音樂是排舞運動的「魂」。學習者透過音樂節奏、旋律、和聲來表達曲目風格；而音樂也透過不同風格的舞步和組合變成了「看」得見的藝術。

因而，對學習者音樂素養的培養，應貫穿於學習活動的始終，同時也是教學評價的一個重要方面。

三、注重團隊意識和個性魅力的培養

排舞教學內容的多元性和創新性，決定了教師在教學中應廣泛採用學導式和誘導式教學方法，透過學習者之間的傳、幫、帶，順利完成教學任務。由於各方面原因造成學習者掌握排舞技能的差異，這就要求學習者課上課下相互指導、互相學習、取長補短，共同進步。

在比賽中，個人賽時要有場外的指導才能幫助隊員看清自己的不足；團體賽時大家要擰成一股繩，形成合力，才能拾遺補缺，奪得最終的勝利。在排舞教學中，學習者

衣著得體、舉止文明，才能表現排舞的藝術形式，這些正是一個人富有個性魅力的鮮明的個性特徵。因此，排舞教學不僅有助於培養學習者的協作意識和團隊精神，也有助於培養學習者樂觀、積極、主動、自信等個性特徵。

第二節　排舞運動教學原則

教學原則能夠反映教學過程規律，為一定的教學目的服務，是長期教學實踐經驗的概括和總結。教師教學質量的高低，是反映教師對排舞教學原則的理解程度，與在教學中能否正確把握排舞教學特點密切相關。

一、健康性與娛樂性相統一

在排舞教學過程中，應樹立「健康第一」的思想，把增進健康與身心全面和諧發展有機統一起來，把傳授排舞知識、技術、技能與發展個性、培養興趣結合起來，以達到健身、健心、娛樂的教育目標。學習排舞能夠有效地促進身體各器官功能的發展，提高健康水準，並為終身體育奠定基礎。因此，排舞教學中應注意發展學習者的感知、觀察、判斷、想像、創造思維能力，培養其健康、愉快的情緒，良好的社會行為和高尚的道德情操等。

二、全面性與個性培養相統一

排舞教學應以人的全面發展和人格完善為價值取向，

促進人的全面發展與個性塑造。透過教學，教師應在引導學習者學習排舞知識、技術、技能以及達到增進健康、增強體質目的的同時，強調發揮學習者學習的積極性和主動性，特別重視發展學習者的智力和情商，培養學習者自學能力及創新能力。

三、體能發展與技能發展相統一

排舞是一種大眾健身舞蹈。因而，在排舞教學中，基本理論、技能的教學和發展身體、增強體質，都是教學應達到的目的，兩者是相互聯繫、相輔相成的。

教學實踐證明，學習者掌握技能，對發展體能奠定了知識與技術基礎，而發展體能也為技能的掌握奠定了生理和生化的物質基礎。因此，排舞教學應該處理好技能發展和體能發展的關係。

排舞教學使學習者掌握排舞技能，培養能力，發展體能，提高身體的健康水準和適應能力，為身心健康和全面發展奠定基礎，進而達到體能發展與技能發展相統一。

四、整體性與因材施教相統一

這一原則是根據教育要求面對全體學習者，同時又要考慮學習者的個性特點提出的。面向全體學習者就是要促進每一個學習者的發展，既要為所有的學習者打好共同的基礎，也要注意發展學習者的個性和特點。

在排舞教學中，從學習者的實際情況出發，應注重提

高學習者的整體水準，又要兼顧學習者的個性差異，區別
對待、應材施教、因勢利導。透過多種途徑和方法，滿足
學習者的學習需求。

五、直觀模仿與啟發思維相統一

這一原則是依據學習者認識活動的特點提出的。在排
舞教學中，除了由聽覺、視覺來感知動作的形象及空間與
時間的關係外，還要由觸覺和肌肉本體感覺來感知動作技
術要領（動作的力度、速度、幅度、方向等），從而建立
正確的動作表象和概念。

教師透過示範等直觀手段，利用學習者的多種感官和
已有的經驗，形成清晰的表象，豐富他們的感性認知，啟
發他們的思維，引導學習者對學習內容進行分析、綜合、
抽象和概括。由身體活動和思維活動，學習者對所學動作
建立條件反射和形成動作概念，使其逐漸掌握所學知識、
技術和技能，並能在實踐活動中靈活運用。

六、循序漸進、鞏固與提高相統一

在排舞教學中，排舞教學內容一方面要隨著排舞的發
展而不斷更新，增強其科學性，另一方面必須照顧到學習
者的年齡特點和接受能力（包括心理和生理負荷）。

在教學方法上應根據教材的難易度和學習者的實際水
準，運用多種教學手段和輔助練習，由易到難，逐步深
化，循序漸進地進行教學，做到「瓜熟蒂落」，使學習者

能比較順利地完成成套舞步動作。以循序漸進的原則，使學習者在已基本掌握舞步組合的情況下，注意體驗組合風格；對已基本掌握的某一成套動作能作多次連續重複；由學習者對動作技術的逐漸熟練，從而不斷得到鞏固和提高，最後完全掌握和運用排舞技術。

第三節　排舞運動教學方法

教學活動是教師的教和學習者的學緊密聯繫、相互作用的雙邊活動。在排舞教學活動中，學習者能否掌握排舞知識、技術、技能、養成良好的學習習慣，與教師的教學方法密切相關。因此，無論教師進行教學活動，還是學習者進行學習活動，都離不開一定的教學方法。

排舞的教學方法是多種多樣的，每一種教學方法對完成教學任務都有它特殊的作用。

採用哪種方法及如何運用，應根據教學目標任務、教學內容和學習者的特點及場地設備等具體情況來決定，這樣才能充分發揮教學方法的作用，取得較好的效果。

一、講解示範法

講解示範法是指透過語言講解和以身示範進行教學的方法。教師在教授曲目前，以語言向學習者介紹所學曲目名稱、風格、難易程度、方向變化及動作特點和結構。身教，即示範的方式，由教師親自塑造學習者效仿的形象。學習者只有透過模仿練習，才能較深刻地領會動作要求，

準確掌握動作特徵。

運用講解示範法時，應注意以下幾點：

(1) 講解要正確

教師所講的內容應是科學的、準確的，即言之有理，實事求是，並運用統一規範的專業術語。

(2) 講解要簡潔易懂

簡明扼要，通俗易懂，力求少而精，儘可能使用術語和口訣。

(3) 講解要有啟發性

在教學中力求用生動形象的語言引起學習者的興趣、啟發學習者的積極思維，使學習者聽、看、想、練有機地結合起來。

(4) 示範應是動作的典範

教師的示範要求準確、熟練和優美，精神飽滿，具有感染力，既能給學習者建立正確、清晰的視覺表象，又能使學習者看完後就能產生躍躍欲動的感覺，激發起他們的學習熱情。

(5) 正確選擇示範位置和示範面

教師在進行示範時，要注意選擇適合學習者觀察的示範面、示範角度和示範距離。

二、分解與完整結合法

把單個動作按順序連接並發展成組合的一種方法。其方法是，先教第一個八拍動作，掌握後教第二個八拍，然後把第一、第二個八拍動作連起來反覆練習，然後教第三

個八拍，掌握後教第四個八拍。

第三、第四個八拍動作連起來反覆練習。最後再把第一至第四個八拍完整的反覆練習。

分解法的優點是可以將所學動作簡化，集中精力學習某些較難的技術環節，使學習容易入手並較快地掌握技術動作。侷限是容易割裂各部分之間的內在聯繫，破壞動作間的結構，不利於形成完整的動作概念。

完整法有利於建立完整的動作概念，但不適合較難、較複雜舞步動作的學習。

運用分解與完整法時，應注意以下幾點：

(1) 對較簡單的動作，不必刻意分解，以免降低學習效率。

(2) 科學分解動作。

(3) 分解練習時間不宜過長。

(4) 注意分解與完整法合理配合。

三、提示法

1. 口令提示法

為了更好地學習舞步並活躍課堂氣氛，在排舞教學中運用一些指令性、調動性、警告性且富有激情的語言對動作進行提示，以產生激勵、鼓舞的作用。

常用的提示語言有「很棒」、「不錯」、「加油」等以及帶有指令性的提示語言，比如：「恰恰步」、「三連轉」、「踩腳」、「6點方向」等。

運用口令提示法時，應注意以下幾點：

(1) **口令與音樂節奏相吻合**

學習並掌握口令指揮，在排舞教學中尤為重要，不正確的口令指揮會混淆動作結構。

但要注意口令與音樂的韻律、節奏相一致，口令的音量、語調的輕重要適宜。

(2) **語言要有號召性和鼓動性**

教師生動、帶有鼓勵性且富有感情色彩的語言可以活躍課堂氣氛，調動學習情緒，激勵學習積極性，使學習者保持愉悅、輕鬆的心情。

2. 動作提示法

動作是身體語言的一種，教師運用身體的各種動作來指導學習者完成各種練習。其特點是直觀、簡單、明瞭，有利於學習者聯貫完成動作。透過教師身體動作的引導，提示學習者按順序、方向、要點完成動作，保證學習者能將整套動作聯貫、完整地完成。

運用動作提示法時，應注意以下幾點：

(1) 教師動作的運用要果斷，有明確目的性，應該做出什麼樣的動作，應做到心中有數。

(2) 在上一個動作沒結束之前，教師應將下一個動作的要點、方向及時地提示出來，幫助學習者準確地完成動作。

(3) 教師根據學習者完成動作的情況，在易出現問題的地方，提前發出信號，如擊掌、口頭甚至眼神等提示，引起學習者注意。

四、跟隨法

學習者跟隨教師連續完成單個動作、組合動作、成套動作練習的一種方法。此種方法能使學習者在較短時間內建立正確的動作概念、掌握動作與動作的連接及音樂節奏感，在排舞教學中被普遍採用。

運用跟隨法時，應注意以下幾點：

(1) 教師應根據動作需要正確選擇示範面。通常在身體有前後進行、轉體變化及動作較複雜時，採用背面示範；結構較簡單的動作一般選擇鏡面示範；有左右方向的動作一般選擇鏡面或背面示範帶領。

(2) 動作要與手勢、口令、語言等提示方法緊密結合，使學習者達到眼看、耳聽、心想、體動的目的，從而達到最佳的教學效果。

五、重複練習法

學習者將學會的單個動作或者完整動作按照動作要領反覆進行練習，這種方法有利於學習者在反覆練習中掌握和鞏固動作技術，培養學習者對排舞的感覺，並對鍛鍊身體、發展體能等有較好的作用。

採用此教學方法時應注意以下幾點：

(1) 防止錯誤動作的重複練習。教學中，教師一旦發現學習者出現錯誤動作應該立即進行糾正，以免形成錯誤動作的定型。

(2) 練習時要合理安排重複次數。防止由於重複練習所造成的疲勞出現，最終影響動作的掌握程度。

3 初學階段一般不採用連續重複練習法，應採用間歇重複練習法。

六、比賽法

比賽一般在課的結束部分進行。在排舞教學中採用有競爭性的比賽如個人賽、小組賽等形式，有助於提高學習者的積極性。

運用比賽法時，應注意以下幾點：

(1) 比賽的設計與實施應緊密結合教學目標，為教學目標的達成服務。

(2) 比賽內容的選擇應考慮學習者體能和技能掌握的實際情況，並確保不危害身體健康。

(3) 比賽規則要簡明扼要，易於操作。比賽結果的判定要迅速、果斷、公正、準確；比賽後要進行總結性評價，提出今後努力的方向。

(4) 比賽的組織要合理嚴密，避免拖拉而影響課的進行；分組賽應使各組實力大致相等，提高競爭的激烈程度。

(5) 比賽過程中應注意安全，要防止傷害事故的發生。

七、雙語教學法

英語作為當前國際交流的主要語言工具，其重要性不

言而喻。排舞的舞步動作簡單，規律性強，常用的英語表達方法已經能完成教學的需要。

雙語教學融入排舞學習中，既有效提高學生掌握排舞技能，促進學生全面發展，還可為日常交流提供便利，也能更好地瞭解比賽環境和規則，能夠對排舞在我國的發展起到很好的促進作用。

○ 第四節　排舞運動教學設計

教學設計是根據教學對象和教學目標，確定合適的教學起點與終點，將教學諸要素有序、優化地安排，形成教學方案的過程。它是一門運用系統方法科學解決教學問題的學問，它以教學效果最優化為目的，以解決教學問題為宗旨。

排舞教學設計是指以解決教學問題為宗旨的一種理論與實踐的方法，追求的是教學效果的最優化。包括學習需要分析—學習目標的確定—學習內容分析—學習者分析—教學策略的制定—教學設計成果的評價等步驟。

一、排舞教學設計特徵

1. 教學設計是把教學原理轉化為教學材料和教學活動的計劃。教學設計要遵循教學過程的基本規律，選擇教學目標，以解決教什麼的問題。

2. 教學設計是實現教學目標的計劃性和決策性活動。教學設計以計劃和佈局安排的形式，對怎樣才能達到教學

目標進行創造性的決策，以解決怎樣教的問題。

3. 教學設計是以系統方法為指導。把教學各要素看成一個系統，分析教學問題和需求，確立解決的程序綱要，使教學效果最優化。

4. 教學設計是提高學習者獲得知識、技能和興趣的技術過程。教學設計是教育技術的組成部分，它的功能在於運用系統方法設計教學過程，使之成為一種具有操作性的程序。

二、排舞教學設計遵循的原則

1. 系統性原則

教學設計是一項系統工程，它是由教學目標和教學對象的分析、教學內容和方法的選擇以及教學評估等子系統所組成，各子系統既相對獨立，又相互依存、相互制約，組成一個有機的整體。

在諸子系統中，各子系統的功能並不等價，其中教學目標起指導其他子系統的作用。同時，教學設計應立足於整體，每個子系統應協調於整個教學系統中，做到整體與部分辯證地統一，系統的分析與系統的綜合有機地結合，最終達到教學系統的整體優化。

2. 程序性原則

教學設計是一項系統工程，諸子系統的排列組合具有程序性特點，即諸子系統有序地成等級結構排列，且前一

子系統制約、影響著後一子系統，而後一子系統依存並制約著前一子系統。

根據教學設計的程序性特點，教學設計中應體現出其程序的規定性及聯繫性，確保教學設計的科學性。

3. 可行性原則

教學設計要成為現實，必須具備兩個可行性條件：

一是符合主客觀條件。主觀條件應考慮學習者的年齡特點、已有知識基礎和師資水準；客觀條件應考慮教學設備、地區差異等因素。

二是具有操作性。教學設計應能指導具體的實踐。

4. 回饋性原則

教學成效考評只能以教學過程前後的變化以及對學習者作業的科學測量為依據。測評教學效果的目的是為了獲取回饋訊息，以修正、完善原有的教學設計。

三、排舞教學設計分析

1. 學習需要分析

不僅要考慮學習者的需要，還要考慮社會的需要，同時考慮學習者的體能和技術水準。

2. 學習目標的確定

是為了規定學習內容的範圍、深度，揭示學習內容之

間的內在聯繫，以保證取得最佳的教學效果。包括總體學習目標，單元學習目標，課時學習目標等。

3. 學習內容分析

(1) 學習內容選擇時注意：

第一，健身性內容應有助於學習者身心全面發展和終身體育能力培養。

第二，健美性內容應具有美育價值，能促進學習者的體型與姿態向健與美的方向發展，利於學習者審美能力的培養。

第三，趣味性動作應有利於調動學習者的積極性。

第四，實用性排舞應選擇生活化的、有助於提高學習者基本生活能力的內容。

(2) 組織學習內容時注意：

首先，分析素材，瞭解內在聯繫，用系統的方法將其組合起來。

其次，根據不同水準段學習者身心特點組織內容，並注意銜接，還注意學年、學期與單元之間的銜接。

第三，教師注意教學經驗的積累，深入研究教學設計理論與方法。

4. 學習者分析

學習者分析一般包括下面三點：

(1) 學習者的一般特徵分析；

(2) 對排舞曲目的分析；

(3) 學習者初始能力與教學起點的確定。

5. 教學目標、重難點處理

(1) 教學目標

知識目標：使學生瞭解動作的技術結構，可用自己的語言簡述動作要領，掌握一定的教學方法。

技能目標：使學生能較好完成成套動作，透過反覆練習後動作能夠規範優美，同時進一步培養其教學能力。

人文目標：在整個教學過程中，使學生身心得到有效鍛鍊，培養團結協作、迎難而上的優良品質；另外，使學生接受美的教育，培養學生創造美和鑑賞美的能力。

(2) 教學重點、難點處理

合理準確的設計教學重點難點，有利於優化課堂教學效果，對教學技能的培養始終作為教學的重點貫穿於教學的每一個環節。

學生肢體的協調與配合度是整個教學的重點。

6. 教學策略的制定

(1) 優化教學活動程序

這一程序主要包括以下四個方面：傳授排舞技能的教學程序；提高學習者自學、自練能力的教學程序；「主動性教學模式」的教學程序；「情景教學模式」的教學程序；

(2) 優選教學方法

這一方法主要包括以下四個方面：有利於排舞教學目標的達成；針對教材與學習者的特點；重視學習者的學法；合理組合教學方法。

(3) 舞步動作描述

A 組合

第一個八拍重點舞步：右腳前進恰恰步，搖擺步，海岸步，1 / 2 左軸轉

1&2 右腳向前一步，左腳併右腳，右腳向前一步

3-4 左腳向前一步，重心搖擺到右腳

5&6 左腳向後一步，右腳併左腳，左腳向前一步

7-8 右腳向前一步，向左 1 / 2 軸心轉

第二個八拍重點舞步：右腳前進恰恰步，搖擺步，海岸步，1 / 2 左軸轉

【2×8】重複【1×8】

第三個八拍重點舞步：跺腳步

1-2 右腳在左腳前重踏，左腳在右腳後重踏

3&4 雙腳腳跟向外擺動，雙腳腳跟向內擺動，雙腳腳跟向外擺動

5-6 雙腳腳跟向內擺動，雙腳腳跟向外擺動

7&8 雙腳腳跟向內擺動，雙腳腳跟向外擺動，雙腳腳跟向內擺動

第四個八拍重點舞步：跺腳步，搖擺步，1 / 2 左恰恰步

1-4 右腳連續四次向前跺腳步

5-6 左腳向前一步，重心搖擺到右腳

7&8 左腳向前一步，左轉 1 / 2 同時左腳向前一步，左腳並右腳，左腳向前一步

第五個八拍重點舞步：跺腳步，搖擺步，1 / 2 左恰恰步

【5×8】重複【4×8】

第六個八拍重點舞步：搖擺步，1／2右軸轉

1-2 右腳向前一步，重心搖擺到左腳

3-4 右腳向後一步，重心搖擺到左腳

5-6 右腳向前一步，重心搖擺到左腳

7-8 右轉1／2同時右腳向前一步，左腳向前一步

B 組合

第一個八拍重點舞步：蹉步

1-2 右腳向前一步，左腳向前蹉步

3-4 左腳向前一步，右腳向前蹉步

5-6 右腳向前一步，左腳向前蹉步

7-8 右腳向前一步，左腳向前蹉步

第二個八拍重點舞步：蹉步

1-2 左腳向前一步，右腳向前蹉步

3-4 右腳向前一步，左腳向前蹉步

5-6 左腳向前一步，右腳向前蹉步

7-8 左腳向前一步，右腳向前蹉步

第三個八拍重點舞步：向右恰恰步，交叉搖擺步，向左恰恰步，右腳搖擺步

1&2 右腳向右一步，左腳併右腳，右腳向右一步

3-4 左腳在右腳前交叉，重心搖擺到右腳

5&6 左腳向左一步，右腳併左腳，左腳向左一步

7-8 右腳在左腳前交叉，重心搖擺到左腳

第四個八拍重點舞步：跺腳步

1-2 右腳向右一步，左腳併右腳

3-4 右腳向右一步，左腳在右腳旁重踏

5-6 左腳向左一步，右腳併左腳

7-8 左腳向左一步，右腳在左腳旁重踏

第五個八拍重點舞步：拖步，跺腳步

1　右腳向右一大步

2-3 左腳向右腳拖步

4　左腳在右腳旁重踏

5　左腳向左一大步

6-7 右腳向左腳拖步

8　右腳在左腳旁重踏

第六個八拍重點舞步：腳跟點地，停住

1-2 右腳跟向前點地，停住

&3 右腳向前一步，左腳跟向前點地

4　停住

&5 重心轉移到左腳，右腳跟向前點地

&6 重心轉移到右腳，左腳跟向前點地

&7 重心轉移到左腳，右腳跟向前點地

8　停住

第七個八拍重點舞步：腳跟點地，停住

1-2 左腳跟向前點地，停住

&3 左腳向前一步，右腳跟向前點地

4 停住

&5 重心轉移到右腳，左腳跟向前點地

&6 重心轉移到左腳，右腳跟向前點地

&7 重心轉移到右腳，左腳跟向前點地

8　停住

第八個八拍重點舞步走步，1／2 左軸轉，蹉步

1-7 左轉 1 / 2 同時左腳引導走步

8　右腳向前蹉步

7. 教學設計成果的評價

對教學成果的評價一般包括形成性評價和終結性評價兩種，在教學中實踐中經常採用形成性評價。透過有目的、有計劃的調查、訪問、測試等手段，收集有關資訊，對試行結果評價，發現問題，找出解決辦法，完善方案。

◎ 第五節　排舞運動教學要求

一、排舞教學的著裝要求

排舞源自於民間、發展於民間，到今天，已成為適合各年齡人群參與的一項大眾休閒健身運動，排舞的著裝已經更多地與人們所追求的時尚、休閒、健身、娛樂的生活理念相融合。

上世紀 70—80 年代，隨著美國西部鄉村音樂的盛行，由於對西部牛仔的崇尚，人們普遍都穿著格子襯衣或 T 恤衫、牛仔褲、牛仔靴跳排舞。發展到今天，伴隨著排舞風格、舞步動作、音樂元素等方面不斷融匯和創新，舞者們的著裝選擇也越來越多樣化。在當今歐美一些國家，仍然有一小部分老年排舞愛好者們習慣穿著格子襯衫或 T 恤衫、牛仔褲、牛仔靴來跳排舞，但是絕大多數排舞愛好者們則更多地追求一种放鬆、休閒的感受。女士可以穿著萊卡面料的健身褲或舞蹈褲，上衣可以穿著緊身衣或緊身

一些的健身服或舞蹈衣，當然還可以在長褲外系一條美麗的短裙，在舞動旋轉中享受裙襬飛揚的快感；男士可以穿一些彈性面料的長褲，緊身 T 恤。

需要注意的是，排舞服裝的款式不能太過寬鬆，這樣扭胯與擺臀的動作體現不出來，舞蹈過程中人體的曲線美不能很好地展現出來。

排舞鞋的選擇應儘可能的舒適和便於完成舞步。需要注意的是，不要穿著專業的舞蹈訓練鞋，因為這一類的舞鞋底部對地板的摩擦力較大，以致於運動時影響腳步的滑動和舞步的流暢。

女士要特別注意，不要穿著高跟鞋以及類似高跟的鞋子，尤其是拉丁舞鞋。這些鞋子不僅會影響你的舞步動作，還有可能使你的腳受傷。此外，涼鞋和沙灘鞋也不適合，這些鞋子運動時會使你的腳在鞋內滑動，不能固定，同樣也容易損傷你的腳。你可以選擇穿著鞋底較軟的運動鞋或街舞訓練鞋，個子不高的女士還可以選擇拉丁舞的教師鞋。鞋子一定要軟一些，舒適並且合腳。

二、排舞教學的禮儀要求

隨著時代的發展，排舞在曲目風格、舞步動作、音樂以及舞蹈行為禮儀都不再延用原有的一些舞蹈禮儀，而是在自身發展的過程中，逐漸形成了排舞運動特有的行為規範。排舞教學的禮儀要求有以下內容：

(1) 不要在場地（室內）吸菸，沒有燃盡的菸頭會損壞地板，甚至有時也會損壞他人衣物。

(2) 不要在場地（室內）飲食，這樣會把飲料食物灑在地板上，影響舞步動作。

(3) 當音樂開始時，不要站在場地內閒聊，這樣會影響他人運動。

(4) 運動時不要對場地貪求，雖然所有舞者都在同一時間向同一方向運動，需要一定的場地空間，但不需要太大。因此不要對場地過於貪求而影響其他人。

(5) 當音樂響起時，每一位舞者必須跳同樣的舞步而不是其他動作。當你一個人時，你可以隨意跳，否則這是無條件接受的。

(6) 如果場地內舞者較多、場地擁擠，你應該使自己的舞步走得小一些，以免踩到他人。

(7) 如果在場地內跳舞時不小心碰到了他人，應該向他人道歉，從而保持與他人之間和諧、融洽的關係。

(8) 在一些地方，尤其是美國，排舞還有雙人舞，那麼在同一場地內，當音樂響起時，跳雙人舞的舞者應該在場地的外圍，而其他舞者在場地中央同時共舞，雙人舞的舞者總是面對面起舞，按順時針方向繞場地行進。

(9) 當舞曲開始，大家一起跳的時候，在場地內不要單獨做其他事情，例如，在一旁教他人舞步動作，這些事情你可以在其他場地或其他時間來做。

(10) 如果你參加排舞已有足夠的時間和經驗，跳舞時你就可以自由展現自己的風格，但是要注意舞步動作不能脫離原有的舞步規範，過於誇張地去表現。

(11) 輕鬆地、微笑地、投入地跳排舞，讓自己盡情地享受排舞為你帶來的樂趣。

第六章
排舞運動競賽

◎ 第一節　排舞競賽的意義

一、有利於宣傳推廣排舞運動

透過各種形式的競賽活動，不僅能擴大排舞運動的社會影響力，而且對排舞的發展有著十分重要的意義。

比賽中，由聽覺來感受輕鬆愉悅、極具震撼力的音樂，由視覺感受運動員矯健的體型、舒展優美的動作、極具團隊凝聚力的表演，並從中學到有關排舞運動與人體健康的知識。

二、有利於促進排舞運動的發展

排舞競賽為教練員、運動員提供了檢驗教學、訓練成果和交流、切磋技藝的機會。透過比賽，各參賽隊可充分展示訓練水準，廣泛地交流訓練體會。透過觀摩學習，明確努力的方向，既能增進友誼和團結，又能開闊思路、促進技術水準的提高。

裁判員透過學習規則，提高業務水平，獲得實踐經驗，從而成為推動排舞運動開展的骨幹力量。同時比賽還能為排舞的科學研究提供數據，促進排舞理論與技術的全面發展。

○ 第二節　排舞競賽的項目

根據參賽人群不同，排舞比賽可分為職工排舞比賽、學生排舞比賽、社區排舞比賽三大類。每種比賽都可由單人項目和集體項目組成。單人項目包括單人規定單曲和單人全能賽。集體項目包括集體規定曲目、集體自選曲目、集體原創曲目。

集體規定曲目的比賽是主辦單位根據比賽目的、任務、參賽對象、評審條件等因素而在賽前選定好曲目，作為參賽隊必跳套路。

集體自選曲目的比賽是參賽單位按照競賽規程和競賽規則的要求，從公佈的曲目中選擇兩曲或三曲連跳。

集體原創曲目的比賽是參賽隊根據本地區的民間舞蹈而創編的符合排舞要求的曲目。

○ 第三節　排舞競賽的組織

排舞競賽的組織是一項複雜而又細緻的工作，直接影響比賽的品質和預期的效果。

在賽前、賽中及賽後都要進行一系列的工作，每個環節都十分重要，一環緊扣一環，缺一不可。

一、制定競賽規程

競賽規程是組織比賽的指導性文件，是比賽籌備工作的依據，也是參賽單位、運動員、教練員及裁判員必須執行的準則。

競賽規程應由主辦單位制訂，根據比賽規模和發放範圍，一般全國性的比賽應提前半年，中小型比賽不得少於3個月，以便參賽單位有充分的時間準備並安排好各項事宜。競賽規程各項內容應簡明、準確。

競賽規程一般應包括以下內容：

(1) **比賽名稱：**

包括年度屆、性質、規模、名稱包括比賽總杯名和分杯名。如：×××年「×××」杯全國×××排舞大賽。

(2) **比賽主辦、承辦單位：**

簡述本次比賽的主辦單位和承辦單位。

(3) **比賽時間和地點：**

要詳細、清楚地寫明比賽的年、月、日和地點。若具體的比賽地點在下發規程前還不能確定，則要將比賽所在的城市寫清楚。

(4) **參加單位的條件：**

明確參加者的範圍。如全國各中小學、大專院校、社區均可參加。

(5) **競賽項目：**

本次比賽項目和內容的規定。如：比賽進行單人項

目、集體項目、團體項目的比賽。

(6) **參賽辦法：**

說明採取什麼樣的比賽方式，直接決賽還是分預賽和決賽，是否按年齡分組，是單項賽還是團體賽等。

(7) **參加人數及年齡：**

規定每個單位參賽的人數、參賽運動員的年齡要求。如：每單位可報領隊、教練員、管理、隊醫各一名。

(8) **評分辦法：**

說明比賽採取什麼評分規則和計分辦法，團體賽和單項賽的錄取辦法。

如：比賽採用《2011—2012 年全國排舞比賽評分規則》，進行單人賽、集體賽和團體賽。團體賽以集體規定和集體自選最好成績之和評定成績。如成績相等，以集體規定曲目預賽成績得分高者名次列前。

(9) **錄取名次及獎勵辦法：**

根據比賽的規模說明評幾個獎項，每個獎項設幾名，是否有獎品或獎金。

如：各項目各組別分別錄取一等獎 2 隊，二等獎 3 隊，三等獎 3 隊。另設最佳編排獎一名，最佳表演獎一名，最佳組織獎三名，最佳服飾獎一名，優秀教練員五名，優秀裁判員三名等。

(10) **報名和報到：**

說明報名的方式及要求，截止日期。比賽報到的時間、地點、乘車的路線、聯繫電話等都要清楚、詳細。

如：報名要填寫大會印製的報名表，加蓋單位及醫務室印章，並於賽前 30 天函寄到×××組委會，郵編

××××××。裁判員×月×日報到，運動員×月×日報到。

(11) 其他：

凡不包括上述內容的所有事宜均可列入該項。如：有關參賽隊的食宿是否自理，大會是否給予補助，是否提前預定返程車票，報到時參賽單位向大會繳納競賽保證金等。

二、建立競賽組織機構

根據比賽規模的大小，成立相應的組織機構。全國性比賽通常由主辦單位和承辦單位共同協商確定大會組織委員會成員，包括主辦單位負責人、贊助單位負責人、承辦單位和當地體育局負責人，上級領導機關的代表和有關知名人士以及總裁判長。

組織委員會一般設主任 1 人，副主任 1 人，委員若干人。它是比賽大會的最高領導機構，在其下屬的是各辦事機構。

根據比賽規模決定成立幾個分部門。大規模的或大型綜合性比賽，部門分得很細，各部門責任具體、細緻。中小型比賽則可以少設幾個部門或只安排具體的人分別負責這幾方面的事宜。

以全國性比賽為例可分為以下幾個部門：

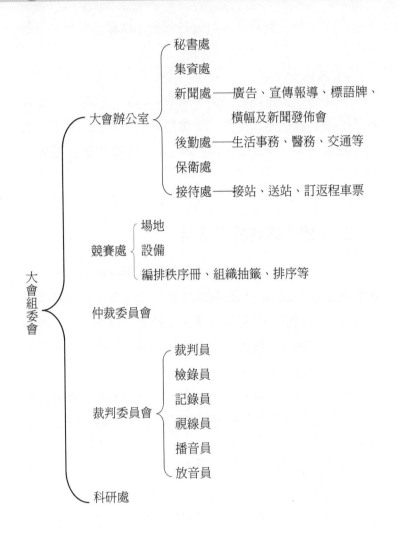

三、召開賽前會議

　　賽前會議主要是領隊和教練員會議，這是競賽中一項重要內容，是參賽隊與大會及裁判員溝通的主要途徑之

一，雙方都應重視。一般由組委會主持，各處負責人及裁判長參加。通常在賽前、賽後各安排一次。

賽前領隊、教練員會議主要內容包括：

(1) 介紹比賽的準備情況。

(2) 介紹大會主要部門的負責人和主要工作人員。

(3) 宣佈大會競賽日程及有關規定。

(4) 解答和解決參賽隊提出的有關問題。如：比賽安排、生活、規程及規則等方面的問題。如果在規則和技術方面的問題較多，還應單獨召開領隊、教練員技術會議，由裁判長詳細解答。

(5) 抽籤決定比賽出場順序。如果時間允許，採取公開抽籤的辦法。如時間不允許，可提前進行抽籤，但必須有組委會委員或有關負責人在場監督執行，由指定人員代理抽籤，這項工作應在領隊、教練員會議上說明，以免引起誤解。

賽後領隊、教練員會議主要是安排參賽隊離會事宜和專門召開技術交流會，就比賽和訓練互相介紹經驗，交流看法和意見，介紹排舞最新發展信息，討論排舞運動的發展方向等。

四、比賽的進行

1. 開幕式

(1) 由主持人宣佈開幕式開始。

(2) 運動員入場（排舞的集體展示）。

(3) 介紹領導和嘉賓。

(4) 領導講話。

(5) 運動員退場。

2.. 比賽進行

(1) 賽前檢錄：一般賽前 30 分鐘按出場順序第一次檢錄，賽前 10 分鐘第二次檢錄。

(2) 播音員向觀眾介紹仲裁委員會和裁判員。

(3) 播音員介紹本場比賽的內容。

(4) 根據播音員的宣告，各參賽隊依次上場比賽。

(5) 運動員在音樂伴奏下完成整套動作。

(6) 記錄員記錄每名裁判員的分數並計算最後得分。

(7) 裁判長為參賽隊示分，播音員宣佈得分。

(8) 本組比賽結束後，成績記錄表經裁判長簽字，張貼在公告欄並由總記錄處保存。

3.. 閉幕式及發獎

(1) 主持人宣佈閉幕式開始。

(2) 裁判長宣佈比賽成績（獲獎名單）。

(3) 獲獎運動員入場。

(4) 請領導或某知名人士為獲獎運動員頒獎。

(5) 運動員退場。

(6) 鳴謝主辦和承辦單位，向贊助單位頒發錦旗。

(7) 可安排優秀運動員表演或組織專門的表演。

(8) 領導致閉幕詞，宣佈比賽圓滿結束。

第七章
排舞運動曲目介紹

◎ 第一節　少兒曲目

一、《阿爾菲》

ALFIE

Count：32
Wall：2
Level：Beginner
Choreographer：Cato Larsen
Music：Alfie by Lily Allen

【1×8】WALK BACK & HITCH，WALK FORWARD & KICK

1-2-3 Step right back，step left back，step right back

4 Hitch left knee（clap）

5-6-7 Step left forward，step right forward，step left forward

8 Kick right forward（clap）

【1×8】向後走&屈膝上踢，向前走&踢腿

1-2-3 右腳向後一步，左腳向後一步，右腳向後一步

4 左腳屈膝向上踢，擊掌

5-6-7 左腳向前，右腳向前，左腳向前

8 右腳向前踢，擊掌

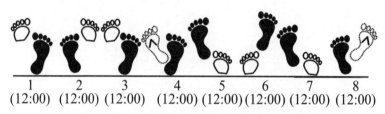

| 1 | 2 | 3 | 4 | 5 | 6 | 7 | 8 |
| (12:00) | (12:00) | (12:00) | (12:00) | (12:00) | (12:00) | (12:00) | (12:00) |

圖 7-1 《阿爾菲》曲目第一個 8 拍動作圖示

【2×8】ROLLING VINE RIGHT & LEFT

1 Turn 1/4 right and step right forward（3:00）

2 Turn 1/2 right and step left back（9:00）

3 Turn 1/4 right and step right to side（12:00）

4 Touch left toe together（clap）

5 Turn 1/4 left and step left forward（9:00）

6 Turn 1/2 left and step right back（3:00）

7 Turn 1/4 left and step left to side（12:00）

8 Touch right toe together（clap）

【2×8】向右軸轉，向左軸轉

1 右轉 1/4 同時右腳向前一步（3 點）

2 右轉 1/2 同時左腳向後一步（9 點）

3 右轉 1/4 同時右腳向左一步（12 點）

4 左腳掌併右腳

5 左轉 1/4 同時左腳向前一步（9 點）

6 左轉 1/2 同時右腳向後一步（3 點）

7 左轉 1/4 同時左腳向左一步（12 點）

8 右腳掌併左腳

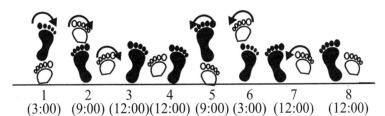

1	2	3	4	5	6	7	8
(3:00)	(9:00)	(12:00)	(12:00)	(9:00)	(3:00)	(12:00)	(12:00)

圖 7-2　《阿爾菲》曲目第二個 8 拍動作圖示

【3×8】CROSS ROCK SIDE，CROSS ROCK SIDE，STEP，TURN 1/4，STOMP，STOMP

1& Cross/rock right over left，recover to left

2 Step right to side

3& Cross/rock left over right，recover to right

4 Step left to side

5-6 Step right forward，turn 1/4 left（weight to left）

7-8 Stomp right together，stomp left together（9:00）

【3×8】向左交叉曼波步，向右交叉曼波步，1/4 轉，跺腳

1& 右腳在左腳前交叉，重心還原到左腳

2 右腳向右一步

3& 左腳在右腳前交叉，重心還原到右腳

4 左腳向左一步

5-6 左轉 1/4 同時右腳向前一步（重心在左腳）

7-8 右腳踩腳，左腳踩腳（9:00）

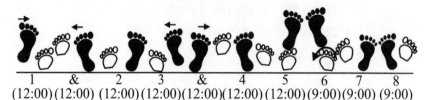

1	&	2	3	&	4	5	6	7	8
(12:00)	(12:00)	(12:00)	(12:00)	(12:00)	(12:00)	(12:00)	(9:00)	(9:00)	(9:00)

圖 7-3　《阿爾菲》曲目第三個 8 拍動作圖示

【4×8】CROSS ROCK SIDE，CROSS ROCK SIDE，STEP，TURN 1/4，STOMP，STOMP

1& Cross/rock right over left，recover to left

2 Step right to side

3& Rock left over right，recover to right

4 Step left to side

5-6 Step right forward，turn 1/4 left（weight to left）

7-8 Stomp right together，stomp left together（6:00）

【4×8】向左交叉曼波步，向右交叉曼波步，1/4 轉，踩腳

1& 右腳在左腳前交叉，重心還原到左腳

2 右腳向右一步

3& 左腳在右腳前交叉，重心還原到右腳

4 左腳向左一步

5-6 右腳向前一步同時左轉 1/4（重心在左腳）

7-8 右腳踩腳，左腳踩腳（6:00）

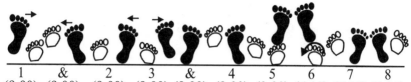

<div align="center">

1　　&　　2　　3　　&　　4　　5　　6　　7　　8
(9:00)　(9:00)　(9:00)　(9:00)　(9:00)　(9:00)　(9:00)　(6:00)　(6:00)　(6:00)

</div>

圖 7-4　《阿爾菲》曲目第四個 8 拍動作圖示

二、《三隻盲鼠》

3 Blind Mice

Count：32

Wall：1

Level：Beginner

Choreographer：Tom and Jerry and Mice In Line

Music：Three Blind Mice

Intro：8 counts.

【1×8】STOMPS x 3，HOLD，STOMPS x 3，HOLD

1-2 Stomp right next to left，Stomp left next to right.

3-4 Stomp right next to left，Hold.

5-6 Stomp left next to right，Stomp right next to left.

7-8 Stomp left next to right，Hold.

【1×8】踩腳步

1-2 右腳在左腳旁重踏，左腳在右腳旁重踏

3-4 右腳在左腳旁重踏，停止

5-6 左腳在右腳旁重踏，右腳在左腳旁重踏

7-8 左腳在右腳旁重踏，停住

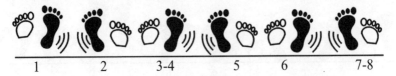

| 1 | 2 | 3-4 | 5 | 6 | 7-8 |

圖 7-5　《三隻盲鼠》曲目第一個 8 拍動作圖示

【2×8】STOMP，STOMP，STEP，STOMP，HOLD x2

1-2 Stomp right next to left，Stomp left next to right.

3-4 Step right next to left，Stomp left next to right，Hold.

5-6 Stomp right next to left，Stomp left next to right.

7-8 Step right next to left，Stomp left next to right，Hold.

【2×8】跺腳步

1-2 右腳在左腳旁重踏，左腳在右腳旁重踏

3-4 右腳在左腳旁重踏，左腳在右腳旁重踏，停止

5-6 右腳在左腳旁重踏，左腳在右腳旁重踏

7-8 右腳在左腳旁重踏，左腳在右腳旁重踏，停止

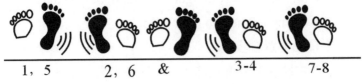

| 1，5 | 2，6 | & | 3-4 | 7-8 |

圖 7-6　《三隻盲鼠》曲目第二個 8 拍動作圖示

【3×8】CHASSE RIGHT，BACK ROCK，

CHASSE LEFT，BACK ROCK

1&2 Step right to right side，Close left beside right，Step right to right side.

3-4 Rock back on left，Rock forward onto right.

5&6 Step left to left side，Close right beside left，Step left to left side.

7-8 Rock back on right，Rock forward onto left and shout

【3×8】向右恰恰步，向後搖擺步，向左恰恰步，向後搖擺步

1&2 右腳向右一步，左腳併右腳，右腳向右一步

3-4 左腳向後一步，重心搖擺到右腳

5&6 左腳向左一步，右腳併左腳，左腳向左一步並呼喊

7-8 右腳向後一步，重心搖擺到左腳

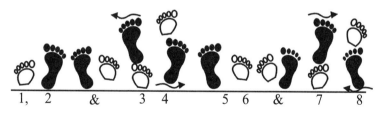

圖 7-7　《三隻盲鼠》曲目第三個 8 拍動作圖示

【4×8】TRIPLE 1/2 TURN x 2，STOMP，HIP BUMPS X 3

1&2 Triple 1/2 turn right，stepping–right，left，right.

3&4 Triple 1/2 turn left，stepping–left，right，left.

5-8 Stomp right next to left，Bump hips left，right，left.

【4×8】1/2 向右轉三連步，跺腳步，頂髖

1&2 右轉 1/2 同時右腳開始原地踏三步

3&4 左轉 1/2 同時左腳開始原地踏三步

5-8 右腳在左腳旁重踏，左、右、左頂髖三次

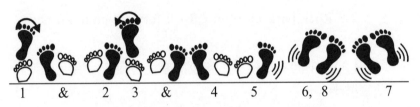

圖 7-8 《三隻盲鼠》曲目第四個 8 拍動作圖示

○ 第二節　小學曲目

一、《魔力火車》

GHOST TRAIN

Count：32

Wall：4

Level：beginner straight rhythm

Choreographer：Kathy Hunyadi

Music：Ghost Train by Australia's Tornad（Dance starts after 32 count intro，after「train whistle」）

【1×8】STOMPS FORWARD，TOE FANS

1-4 Stomp right forward，swivel right toe to right，swivel right toe to center，swivel right toe to right and step right in place

5-8 Stomp left forward，swivel left toe to left，swivel left toe to center，swivel left toe to left and take weight on left

【1×8】向前重踏，轉動腳掌

1-4 右腳向前一步同時重踏，向右轉動腳掌，轉回中間，向右轉動腳掌同時原地踏

5-8 左腳向前一步同時重踏，向左轉動腳掌，轉回中間，向左轉動腳掌同時重心在左腳

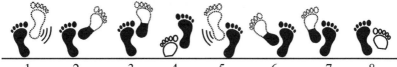

1	2	3	4	5	6	7	8
(12:00)	(12:00)	(12:00)	(12:00)	(12:00)	(12:00)	(12:00)	(12:00)

圖 7-9　《魔力火車》曲目第一個 8 拍動作圖示

【2×8】JAZZ BOX，TURN 1/4 RIGHT，JAZZ BOX，TURN 1/4 RIGHT

1-4 Cross right over left，step left back，turn 1/4 right and step right to side，step left together

5-8 Cross right over left，step left back，turn 1/4 right and step right to side，step left together

【2×8】爵士盒步，1/4 右軸轉，爵士盒步，1/4 右軸轉

　　1-4 右腳在左腳前交叉，左腳向後一步，右轉 1/4 同時右腳向右一步，左腳併右腳

　　5-8 右腳在左腳前交叉，左腳向後一步，右轉 1/4 同時右腳向右一步，左腳併右腳

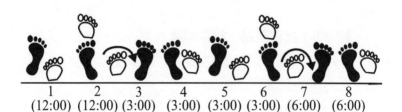

1	2	3	4	5	6	7	8
(12:00)	(12:00)	(3:00)	(3:00)	(3:00)	(3:00)	(6:00)	(6:00)

圖 7-10　《魔力火車》曲目第二個 8 拍動作圖示

【3×8】WEAVE LEFT，TURN 1/4 RIGHT

1-4 Cross right over left，step left together，cross right behind left，step left to side

5-8 Cross right over left，step left to side，turn 1/4 right and step right back，step left together

【3×8】紡織步，1/4 向右軸轉

　　1-4 右腳在左腳前交叉，左腳併右腳，右腳在左腳後

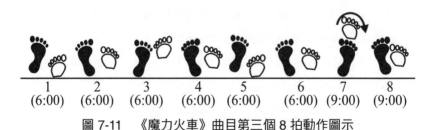

1	2	3	4	5	6	7	8
(6:00)	(6:00)	(6:00)	(6:00)	(6:00)	(6:00)	(9:00)	(9:00)

圖 7-11　《魔力火車》曲目第三個 8 拍動作圖示

交叉，左腳向左一步

5-8 右腳在左腳前交叉，左腳向左一步，右轉 1/4 同時右腳向後一步，左腳併右腳

【4×8】STOMP，HOLD，STOMP，HOLD，WALK RIGHT，LEFT，RIGHT，LEFT

1-4 Stomp right forward，hold，stomp left forward，hold

5-8 Step right forward，step left forward，step right forward，step left forward

【4×8】跺腳，停住，跺腳，停住，向前走步

1-4 右腳向前重踏，停住，左腳向前重踏，停住

5-8 右腳、左腳依次向前 4 步

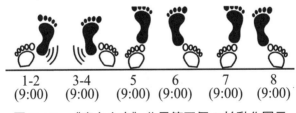

1-2　　3-4　　5　　　6　　　7　　　8
(9:00)　(9:00)　(9:00)　(9:00)　(9:00)　(9:00)

圖 7-12　《魔力火車》曲目第四個 8 拍動作圖示

二、《紅星閃閃》

Shining of the Red Star

Count：48

Wall：4

Level：Beginner

Choreographer：Yang Jiang

Music：Shining of the Red Star by Xintian Li

Intro：10 counts

【1×8】Step Forward、Step back

1-4 Step forward right，left，right，left

5-8 Step back right，left，right，left

Hand Option：lift hands on both side and open fingers while wrist rotation from the inside to the outside.

【1×8】向前走，向後退

1-4 右腳、左腳依次向前走 4 步

5-8 右腳、左腳依次向後走 4 步

手臂可選擇：雙手側上舉，五指張開，手腕外、內、外、內的轉動

| 1 | 2 | 3 | 4 | 5 | 6 | 7 | 8 |
| (12:00) | (12:00) | (12:00) | (12:00) | (12:00) | (12:00) | (12:00) | (12:00) |

圖 7-13 《紅星閃閃》曲目第一個 8 拍動作圖示

【2×8】V-Steps

1-2 Step right diagonally forward，Step left diagonally forward

3-4 Make 1/4 turn right stepping right to side，Step left

together（3:00）

5-6 Step right diagonally forward，Step left diagonally forward

7-8 Make 1/4 turn right stepping right to side，Step left together（6:00）

【2×8】V字步

1-2 右腳向右前（1:00）一步，左腳向左前（11:00）一步

3-4 右轉 1/4 同時右腳向右一步，左腳併右腳（面向3:00）

5-6 右腳向右前（1:00）一步，左腳向左前（11:00）一步

7-8 右轉 1/4 同時右腳向右一步，左腳併右腳（面向6:00）

1	2	3	4	5	6	7	8
(12:00)	(12:00)	(3:00)	(3:00)	(3:00)	(3:00)	(6:00)	(6:00)

圖 7-14　《紅星閃閃》曲目第二個 8 拍動作圖示

【3×8】Shuffle forward right，Shuffle forward left

1&2 Step right forward，Step left together，Step right forward

3&4 Step left forward，Step right together，Step left forward

5&6 Make1/2 Turn right stepping right forward，Step

left together，Step right forward（12:00）

7&8 Step left forward，Step right together，Step left forward

【3×8】右前進恰恰步，左前進恰恰步

1&2 右腳向前一步，左腳併右腳，右腳向前一步

3&4 左腳向前一步，右腳併左腳，左腳向前一步

5&6 右轉 1/2 同時右腳向前一步，左腳併右腳，右腳向前一步（面向 12:00）

7&8 左腳向前一步，右腳併左腳，左腳向前一步

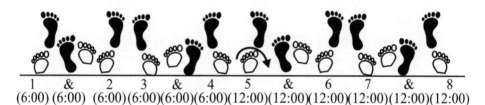

1	&	2	3	&	4	5	&	6	7	&	8
(6:00)	(6:00)	(6:00)	(6:00)	(6:00)	(6:00)	(12:00)	(12:00)	(12:00)	(12:00)	(12:00)	(12:00)

圖 7-15　《紅星閃閃》曲目第三個 8 拍動作圖示

【4×8】Bend Knees Jump

1-2 Jump，touch right heel to side

3-4 Jump，touch left heel to side

5-6 Jump，touch right heel to side

7-8 Jump，touch left heel to side

【4×8】並步跳，點地

1-2 並步跳，右腳跟向右點地

3-4 並步跳，重心在右腳同時左腳跟點地

5-6 並步跳，重心在左腳同時右腳跟點地

7-8 並步跳，重心在右腳同時左腳跟點地

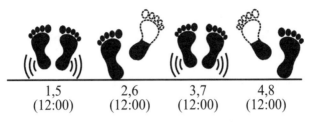

<div align="center">

1,5　　2,6　　3,7　　4,8
(12:00)　(12:00)　(12:00)　(12:00)

圖 7-16　《紅星閃閃》曲目第四個 8 拍動作圖示

</div>

【5×8】Bend Knees，turn，Kick

1-2 Bend knees，Kick right forward（6:00）

3-4 Make 1/4 turn left bending knees. kick left forward（9:00）

5-6 Make 1/4 turn left bending knees. kick right forward（6:00）

7-8 Make 1/4 turn left bending knees. kick left forward（3:00）

【5×8】屈膝，軸轉，踢腿

1-2 半蹲（面向 6:00），右腳前踢

3-4 左轉 1/4 同時半蹲（面向 9:00），左腳前踢

5-6 左轉 1/4 同時半蹲（面向 6:00），右腳前踢

7-8 左轉 1/4 同時半蹲（面向 3:00），左腳前踢

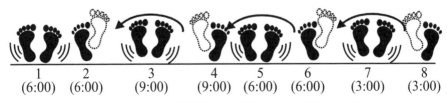

<div align="center">

1　　2　　3　　4　　5　　6　　7　　8
(6:00)　(6:00)　(9:00)　(9:00)　(6:00)　(6:00)　(3:00)　(3:00)

圖 7-17　《紅星閃閃》曲目第五個 8 拍動作圖示

</div>

【6×8】Bump Knee

1-2 Step left next to right while touch right toe forward hold

3-4 Step right next to left Bump left knee to forward change weight to right

5 Bump right knee to forward change weight to left

6 Bump left knee to forward change weight to right

7-8 Bump right knee to forward change weight to left

Hand Option：salute with right hand touch right side of your head

【6×8】屈膝

1-2 左腳在右腳旁同時右腳掌點地，停住

3-4 右腳在左腳旁同時左腳掌點地，停住

5- 左腳在右腳旁同時右腳掌點地

6- 右腳在左腳旁同時左腳掌點地

7-8 左腳在右腳旁同時右腳掌點地，停住

手臂可以選擇：右手敬禮

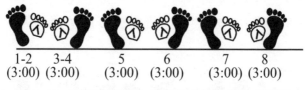

1-2　　3-4　　　5　　　6　　　7　　8
(3:00)　(3:00)　　(3:00)　(3:00)　　(3:00)　(3:00)

圖 7-18　《紅星閃閃》曲目第六個 8 拍動作圖示

間奏（Tag）：

【1×8】Chasses right，Chasses Left

1&2 Step right to right side，step left together，Step right to right side

3-4 Cross left behind right，Recover weight on right

5&6 Step left to left side，step right together，Step left to left side

7-8 Cross right behind left，Recover weight on left

【1×8】右恰恰步，左恰恰步

1&2 右腳向旁一步，左腳併右腳，右腳向旁一步

3-4　左腳在右腳後交叉，重心還原到右腳

5&6 左腳向旁一步，右腳併左腳，左腳向旁一步

7-8　右腳在左腳後交叉，重心回到左腳

1	&	2	3	4	5	&	6	7	8
(12:00)	(12:00)	(12:00)	(12:00)	(12:00)	(12:00)	(12:00)	(12:00)	(12:00)	(12:00)

圖 7-19　《紅星閃閃》曲目第一個 8 拍間奏動作圖示

【2×8】Chasses right，Chasses Left

1&2 Step right to right side，step left together，Step right to right side

3-4 Cross left behind right，Recover weight on right

5&6 Step left to left side，step right together，Step left to left side

7-8 Cross right behind left，Recover weight on left

【2×8】右恰恰步，左恰恰步

1&2 向右恰恰步

3-4 左腳在右腳後交叉，重心回到右腳

5&6 向左恰恰步

7-8 右腳在左腳後交叉，重心回到左腳

1	&	2	3	4	5	&	6	7	8
(12:00)	(12:00)	(12:00)	(12:00)	(12:00)	(12:00)	(12:00)	(12:00)	(12:00)	(12:00)

圖 7-20 《紅星閃閃》曲目第二個 8 拍間奏動作圖示

【3×8】Walk

1-4 Stepping in place right，left，right，left

5-8 Make 1/4 turn left stepping in place right，left，right，left（9:00）

【3×8】踏步

1-4 右腳、左腳原地踏步 4 次

5-8 左轉 1/4 同時右腳、左腳原地踏步 4 次（面向 9:00）

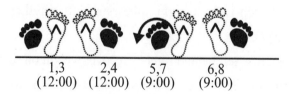

1,3	2,4	5,7	6,8
(12:00)	(12:00)	(9:00)	(9:00)

圖 7-21 《紅星閃閃》曲目第三個 8 拍間奏動作圖示

【4×8】Walk

1-4 Stepping in place right，left，right，left（6:00）

5-8 Make 1/4 turn left stepping in place right，left，right，left（3:00）

Hand Option：salute with right hand touch right side of your head and hold styling

【4×8】踏步

1-4 右腳、左腳原地踏步 4 次（6:00）

5-8 左轉 1/4 同時右腳、左腳原地踏步 4 次（3:00）

右手敬禮，然後停住。

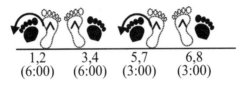

圖 7-22　《紅星閃閃》曲目第四個 8 拍間奏動作圖示

【5×8】Walk

1-2 Make 1/4 turn left stepping in place right，left（12:00）

3-4 Pause

Hand Option：salute with right hand touch right side of your head and hold styling.

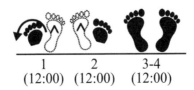

圖 7-23　《紅星閃閃》曲目第五個 8 拍間奏動作圖示

【5×8】踏步，敬禮

1-2 左轉 1/4 同時右腳、左腳依次踏步（面向 12:00）

3-4 右手敬禮，然後停住

三、《一起長大》

Count：64

Wall：2

Level：初級

Music：選自小淘氣家族的《乘著風追夢》專輯，《讓我們一起長大》

【1×8】TOUCH RIGHT/LEFT HEL，STEP LEFT BESIDE RIGHT

1-2 Touch right heel to right side，Step left beside right
（12:00）

3-4 Touch right heel to right side，Step left beside right
（12:00）

5-6 Touch left heel to left side，Step right beside left
（12:00）

7-8 Touch left heel to left side，Step right beside left
（12:00）

【1×8】點地，併步

1-2 左腳屈膝同時右腳跟向右點地，左腳併右腳

3-4 左腳屈膝同時右腳跟向右點地，左腳併右腳

5-8 同 1-4，方向相反

1　　2　　3　　4　　5　　6　　7　　8
(12:00)(12:00)　(12:00)　(12:00)(12:00)　(12:00)　(12:00)　(12:00)

圖 7-24　《一起長大》曲目第一個 8 拍動作圖示

【2×8】TURN 1/4 LEFT，HITCH LEFT KNEE，HITCH RIGHT KNEE

1-2 Turn 1/4 left and hitch left knee（9:00），Hitch right knee（9:00）

3-4 Turn 1/4 left and hitch left knee（6:00），Hitch right knee（6:00）

5-6 Turn 1/4 left and hitch left knee（3:00），Hitch right knee（3:00）

7-8 Turn 1/4 left and hitch left knee（12:00），Hitch right knee（12:00）

【2×8】軸轉，提膝

1-8 左腳、右腳依次跑跳步四次，面向 9 點、6 點、3 點、12 點。

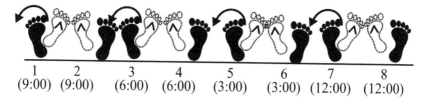

1　　2　　3　　4　　5　　6　　7　　8
(9:00)　(9:00)　(6:00)　(6:00)　(3:00)　(3:00)　(12:00)　(12:00)

圖 7-25　《一起長大》曲目第二個 8 拍動作圖示

【3×8】TOUCH LEFT/RIGHT HEEL，HOLD

1-2 Touch left heel to left side，Hold（12:00）

3-4 Step left beside right，Hold（12:00）

5-6 Touch right heel to right side，Hold（12:00）

7-8 Step right beside left，Hold（12:00）

【3×8】點地

1-4 右腳屈膝同時左腳跟向左點地，停住；左腳併右腳，停住

5-8 左腳屈膝同時右腳跟向右點地，停住；右腳併左腳，停住

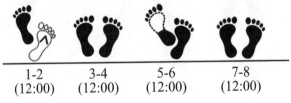

圖 7-26 《一起長大》曲目第三個 8 拍動作圖示

【4×8】STEP LEFT FOEWARF/ BACK，HOLD

1-2 Step left forward，Hold（12:00）

3-4 Step left beside right，Hold（12:00）

5-6 Step right back，Hold（12:00）

7-8 Step right beside left，Hold（12:00）

圖 7-27 《一起長大》曲目第四個 8 拍動作圖示

【4×8】走步

1-4 左腳向前一步，停住；左腳併右腳，停住

5-8 右腳向後一步，停住；右腳併左腳，停住

【5×8】KICK LEFT/RIGHT TO RIGHT/LEFT，HOLD

1-2 Kick left to side，Step left beside right（12:00）

3-4 Kick right to side，Step right beside left（12:00）

5-6 Jump，jump（12:00）

7-8 Jump turning 1/4 right（3:00）

【5×8】踢腿

1-8 左腳、右腳依次旁踢，左右蹦跳步轉向 3 點

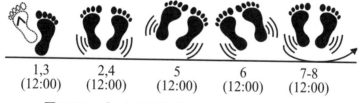

圖 7-28 《一起長大》曲目第五個 8 拍動作圖示

【6×8】KICK LEFT/RIGHT TO RIGHT/LEFT，HOLD

1-2 Kick left to side，Step left beside right（3:00）

3-4 Kick right to side，Step right beside left（3:00）

5-6 Jump，jump（3:00）

7-8 Jump turning 1/4 right（6:00），Hold

【6×8】重複【5×8】，身體轉向 6 點

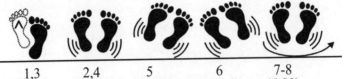

1,3 2,4 5 6 7-8
(12:00) (12:00) (12:00) (12:00) (6:00)

圖 7-29　《一起長大》曲目第六個 8 拍動作圖示

【7×8】STEP LEFT/RIGHT TO RIGHT/LEFT，TOUCH RIGHT/LEFT BIGHT LEFT/RIGHT

1-2 Step left to left side，Step right beside left（6:00）

3-4 Step left to left side，Touch right beside left（6:00）

5-6 Step right to right side，Step left beside right（6:00）

7-8 Step right to right side，Touch left beside right（6:00）

【7×8】併步，點地

1-4 左腳向左一步，右腳併左腳；左腳向左一步，右腳在左腳旁點地

5-8 右腳向右一步，左腳併右腳；右腳向右一步，左腳在右腳旁點地

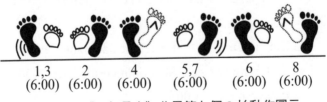

1,3 2 4 5,7 6 8
(6:00) (6:00) (6:00) (6:00) (6:00) (6:00)

圖 7-30　《一起長大》曲目第七個 8 拍動作圖示

【8×8】ON BALL OF LEFT/RIGHT FLICK RIGHT/

LEFT BACKWARD

1-2 On ball of left foot flick right foot backward，On ball of right foot flick left foot backward（6:00）

3-4 On ball of left foot flick right foot backward，On ball of right foot flick left foot backward（6:00）

5-6 Touch left heel to left side，Hold（6:00）

7-8 Step left beside right，Hold（6:00）

【8×8】後踢腿

1-4 左腳、右腳依次做後踢腿跑 4 次

5-6 右腿屈膝同時左腳跟向左點地，靜止

7-8 左腳併右腳，靜止

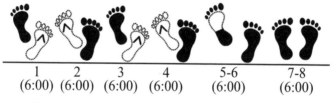

| 1
(6:00) | 2
(6:00) | 3
(6:00) | 4
(6:00) | 5-6
(6:00) | 7-8
(6:00) |

圖 7-31　《一起長大》曲目第八個 8 拍動作圖示

間奏：

【1×8】

1-2 Touch left heel to left side，Hold（12:00）

3-4 Step left beside right and bump hips left，Bump hips right（12:00）

5-6 Kick right to side（clap），Hold（clap）（12:00）

7-8 Step right beside left，Hold（12:00）

【1×8】

1-2 左腳腳跟向左點地，靜止

3-4 左腳併右腳同時向左、右頂髖

5-6 右腳向右踢腿同時肩前擊掌兩次

7-8 右腳併左腳，靜止

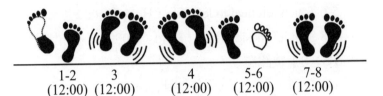

| 1-2
(12:00) | 3
(12:00) | 4
(12:00) | 5-6
(12:00) | 7-8
(12:00) |

圖 7-32 《一起長大》曲目第一個 8 拍間奏動作圖示

【2×8】

1-2 Jumping jacks（12:00）

3-4 Feet to open，Recover the weight on to right（12:00）

5-6 Look to back（6:00），Look to forward（12:00）

7-8 Foot squat while hands helped knee，Hold（12:00）

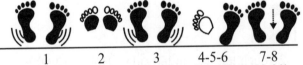

| 1
(12:00) | 2
(12:00) | 3
(12:00) | 4-5-6
(12:00) | 7-8
(12:00) |

圖 7-33 《一起長大》曲目第二個 8 拍間奏動作圖示

【2×8】

1-2 開合跳

3-4 兩腳跳成開立，重心移至右腳

5-6 頭向後看、頭向前看

7-8 兩腳半蹲同時兩手扶膝，靜止

【3×8】

1-2 Recover the weight on to right and bump hips right，Bump hips right（12:00）

3-4 Recover the weight on to left and bump hips left，Bump hips left（12:00）

5-6 Recover the weight on to right and bump hips right，Recover the weight on to left and bump hips left（12:00）

7-8 Recover the weight on to right and bump hips right，Recover the weight on to left and bump hips left（12:00）

【3×8】

1-2 重心移至右腳同時向右頂髖兩次

3-4 重心移至左腳同時向左頂髖兩次

5-6 重心移至右腳同時向右頂髖；重心移至左腳同時向左頂髖

7-8 同 5-6

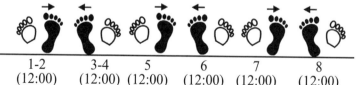

| 1-2 | 3-4 | 5 | 6 | 7 | 8 |
| (12:00) | (12:00) | (12:00) | (12:00) | (12:00) | (12:00) |

圖 7-34　《一起長大》曲目第三個 8 拍間奏動作圖示

【4×8】

1-2 Recover the weight on to right and bump hips right，Bump hips right（12:00）

3-4 Recover the weight on to left and bump hips left，
Bump hips left（12:00）

5-6 Recover the weight on to right and bump hips right，
Recover the weight on to left and bump hips left（12:00）

7-8 Recover the weight on to right and bump hips right，
Recover the weight on to left and bump hips left（12:00）

【4×8】

1-2 重心移至右腳同時向右頂髖兩次

3-4 重心移至左腳同時向左頂髖兩次

5-6 重心移至右腳同時向右頂髖；重心移至左腳同時
向左頂髖

7-8 同 5-6

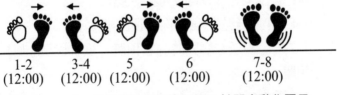

| 1-2 | 3-4 | 5 | 6 | 7-8 |
| (12:00) | (12:00) | (12:00) | (12:00) | (12:00) |

圖 7-35 《一起長大》曲目第四個 8 拍間奏動作圖示

○ 第三節 中學曲目

一、《舞蹈地帶》

DANCE ZONE

Count：32

Wall：4

Level：Beginner level

Choreographer：Vivienne Scott（July 06）

Music：Despre Tine by O-Zone（Start 68 counts in on the lyrics； you will hear the music change 4 counts before the lyrics start.）

【1×8】WALK FORWARD x3，TOUCH SIDE LEFT，WALK BACK x3，TOUCH SIDE RIGHT

1-2 Walk forward，right，left

3-4 Walk forward right，touch left toe to left side

5-6 Step back left，right

7-8 Step back left，touch right toe to right side

【1×8】向前走三步，側點地，向後走三步，側點地

1-2 右腳向前一步，左腳向前一步

3-4 右腳向前一步，左腳側點地

5-6 左腳向後一步，右腳向後一步

7-8 左腳向後一步，右腳側點地

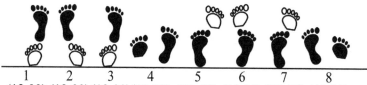

1 2 3 4 5 6 7 8
(12:00) (12:00)(12:00)(12:00) (12:00) (12:00)(12:00) (12:00)

圖 7-36 《舞蹈地帶》曲目第一個 8 拍動作圖示

（Option：5-6 Step back left turning 1/2 turn left，step forward right turning 1/2 turn left）

可選擇：5-6 左腳同時左轉 1/2，右腳向前同時左轉

1/2

【2×8】STOMP FORWARD，HOLD，SHUFFLE FORWARD，STOMP FORWARD，HOLD，SHUFFLE FORWARD

1-2 Stomp right forward making 1/4 turn right to 3 o'clock wall，hold（Attitude move!）

3&4 Turn 1/4 turn left to 12 o'clock wall，shuffle forward，l，r，l

5-6 Stomp right forward making 1/4 turn right to 3 o'clock wall，hold（Attitude move!）

7&8 Turn 1/4 turn left to 12 o'clock wall，shuffle forward，l，r，l

【2×8】向前跺腳，前進恰恰步，向前跺腳，前進恰恰步

1-2 右轉 1/4 同時右腳向前重踏（面向 3:00），停住

3&4 左轉 1/4 同時左腳向前一步，右腳併左腳，左腳向前一步（面向 12:00）

5-6 右轉 1/4 同時右腳向前重踏（面向 3:00），停住

7&8 左轉 1/4 同時左腳向前一步，右腳併左腳，左腳向前一步（面向 12:00）

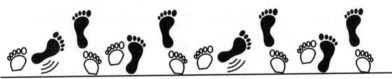

| 1-2 | 3 | & | 4 | 5-6 | 7 | & | 8 |
| (3:00) | (12:00) | (12:00) | (12:00) | (3:00) | (12:00) | (12:00) | (12:00) |

圖 7-37 《舞蹈地帶》曲目第二個 8 拍動作圖示

【3×8】1/4 PIVOT LEFT x2，SHUFFLE FORWARD，ROCK FORWARD

1-2 Step forward on right，pivot turn 1/4 left（Option：roll your hips on the turn or clap）

3-4 Step forward on right，pivot turn 1/4 left（Option：roll your hips on the turn or clap）

5&6 Shuffle forward right，r，l，r

7-8 Rock forward on left，recover on right

【3×8】兩次 1/4 向左軸心轉，前進恰恰步，向前搖擺步

1-2 右腳向前一步，向左 1/4 軸心轉（可選擇：同時配合髖部繞環動作）

3-4 右腳向前一步，向左 1/4 軸心轉（可選擇：同時配合髖部繞環動作）

5&6 右腳向前一步，左腳併右腳，右腳向前一步

7-8 左腳向前一步，重心搖擺到右腳

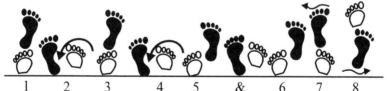

| 1 | 2 | 3 | 4 | 5 | & | 6 | 7 | 8 |
| (12:00) | (9:00) | (9:00) | (6:00) | (6:00) | (6:00) | (6:00) | (6:00) | (6:00) |

圖 7-38　《舞蹈地帶》曲目第三個 8 拍動作圖示

【4×8】SHUFFLE BACK，ROCK BACK，CROSS 1/4 TURN RIGHT，STEP BACK，SWAYS

1&2 Shuffle back，l，r，l

3-4 Rock back on right，recover on left

5-6 Cross right over left making 1/4 turn right，step left back

7-8 Step right to right side swaying hips right，sway hips left（weight on left）

【4×8】後退恰恰步，向後搖擺步，向左 1/4 軸心轉，搖擺步

1&2 左腳向後一步，右腳併左腳，左腳向後一步

3-4 右腳向後一步，重心搖擺到左腳

5-6 右轉 1/4 同時右腳在左腳前交叉，左腳向後一步

7-8 右腳向右一步同時向右搖擺，向左搖擺（重心在左腳）

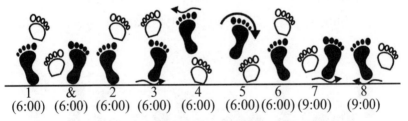

圖 7-39 《舞蹈地帶》曲目第四個 8 拍動作圖示

REPEAT

Alternative for counts（3×8:7-8）；（4×8:1&2）

1-2 Step forward on left，pivot 1/2 turn right，

3&4 Shuffle l/2 turn right，l，r，l

Have Fun with this Dance - you could even try it contra!

（3×8:7-8）；（4×8:1&2）的重複動作還可選擇：

1-2 左腳向前一步，右轉 1/2 軸心轉

3&4 右轉 1/2 同時左腳向前一步，右腳併左腳，左腳向前一步

對此舞蹈有了興趣時，還可以做相反次序的動作。

二、《非我所愛》

BILLIE JEAN

Count：48

Wall：2

Level：Intermediate

Choreographer：Liz Surrey & Jacqui Fields

Music：Billie Jean by Michael Jackson

【1×8】RIGHT TOUCH KICK，CROSS ROCK SIDE，STEP BEHIND SIDE TOUCH，STEP BEHIND SIDE TOUCH

1-2 Touch right toe beside left，kick right to right diagonal

3&4 Cross step right over left，rock left to left side，recover weight onto right

5-6 Step left foot back & slightly behind right，touch right to right side

7-8 Step right foot back & slightly behind left，touch left to left side

【1×8】右腳點地，彈踢，交叉搖擺，側點地

1-2 右腳在左腳旁點地，右腿向右前彈踢

3&4 右腳在左腳前交叉，左腳向左一步，重心搖擺到右腳

5-6 左腳微在右腳後，右腳側點地

7-8 右腳微在左腳後，左腳側點地

1	2	3	&	4	5	6	7	8
(12:00)	(12:00)	(12:00)	(12:00)	(12:00)	(12:00)	(12:00)	(12:00)	(12:00)

圖 7-40 《非我所愛》曲目第一個 8 拍動作圖示

【2×8】HEEL TWIST LEFT Â1/4 TURN，LEFT COASTER STEP，STEP FORWARD TOUCH SIDE，STEP FORWARD TOUCH SIDE

1&2 Twist heels right，left，right while making Â 1/4 turn left（weight ends on right）

3&4 Step back left，step right beside left，step forward left

5-6 Step forward right slightly across left，touch left to left side

7-8 Step forward left slightly across right，touch right to right side

【2×8】1/4 向右軸轉，扭轉腳跟，左海岸步，側點地

1&2 向右扭轉腳跟，向左扭轉腳跟，左轉 1/4 同時向右扭轉腳跟（重心在右腳）

3&4 左腳向後一步，右腳併左腳，左腳向前一步

5-6 右腳略向前交叉，左腳側點地

7-8 左腳略向前交叉，右腳側點地

圖 7-41　《非我所愛》曲目第二個 8 拍動作圖示

【3×8】RIGHT CROSS STEP BACK，STEP BACK CROSS BACK，TOUCH BACK Â 1/2 TURN LEFT，Â 1/4 TURN LEFT INTO HIP BUMPS

1-2 Step right across left，step left back slightly to left diagonal

3&4 Step right back slightly to right diagonal，cross left over right，step right back to slightly to right diagonal

5-6 Touch left toe back make Â 1/2 left，（weight ends on left）

7&8 Step right to right side making Â 1/4 turn left，bump hips right，left，right

【3×8】右交叉步向後，向後交叉，後點地向左轉

1/2，向左轉 1/4 並頂臀

1-2 右腳在左腳前交叉，左腳略向左後一步

3&4 右腳略向右後一步，左腳在右腳前交叉，右腳略向右後一步

5-6 左腳向後點地，左轉 1/2（結束時重心在左腳）

7&8 右腳向旁並向左轉 1/4 同時右、左、右頂臀

1	2	3	&	4	5	6	7	&	8
(9:00)	(9:00)	(9:00)	(9:00)	(9:00)	(9:00)	(3:00)	(12:00)	(12:00)	(12:00)

圖 7-42 《非我所愛》曲目第三個 8 拍動作圖示

【4×8】LEFT SIDE BEHIND & RIGHT HEEL JACK CROSS，Â1/2 MONTEREY，LEFT SIDE ROCK & TOUCH

1-2 Step left to left side，step right behind left

&3&4 Step left slightly back of right，touch right heel to right diagonal，step right next to left，cross step left over right

5-6 Touch right to right side，make Â1/2 turn right stepping right beside left

7&8 Rock left to left side ，recover the weight on to right，touch left next to right

【4×8】雜耍步，1/2 曼特律右轉，左搖擺步

1-2 左腳向左一步，右腳向後點地

&3&4 左腳略在右腳後，向右前方跟右腳跟，右腳在左腳旁，左腳在右腳前交叉

5-6 右腳向右點地，右轉 1/2 同時右腳在左腳旁

7&8 向左搖擺步，重心還原到右腳，左腳在右腳旁點地

1	2	&	3	&	4	5	6	7	&	8
(12:00)	(12:00)	(12:00)	(12:00)	(12:00)	(12:00)	(12:00)	(6:00)	(6:00)	(6:00)	(6:00)

圖 7-43　《非我所愛》曲目第四個 8 拍動作圖示

【5×8】& KICK STEP TOUCH，KICK STEP TOUCH，STEP BEHIND Â1/4 LEFT，RIGHT STEP，HEEL RAISE

&1&2 Take weight onto left，kick right forward，step right slightly forward，touch left to left side

3&4 Kick left forward，step left slightly forward，touch right to right side

5-6 Step right behind left，make Â1/4 turn left step left forward

7&8 Step right foot forward slightly in front of left，raise heels up then down

【5×8】右腳彈踢，左腳彈踢，1/4 左軸轉

&1&2 重心移到左腳，右腿向前彈踢，右腳向前一小步，左腳側點地

3&4 左腳向前彈踢，左腳向前一小步，右腳側點地

5-6 右腳向左腳後一步，左轉 1/4 同時左腳向前一步

7&8 右腳向前一小步，兩腳跟抬起，然後同時落地

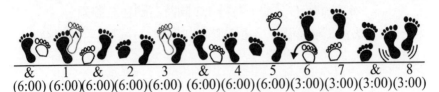

 1 2 3 4 5 6 7 8

(6:00) (6:00)(6:00)(6:00)(6:00) (6:00)(6:00)(6:00)(3:00)(3:00)(3:00)(3:00)

圖 7-44　《非我所愛》曲目第五個 8 拍動作圖示

【6×8】STEP RIGHT，LEFT BEHIND，BALL CROSS，SWAY HIPS RIGHT THEN LEFT，TOUCH & TOUCH，HITCH Â1/4 TURN RIGHT，TOUCH

 1-2 Step right to right side，step left behind right

 &3-4 Step right next to left，cross left over right，step right to right side swaying hips to right

 5-6 Sway hips to the left，touch right beside left

 &7&8 Step weight onto right，touch left to left side，hitch left knee making Â1/4 turn to right，touch left to left side

 1 2 & 3 4 5 6 & 7 & 8

(3:00) (3:00) (3:00)(3:00) (3:00)(3:00)(3:00) (3:00) (3:00)　(6:00)　(6:00)

圖 7-45　《非我所愛》曲目第六個 8 拍動作圖示

【6×8】交叉步，擺臀，1/4 右軸轉

 1-2 右腳向右一步，左腳在右腳後

 &3-4 右腳併左腳，左腳在右腳前交叉，右腳向旁同時向右擺臀

 5-6 向左擺臀，右腳在左腳旁點地

&7&8 重心移到右腳，左腳側點地，右轉 1/4 同時屈左膝，左腳側點地

第四節　大學曲目

一、《來吧，大家跳起來》

BOMSHEL STOMP

Counts：48
Walls：2
Level：Beginner / Intermediate
Choreographer：Jamie Marshall & Karen Hedges
Music：Bomshel Stomp by Bomshel

【1×8】HEEL PUMPS，1/4 TURN SAILOR，ROCK，RECOVER，COASTER STEP

1&2 Extend R heel diagonally forward，Hitch R，Extend R heel diagonally forward

3&4 Cross R behind L，Turn 1/4 L，stepping forward on L，Step R next to L

5-6 Rock L forward，Recover onto R

7&8 Step L back，Step R next to L，Step L forward（9:00）

【1×8】1/4 左轉水手步，搖擺步，海岸步

1&2 右腳跟向右前方點地，右腳屈膝抬起，右腳跟向

右前方點地

　　3&4 右腳在左腳後交叉，左轉 1/4 同時左腳向前一步，右腳併左腳

　　5-6 左腳向前一步，重心搖擺到右腳

　　7&8 左腳向後一步，右腳併左腳，左腳向前一步

1,2	&	3	&	4	5	6	7	&	8
(12:00)	(12:00)	(12:00)	(9:00)	(9:00)	(9:00)	(9:00)	(9:00)	(9:00)	(9:00)

圖 7-46 　《來吧，大家跳起來》曲目第一個 8 拍動作圖示

　　【2×8】WIZARD STEPS（Step R diagonally forward R，Lock L behind R，Step R to R，Repeat to L）

　　1-2& Step R diagonally forward R，Lock L behind R，Step R to R

　　3-4& Step L diagonally forward L，Lock R behind L，Step L to L

　　5-6& Step R diagonally forward R，Lock L behind R，Step R to R

　　7-8 Step L forward，Touch R next to L

　　【2×8】彈簧步

　　1-2& 右腳向右前方一步，左腳在右腳後鎖步，右腳向右一步

　　3-4& 左腳向左前方一步，右腳在左腳後鎖步，左腳

向左一步

5-6& 右腳向右前方一步，左腳在右腳後鎖步，右腳向右一步

7-8 左腳向左一步，右腳在左腳旁點地

1,5	2,6	&	3	4	&	7	8
(9:00)	(9:00)	(9:00)	(9:00)	(9:00)	(9:00)	(9:00)	(9:00)

圖 7-47　《來吧，大家跳起來》曲目第二個 8 拍動作圖示

【3×8】STEP R BACK，SCOOT W/L HITCH，REPEAT W/L，COASTER STEP，SQUAT，1/4 TURN TO R，PELVIS，THRUST WHILE PALM TURNED OUTWARD PRESSES DOWN（OR BODY ROLL AFTER 1ST WALL）

1& Step back on R，Scoot R slightly back while hitching L

2& Step back on L，Scoot L slightly back while hitching R

3&4 Step R back，Step L next to R ，Step R forward

5-6 Wide squat step L to L，as look to R，Turn 1/4 R as stand up and step R next to L

7 With R palm turned outward，press down and thrust pelvis forward

& With R palm turned outward，raise toward chest and thrust pelvis back

8 With R palm turned outward，press down and thrust pelvis forward

（Ending with weight on L）（12:00）

【3×8】向右疾速滑動，屈膝，海岸步，半蹲，頂髖

1& 右腳向後滑動的同時左腳屈膝

2& 左腳向後滑動的同時右腳屈膝

3&4 右腳向後一步，左腳併右腳，右腳向前一步

5-6 左腳向左一步成半蹲同時看右邊，右轉 1/4 站立同時右腳併左腳

7 下蹲同時向前頂髖，右掌向外

& 直立同時向後頂髖

8 下蹲同時向前頂髖，右掌向外

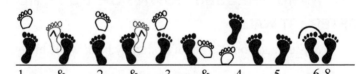

1	&	2	&	3	&	4	5	6-8
(9:00)	(9:00)	(9:00)	(9:00)	(9:00)	(9:00)	(9:00)	(9:00)	(12:00)

圖 7-48 《來吧，大家跳起來》曲目第三個 8 拍動作圖示

【4×8】WIZARD STEPS（Step R diagonally forward R，Lock L behind R，Step R to R，Repeat to L）

1-2& Step R diagonally forward R，Lock L behind R，Step R to R

3-4& Step L diagonally forward L，Lock R behind L，

Step L to L

5-6& Step R diagonally forward R，Lock L behind R，Step R to R

7-8　Step L forward，Touch R next to L

【4×8】彈簧步

1-2& 右腳向右前方一步，左腳在右腳後鎖步，右腳向右一步

3-4& 左腳向左前方一步，右腳在左腳後鎖步，左腳向左一步

5-6& 右腳向右前方一步，左腳在右腳後鎖步，右腳向右一步

7-8 左腳向前一步，右腳在左腳旁點地

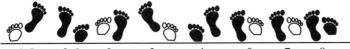

| 1,5 | 2,6 | & | 3 | 4 | & | 7 | 8 |
| (9:00) | (9:00) | (9:00) | (9:00) | (9:00) | (9:00) | (9:00) | (9:00) |

圖 7-49　《來吧，大家跳起來》曲目第四個 8 拍動作圖示

【5×8】BOMSHEL STOMP，STOMP R，HOLD，STOMP L，HOLD，CCW ROLL，STEP，STEP，STEP

1-2 Stomp R to R，Hold

3-4 Stomp L to L，Hold

5-6 Roll hips counter-clockwise，ending with weight on L as touch R next to L

7&8 Small steps forward，R，L，R（12:00）

【5×8】跺腳步，右腳重踏，停住，左腳重踏，停住，逆時針轉動臀部，一步，一步，一步

1-2 右腳向右重踏，停住

3-4 左腳向左重踏，停住

5-6 逆時針轉動臀部，結束時右腳並左腳，重心在左腳上

7&8 右腳、左腳、右腳依次向前一小步（面向 12:00）

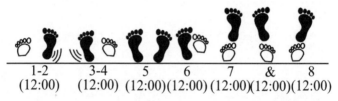

圖 7-50　《來吧，大家跳起來》曲目第五個 8 拍動作圖示

【6×8】STEP L，PIVOT 1/2 R，KEEPING WEIGHT ON L，HIP BUMPS，STEP R FORWARD，1/2 TURN R，1/2 TURN R

1-2 Step L forward，Pivot 1/2 R，keeping weight on L（6:00）

3&4& Bump hips to R，Bump hips to L，Bump hips to R，Bump hips to L

（STYLING：Hold up R hand with index finger pointed up，wave hand R to L）

5-6 Step R forward，Pivot 1/2 R，stepping back on L

7-8 Pivot 1/2 R，stepping forward on R，Step L next to R（6:00）

【6×8】左腳一步，向右 1/2 軸心轉，保持重心在左腳，頂髖，右腳向前，1/2 向右轉，1/2 向右轉

1-2 左腳向前一步，向右 1/2 軸心轉，重心在左腳（面向 6:00）

3&4& 右、左、右、左頂髖（風格：右手食指向上，從右到左揮動手臂）

5-6 右腳向前，向右 1/2 軸心轉同時左腳向後（12:00）

7-8 向右 1/2 軸心轉，右腳向前，左腳在右腳旁

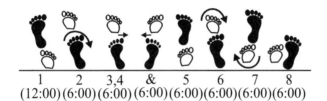

圖 7-51　《來吧，大家跳起來》曲目第六個 8 拍動作圖示

二、《藍色婚禮》

Zoobi Doobi

Count：64

Wall：4

Level：Beginner / Intermediate

Choreographer：Jennifer Choo Sue Chin，Malaysia

Music：Zoobi Doobi by Sonu Nigam & Shreya Ghoshal

start when the beat kicks in，approx at 0:38

【1×8】DIAGONAL LOCK，FLICK，DIAGONAL LOCK，FLICK

1-2 Step RF fwd crossing over LF，Lock LF behind RF（10:30）

3-4 Step RF fwd crossing over LF，1/4 turn R on ball of RF flick LF back（1:30）

5-6 Step LF fwd crossing over RF，Lock RF behind LF（1:30）

7-8 Step LF fwd crossing over RF，1/4 turn L on ball of LF flick RF back（10:30）

【1×8】鎖步，屈膝後踢

1-2 右腳在左腳前交叉，左腳在右腳後交叉鎖步（面向 10:30）

3-4 右腳在左腳前交叉，右轉 1/4 同時左腳屈膝後踢（面向 1:30）

5-6 左腳在右腳前交叉，右腳在左腳後交叉鎖步（面向 10:30）

7-8 左腳在右腳前交叉，左轉 1/4 同時右腳屈膝後踢（面向 10:30）

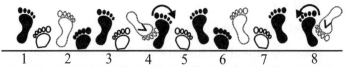

| 1 | 2 | 3 | 4 | 5 | 6 | 7 | 8 |
| (10:00) | (10:00) | (10:00) | (1:30) | (1:30) | (1:30) | (1:30) | (10:00) |

圖 7-52　《藍色婚禮》曲目第一個 8 拍動作圖示

【2×8】CROSS MAMBO，HOLD，BACK MAMBO，HOLD

1-4 Cross Rock RF over LF，Recover weight on LF，Step RF diag R back，Hold（10.30）

5-8 Rock LF diag R back，Recover weight on RF，Step LF diag L fwd，Hold（10:30）

【2×8】交叉曼波步，停住，向後曼波步，停住

1-4 右腳向前交叉搖擺步，重心移到左腳，右腳向右後一步，停住（10:30）

5-8 左腳向右後搖擺步，重心還原到右腳，左腳向左前，停住（10:30）

Options：Bend both elbows like chicken wings and flap them 8 times（1 flap for every count）

可選擇：雙手肘部彎曲如雞翅並振擺 8 次（每拍一次）

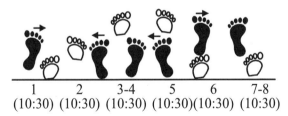

1	2	3-4	5	6	7-8
(10:30)	(10:30)	(10:30)	(10:30)	(10:30)	(10:30)

圖 7-53 《藍色婚禮》曲目第二個 8 拍動作圖示

【3×8】PIVOT 1/2L TURN，FORWARD HOLD，FULL TURN R，HOLD

1-4 Step RF fwd（towards 12:00），1/2 turn L shifting weight on LF，Step RF fwd，Hold（6:00）

5-8 1/2turn R stepping LF back，1/2 turn R stepping RF fwd，Step LF fwd，Hold

【3×8】1/2 左軸心轉，1/2 左軸轉

1-4 右腳向前一步，左轉 1/2 重心在（移到）左腳上，右腳向前一步，停住

5-8 右轉 1/2 同時左腳向後一步，右轉 1/2 同時右腳向前一步，左腳向前一步，停住

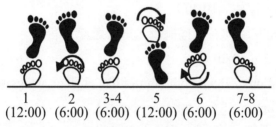

| 1 | 2 | 3-4 | 5 | 6 | 7-8 |
|(12:00)|(6:00)|(6:00)|(12:00)|(6:00)|(6:00)|

圖 7-54　《藍色婚禮》曲目第三個 8 拍動作圖示

【4×8】1/2R TURN WALK（SKIP） AROUND WITH KICKS

1-2 Kick RF fwd，Execute 1/8 turn R Stepping RF fwd（7:30）

3-4 Kick LF fwd，Execute 1/8 turn R Stepping LF fwd（9:00）

5-6 Kick RF fwd，Execute 1/8 turn R Stepping RF fwd（10:30）

7-8 Kick LF fwd，Execute 1/8 turn R Stepping LF fwd（12:00）

【4×8】1/2 右軸轉，彈踢

1-2 右腳向前彈踢，右轉 1/8 同時右腳向前一步（面向 7:30）

3-4 左腳向前彈踢，右轉 1/8 同時左腳向前一步（面向 9:00）

5-6 右腳向前彈踢，右轉 1/8 同時右腳向前一步（面向 10:30）

7-8 左腳向前彈踢，右轉 1/8 同時左腳向前一步（面向 12:00）

1	2	3	4	5	6	7	8
(7:30)	(7:30)	(9:00)	(9:00)	(10:30)	(10:30)	(12:00)	(12:00)

圖 7-55　《藍色婚禮》曲目第四個 8 拍動作圖示

可選擇：為使舞步更有趣意，向前走步可改為蹦步，頭可左右搖擺。

Options：To make it more fun，skip instead of stepping fwd and tilt your head left and right.

【5×8】TOE HEEL CROSS HOLD，TOE HEEL CROSS HOLD

1-4 Touch R toe next to LF，Dig R heel to R diagonal，Cross RF over LF，hold

5-8 Touch L toe next to RF，Dig L heel to L diagonal，Cross LF over RF，hold

【5×8】腳掌腳跟點地，腳掌腳跟點地

1-4 右腳在左腳旁點地，右腳跟向右前點地，右腳在

左腳前交叉，停住

　　5-8 左腳在右腳旁點地，左腳跟向左前點地，左腳在右腳前交叉，停住

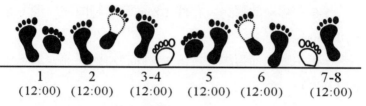

1	2	3-4	5	6	7-8
(12:00)	(12:00)	(12:00)	(12:00)	(12:00)	(12:00)

圖 7-56　《藍色婚禮》曲目第五個 8 拍動作圖示

【6×8】POINT TOUCH，MONTEREY 1/2R TURN，POINT TOUCH STEP TOUCH

　　1-4 Point R toe to R，Touch RF next to LF，Point R toe to R，1/2 turn R close RF next to LF（6:00）

　　5-8 Point L toe to L，Touch LF next to RF，Step LF to L，Touch R toe next to LF

【6×8】側點地，1/2 向右曼特律轉，側點地，併步

　　1-4 右腳向側點地，右腳在左腳旁點地，右腳向側點地，向右 1/2 曼特律轉同時右腳在左腳旁（6:00）

　　5-8 左腳向側點地，左腳在右腳旁點地，左腳向旁一步，右腳併左腳。

1	2	3	4	5	6	7	8
(12:00)	(12:00)	(12:00)	(6:00)	(6:00)	(6:00)	(6:00)	(6:00)

圖 7-57　《藍色婚禮》曲目第六個 8 拍動作圖示

【7×8】RIGHT CHASSE HOLD，1/4L TURN LEFT CHASSE

1-4 Step RF to R，Close LF next to RF，Step RF to R，Hold

5-8 1/4 turn left stepping LF to L，Close RF next to LF，Step LF to L（3:00）

【7×8】右恰恰步，1/4 左轉，左恰恰步

1-4 右腳向右一步，左腳併右腳，右腳向右一步，停住

5-8 左轉 1/4 同時左腳向左一步，右腳併左腳，左腳向左一步（面向 3:00）

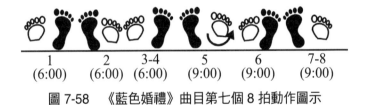

| 1 | 2 | 3-4 | 5 | 6 | 7-8 |
| (6:00) | (6:00) | (6:00) | (9:00) | (9:00) | (9:00) |

圖 7-58　《藍色婚禮》曲目第七個 8 拍動作圖示

【8×8】SLOW 1/2L PIVOT，HIP TWISTS DOWN AND UP，FLICK

1-4 Step RF fwd，hold，Execute 1/2 turn L weight on LF，hold（9:00）

5-6 Close RF to LF and twist hips to L（knees a bit bent），Bend knees more and twist heels to R

7-8 Straighten knees a bit and twist hips to L，Straighten knees twist hips to R and flick RF back

【8×8】1/2 左軸心轉，臀部由下向上扭動，向後屈膝

1-4 右腳向前一步，停住，左轉 1/2 重心在左腳上，停住（9:00）

5-6 右腳併左腳同時向左頂髖（稍屈膝），繼續屈膝同時向右頂髖

7-8 稍直膝同時向左頂髖，直膝向右頂髖同時右腳屈膝後踢

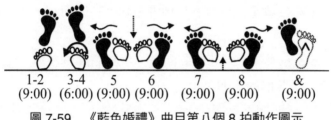

1-2	3-4	5	6	7	8	&
(9:00)	(6:00)	(9:00)	(9:00)	(9:00)	(9:00)	(9:00)

圖 7-59 　《藍色婚禮》曲目第八個 8 拍動作圖示

三、《舞動的小提琴》

DANCING VIOLINS

Count：0

Wall：2

Level：beginner/intermediate

Choreographer：Maggie Gallagher

Music：Duelling Violins by Ronan Hardiman

Sequence：A，A，B，B，A，A，A

組合 A：（Part A）

【1×8】RIGHT SHUFFLE，ROCK，COASTER STEP，PIVOT1/2 LEFT

1&2 Shuffle forward right-left-right

3-4 Rock forward on left，rock back on right

5&6 Step back on left，step back on right，step forward on left

7-8 Step on right，half pivot turn to left

【1×8】右前進恰恰步，搖擺步，海岸步，1/2 左軸轉

1&2 右腳向前一步，左腳併右腳，右腳向前一步

3-4 搖擺步左腳向前一步，右腳向後一步

5&6 左腳向後一步，右腳向後一步，左腳向前一步

7-8 右腳向前一步，向左 1/2 軸心轉

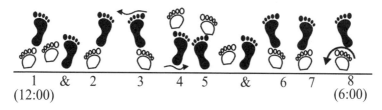

| 1 | & | 2 | 3 | 4 | 5 | & | 6 | 7 | 8 |
(12:00)　　　　　　　　　　　　　　　　　　(6:00)

圖 7-60　　《舞動的小提琴》曲目第一個 8 拍動作圖示

【2×8】RIGHT SHUFFLE，ROCK，COASTER STEP，PIVOT1/2 LEFT

1&2 Shuffle forward right-left-right

3-4 Rock forward on left，rock back on right

5&6 Step back on left，step back on right，step forward on left

7-8 Step on right，half pivot turn to left

【2×8】右前進恰恰步，搖擺步，海岸步，1/2 左軸轉

1&2 右腳向前一步，左腳併右腳，右腳向前一步

3-4 左腳向前一步，重心搖擺到右腳

5&6 左腳向後一步，右腳併左腳，左腳向前一步

7-8 右腳向前一步，向左 1/2 軸心轉

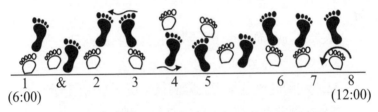

圖 7-61 《舞動的小提琴》曲目第二個 8 拍動作圖示

【3×8】STOMPS，HEELS

1-2 Stomp right forward，stomp left behind

3&4 Heels out，in，out

5-6 Heels in，out

7&8 Heels in，out，in

【3×8】跺腳步

1-2 右腳在左腳前重踏，左腳在右腳後重踏

3&4 雙腳腳跟向外擺動，雙腳腳跟向內擺動，雙腳腳跟向外擺動

5-6 雙腳腳跟向內擺動，雙腳腳跟向外擺動

7&8 雙腳腳跟向內擺動，雙腳腳跟向外擺動，雙腳腳跟向內擺動

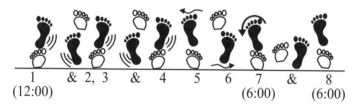

1 2 3 &, 5 4 6 7 & 8
(12:00) (12:00)

圖 7-62　《舞動的小提琴》曲目第三個 8 拍動作圖示

【4×8】RUNNING STEP BALLS，ROCK，1/2 TURN SHUFFLE

1&2 Step forward on right，step ball of left behind right，step forward right

&3& Step on ball of left behind right，step forward right，step on ball of left behind right

4 Step forward right

5-6 Rock forward left，rock back right

7&8 1/2 Turn left and shuffle forward left

1 & 2, 3 & 4 5 6 7 & 8
(12:00) (6:00) (6:00)

圖 7-63　《舞動的小提琴》曲目第四個 8 拍動作圖示

【4×8】連續跺腳，搖擺步，向左轉 1/2 前進左恰恰步

1&2 右腳向前一步，左腳在右腳後點踏，右腳向前一步

&3& 左腳向前一步，重心搖擺到右腳

4 右腳向前

5-6 左腳向前搖擺，右腳向後搖擺

7&8 左轉 1/2 同時左腳向前恰恰步

【5×8】RUNNING STEP BALLS，ROCK，1/2 TURN SHUFFLE

【5×8】Repeat steps【4×8】

【5×8】跺腳步，搖擺步，1/2 轉向左恰恰步

【5×8】重複【4×8】

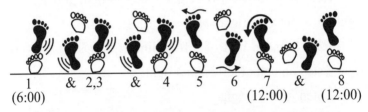

| 1 | & | 2,3 | & | 4 | 5 | 6 | 7 | & | 8 |
| (6:00) | | | | | | | (12:00) | | (12:00) |

圖 7-64 《舞動的小提琴》曲目第五個 8 拍動作圖示

【6×8】ROCK FORWARD BACK 1/2 TURN，REPEAT，ROCKS

1-2 Rock forward right，rock back left

3-4 Rock back on right，rock forward on left

5-6 Rock forward right，rock back left

7-8 1/2 Turn right，walk right，walk left

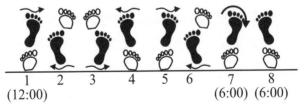

| 1 | 2 | 3 | 4 | 5 | 6 | 7 | 8 |
| (12:00) | | | | | | (6:00) | (6:00) |

圖 7-65 《舞動的小提琴》曲目第六個 8 拍動作圖示

【6×8】向前後搖擺步，1/2 向右轉，重複，搖擺步

1-2 右腳向前搖擺，左腳向後搖擺

3-4 右腳向後搖擺，重心向前搖擺

5-6 右腳向前一步，重心搖擺到左腳

7-8 右轉 1/2 同時右腳向前一步，左腳向前一步

組合 B（Part B）

【1×8】STEP，SCUFFS

1-2 Step forward right，scuff left forward

3-4 Step forward left，scuff right forward

5-6 Step forward right，scuff forward left

7-8 Step forward right，scuff left forward

【1×8】上步，蹉步

1-2 右腳向前一步，左腳向前蹉步

3-4 左腳向前一步，右腳向前蹉步

5-6 右腳向前一步，左腳向前蹉步

7-8 右腳向前一步，左腳向前蹉步

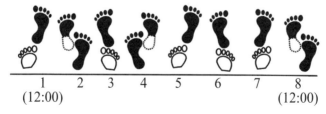

| 1 | 2 | 3 | 4 | 5 | 6 | 7 | 8 |
| (12:00) | | | | | | | (12:00) |

圖 7-66　《舞動的小提琴》曲目第一個 8 拍動作圖示

【2×8】STEP，SCUFFS

1-2 Step forward left，scuff right forward

3-4 Step forward right，scuff left forward

5-6 Step forward left，scuff forward right

7-8 Step forward left，scuff right forward

【2×8】蹉步

1-2 左腳向前一步，右腳向前蹉步

3-4 右腳向前一步，左腳向前蹉步

5-6 左腳向前一步，右腳向前蹉步

7-8 左腳向前一步，右腳向前蹉步

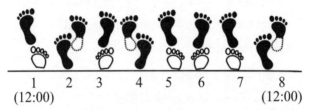

1　2　3　4　5　6　7　8
(12:00)　　　　　　　　　(12:00)

圖 7-67　《舞動的小提琴》曲目第二個 8 拍動作圖示

【3×8】SIDE SHUFFLE RIGHT，CROSS ROCK，
SIDE SHUFFLE LEFT，CROSS ROCK

1&2 Side right shuffle

3-4 Cross rock left over right，rock back onto right

5&6 Side left shuffle

7-8 Cross rock right over left，rock back on left

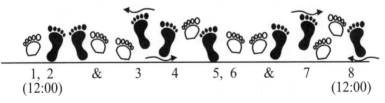

1, 2　　&　　3　4　　5, 6　　&　　7　8
(12:00)　　　　　　　　　　　　　　　(12:00)

圖 7-68　《舞動的小提琴》曲目第三個 8 拍動作圖示

【3×8】右恰恰步，交叉搖擺步，向左恰恰步，交叉搖擺步

1&2 右腳向右一步，左腳併右腳，右腳向右一步

3-4 左腳在右腳前交叉，重心搖擺到右腳

5&6 左腳向左一步，右腳併左腳，左腳向左一步

7-8 右腳在左腳前交叉，重心搖擺到左腳

【4×8】SIDE TOGETHER SIDE RIGHT，STOMP，SIDE TOGETHER SIDE LEFT，STOMP

1-2 Step side right，bring left in place

3-4 Step side right and stomp left

5-6 Step side left，bring right in place

7-8 Step side left and stomp right

【4×8】踩腳步

1-2 右腳向右一步，左腳併右腳

3-4 右腳向右一步，左腳在右腳旁重踏

5-6 左腳向左一步，右腳併左腳

7-8 左腳向左一步，右腳在左腳旁重踏

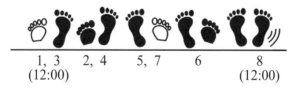

1, 3　　2, 4　　5, 7　　6　　　8
(12:00)　　　　　　　　　　(12:00)

圖 7-69　《舞動的小提琴》曲目第四個 8 拍動作圖示

【5×8】BIG STEP RIGHT，STOMP，BIG STEP LEFT STOMP

Note about arms：As you step to right bring both arms up to shoulder level，left arm extended，right arm bent，then swing down and up the other side when stepping to left

1 Big step side right

2-3 Slide left to right

4 Stomp left beside right

5 Big step side left

6-7 Slide right to left

8 Stomp right beside left

【5×8】拖步，跺腳步

1 右腳向右一大步

2-3 左腳向右腳拖步

4 左腳在右腳旁重踏

5 左腳向左一大步

6-7 右腳向左腳拖步

8 右腳在左腳旁重踏

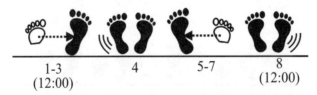

1-3　　　　4　　　5-7　　　8
(12:00)　　　　　　　　　(12:00)

圖 7-70　《舞動的小提琴》曲目第五個 8 拍動作圖示

關於手臂動作：向右移動時雙臂側舉，左臂伸直，右臂彎曲，向左移動時另一側上下襬動。

注意雙臂的配合：當你右腳向右走步時，雙臂舉至與

肩同高，左臂伸展，右臂彎曲；然後當你向左走步時再由下而上揮動雙臂至另一側。

【6×8】HEELS，PAUSE

1-2 Right heel forward，pause

&3 Step on right and left heel forward

4 Pause

&5 Replace weight on left and heel right

&6 Replace weight on right and heel left

&7 Replace weight on left and heel right

8 Pause

【6×8】腳跟點地，停住

1-2 右腳跟向前點地，停住

&3 右腳向前一步，左腳跟向前點地

4 停住

&5 重心轉移到左腳，右腳跟向前點地

&6 重心轉移到右腳，左腳跟向前點地

&7 重心轉移到左腳，右腳跟向前點地

8 停住

1-2　　&　　3-4　　&　　5, 7　　&　　6, 8　　&
(12:00)　　　　　　　　　　　　　　　　　　　(12:00)

圖 7-71　《舞動的小提琴》曲目第六個 8 拍動作圖示

【7×8】HEELS，PAUSE

1-2 Left heel forward，pause

&3 Step on left and right heel forward

4 Pause

&5 Replace weight on right and heel left

&6 Replace weight on left and heel right

&7 Replace weight on right and heel left

8 Pause

【7×8】腳跟點地，停住

1-2 左腳跟向前點地，停住

&3 左腳向前一步，右腳跟向前點地

4 停住

&5 重心轉移到右腳，左腳跟向前點地

&6 重心轉移到左腳，右腳跟向前點地

&7 重心轉移到右腳，左腳跟向前點地

8 停住

圖 7-72　《舞動的小提琴》曲目第七個 8 拍動作圖示

【8×8】WALKS，1/2 TURN，SCUFF

Arms：Cross arms and raise to shoulder level for this

57-64

1-7 Seven walks turning 1/2 turn left（left leads on

walks）

8 Scuff right forward

【8×8】走步，1/2 左軸轉，蹉步

1-7 左轉 1/2 同時左腳引導走步

8 右腳向前蹉步

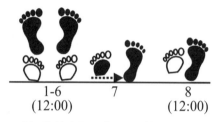

<div align="center">
1-6　　　　7　　　8

(12:00)　　　　　(12:00)
</div>

圖 7-73　《舞動的小提琴》曲目第八個 8 拍動作圖示

四、《一起來跳舞》

Everybody Come & Dance

Count：32

Wall：4

Level：Beginner

Choreographer：Irene Tang（Hong Kong） Jan 2012

Music：Everybody Dance by Lemon Ice feat Dave

【1×8】FWD，SWEEP，CROSS SHUFFLE，1/2 CROSS SHUFFLE，1/2 CROSS SHUFFLE

1-2 Step RF fwd，sweep LF from back to front

3&4 Cross LF over RF，lock RF behind LF，cross LF over RF

5&6 1/2 R & cross RF over LF，lock LF behind RF，cross RF over LF（6:00）

7&8 1/2 L & cross LF over RF，lock RF behind LF，cross LF over RF（12:00）

【1×8】掃蕩步，交叉恰恰步，1/2 交叉恰恰步

1-2 右腳向前，左腳由後向前掃蕩步

3&4 左腳交叉與右腳前，右腳在左腳後交叉，左腳在右腳後交叉

5&6 右轉 1/2 同時右腳在左腳前交叉，左腳在右腳後交叉，右腳在左腳前交叉

7&8 左轉 1/2 同時左腳交叉於右腳前，右腳在左腳後交叉，左腳在右腳前交叉

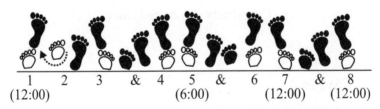

圖 7-74 《一起來跳舞》曲目第一個 8 拍動作圖示

【2×8】SIDE ROCK，RECOVER，BEHIND SIDE CROSS，SIDE ROCK，RECOVER，BEHIND SIDE CROSS

1-2 Rock RF to R，recover to LF

3&4 Cross RF behind LF，step LF to L，cross RF over

LF

5-6 Rock LF to L，recover to RF

7&8 Cross LF behind RF，step RF to R，cross LF over RF

【2×8】向旁搖擺，還原重心，向後交叉，向旁搖擺，還原重心，向後交叉

1-2 右腳向右搖擺，重心還原到左腳

3&4 右腳在左腳後交叉 ，左腳向左一步，右腳在左腳前交叉

5-6 向左搖擺，重心還原到右腳

7&8 左腳在右腳後交叉，右腳向右一步，左腳在右腳前交叉

Restart here on Wall 3（6:00）& Wall 6（12:00）

第三個方向（6:00）和第六個方向（12:00）重新開始

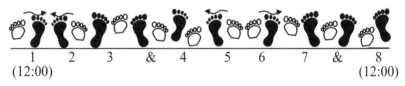

圖 7-75　《一起來跳舞》曲目第二個 8 拍動作圖示

【3×8】ROCKING CHAIR，PADDLE TURN，FWD SHUFFLE

1-4 Rock RF fwd，recover to LF，rock RF back，recover to LF

5-6 Step RF fwd，pivot 1/4 L and transfer weight to LF

7&8 Step RF fwd，lock LF behind RF，step RF fwd

【3×8】搖椅步，軸心轉，前進恰恰步

1-4 右腳向前搖擺，重心還原到左腳，右腳向後搖擺，重心還原到左腳

5-6 右腳向前一步，向左 1/4 軸心轉同時重心移到左腳

7&8 右腳向前一步，左腳在右腳後鎖步，右腳向前一步

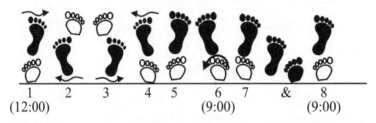

1 2 3 4 5 6 7 & 8
(12:00) (9:00) (9:00)

圖 7-76 《一起來跳舞》曲目第三個 8 拍動作圖示

【4×8】JAZZ BOX CROSS，TOE SWITCHES，POINT，CLOSE

·1-4 Cross LF over RF，step RF back，step LF to L，cross RF over LF（shimmy your shoulders）

5&6& Point LF to L，close LF next to RF，point RF to R，close RF next to LF

7-8 Point LF to L，close LF next to RF

【4×8】交叉爵士盒步，交換腳，點地，併步

1-4 左腳在右腳前交叉，右腳向後一步，左腳向左一步，右腳在左腳前交叉（肩部抖動）

5&6& 左腳向左點地，左腳併右腳，右腳向右點地，右腳併左腳

7-8 左腳向左點地，左腳併右腳

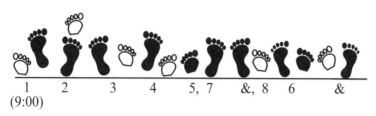

圖 7-77　《一起來跳舞》曲目第四個 8 拍動作圖示

◯ 第五節　職工曲目

一、《愛爾蘭之魂》

Irish Spirit（aka Baileys）

Count：32

Wall：4

Level：Intermediate

Choreographer：Maggie Gallagher（March 08）

Music：「Celtic Rock」by David King from the「Spirit of the Dance」album

Intro：16 counts

【1×8】STEP，SCUFF-HITCH-CROSS，RIGHT COASTER-CROSS，HITCH，RIGHT CROSS STOMP，RECOVER，TOGETHER，LEFT CROSS STOMP，RECOVER，TOGETHER，RIGHT CROSS STOMP

1& Step forward on right，Scuff forward on left（12:00）

2& Hitch left knee forward，Cross left over right

3&4 Step back on right，Step left next to right，Cross right over left

&5 Low hitch right，Stomp cross right over left

&6 Recover onto left，Step right next to left

&7 Cross stomp left over right，Recover onto right

&8 Step left next to right，Cross stomp right over left

【1×8】蹉步，屈膝，跺腳步

1& 右腳向前一步，左腳向前蹉步（面向 12:00）

2& 左腳屈膝，左腳在右腳前交叉

3&4 右腳向後一步，左腳併右腳，右腳在左腳前交叉

&5 右腳低屈膝，右腳重踏並在左腳前交叉

&6 重心移到左腳，右腳併左腳

&7 左腳重踏並在右腳前交叉，重心移到右腳

&8 左腳併右腳，右腳重踏並在左腳前交叉

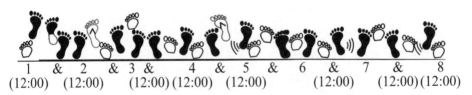

1	&	2	&	3	&	4	&	5	&	6	&	7	&	8
(12:00)		(12:00)		(12:00)		(12:00)		(12:00)				(12:00)		(12:00) (12:00)

圖 7-78　《愛爾蘭之魂》曲目第一個 8 拍動作圖示

【2×8】LEFT SIDE ROCK，RECOVER，VINE RIGHT，RIGHT SIDE ROCK，RECOVER，VINE LEFT

1-2 Rock out to left side，Recover onto right

3&4 Cross left behind right，Step right to right side，Cross left over right

5-6 Rock out to right side，Recover onto left

7&8 Cross right behind left，Step left to left side，Cross right over left

【2×8】向左搖擺步，右後紡織步，向右搖擺步，左後紡織步

1-2 左腳向左一步，重心搖擺到右腳

3&4 左腳在右腳後交叉，右腳向右一步，左腳在右腳前交叉

5-6 右腳向右一步，重心搖擺到左腳

7&8 右腳在左腳後交叉，左腳向左一步，右腳在左腳前交叉

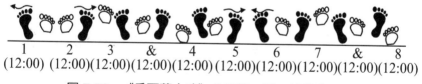

1　　　2　　　3　　　&　　　4　　　5　　　6　　　7　　　&　　　8
(12:00) (12:00)(12:00)(12:00)(12:00) (12:00)(12:00)(12:00)(12:00)(12:00)

圖 7-79　《愛爾蘭之魂》曲目第二個 8 拍動作圖示

【3×8】SIDE LEFT，BACK RIGHT，RECOVER，STEP，1/2 PIVOT LEFT，FULL TURN RIGHT，POINT RIGHT FORWARD

&1-2 Step left to left side，Rock back on right，Recover onto left

3-4-5 Step forward on right，Make 1/2 pivot turn left，

Walk forward on right（6:00）

6& Make 1/2 turn right stepping back on left，Make 1/2 turn right stepping forward on right

7-8 Step forward on left，Point right toe forward（6:00）

【3×8】向左，右腳向後，還原，上步，搖擺步，1/2 向左軸心轉，向右轉 360°，右腳前點

&1-2 左腳向旁一步，右腳向後搖擺，重心還原到左腳

3-4-5 右腳 1/2 同時左腳向後，向左 1/2 軸心轉，右腳向前一步（6:00）

6&7 右轉 1/2 同時左腳向後，右轉 1/2 同時右腳向前，左腳向前

7-8 右腳前點地（面向 6:00）

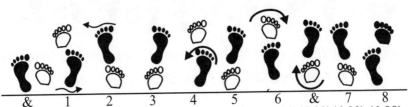

圖 7-80　《愛爾蘭之魂》曲目第三個 8 拍動作圖示

【4×8】HOLD，TOGETHER，POINT LEFT FORWARD，TOGETHER，CROSS BEHIND，UNWIND 3/4 RIGHT，SIDE ROCK，VINE RIGHT

1 hold

&2 Step right next to left，Point left toe forward

&3 Step left next to right，Touch right toe behind left

4 Unwind 3/4 turn right（3:00）

5-6 Rock out to left side，Recover onto right side

7&8 Cross left behind right，Step right to right side，
Cross left over right

【4×8】停住，同時左腳前點，後交叉，向左 3/4
轉，向左搖擺步、右紡織步

1 停住

&2 右腳併左腳，左腳前點地

&3 左腳併右腳，右腳在左腳後點地

4 右轉 3/4

5-6 向左搖擺步，重心搖擺到右腳

7&8 左腳在右腳後交叉，右腳向右一步，左腳在右腳
前交叉

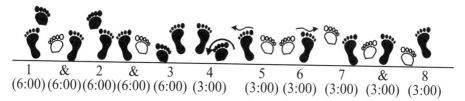

1	&	2	&	3	4	5	6	7	&	8
(6:00)	(6:00)	(6:00)	(6:00)	(6:00)	(3:00)	(3:00)	(3:00)	(3:00)	(3:00)	(3:00)

圖 7-81　《愛爾蘭之魂》曲目第四個 8 拍動作圖示

間奏：（Tag：）

【1×8】

1&2 Cross stomp right over left，recover onto left，

Step right next to left

　　&3&4 Cross stomp left over right，Recover onto right，
Step left next to right，Cross stomp right over left

　　&5&6 Low hitch right，Stomp cross right over left，
Recover onto left，Step right next to left

　　&7&8 Cross stomp left over right，Recover onto right，
Step left next to right，Cross stomp right over left

　　1&2 右腳重踏並在左腳前交叉，重心移到左腳，右腳
併左腳

　　&3&4 左腳重踏並在右腳前交叉，重心移到右腳，左
腳併右腳，右腳重踏並在左腳前交叉

　　&5&6 右腳低屈膝，右腳重踏並在左腳前交叉，重心
移到左腳，右腳併左腳

　　&7&8 左腳重踏並在右腳前交叉，重心移到右腳，左
腳併右腳，右腳重踏並在左腳前交叉

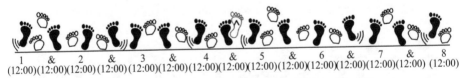

1	&	2	&	3	&	4	&	5	&	6	&	7	&	8
(12:00)	(12:00)	(12:00)	(12:00)	(12:00)	(12:00)	(12:00)	(12:00)	(12:00)	(12:00)	(12:00)	(12:00)	(12:00)	(12:00)	(12:00)

圖 7-82　　《愛爾蘭之魂》曲目第一個 8 拍間奏動作圖示

【2×8】

　　1-2-3-4 Replace weight onto left and start walking round
clockwise in a circle to start a full turn - R，L，R，L

　　5-6-7-8 Continue walking round to complete the circle to
end up facing the front wall again - R，L，R，L

Restart the dance from the beginning.

1-8 重心移到左腳，右腳開始順時針走一個圓，面向12 點，又從頭開始。

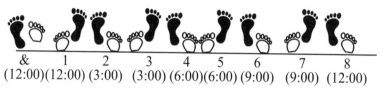

| & | 1 | 2 | 3 | 4 | 5 | 6 | 7 | 8 |
| (12:00) | (12:00) | (3:00) | (3:00) | (6:00) | (6:00) | (9:00) | (9:00) | (12:00) |

圖 7-83　《愛爾蘭之魂》曲目第二個 8 拍間奏動作圖示

二、《一起快樂》

Welcome to Burlesque

Count：64

Wall：4

Level：Easy Intermediate

Choreographer：Jo Myers（Krazy Feet） Jan 2011

Music：'Welcome To Burlesque' by Cher from CD Burlesque

【1×8】Cross，Side，Cross，Sweep，Cross，Side，Cross，Side，Cross，Sweep

1-2（Weight on left）Cross right over left. Step left to left side.

3-4 Cross right over left. Sweep left around from back to front.

5-6 Cross left over right. Step right to right side.

7-8 Cross left over right. Sweep right from behind（ready to start weave）

【1×8】交叉，向旁，交叉，掃蕩步，交叉，向旁，交叉，向旁，交叉，掃蕩步

1-2（重心在左腳）右腳在左腳前交叉，左腳向左一步

3-4 右腳在左腳前交叉，左腳由後向前掃蕩步

5-6 左腳在右腳前交叉，右腳向右一步

7-8 左腳在右腳前交叉，右腳由後向前掃蕩步（準備開始做紡織步）

1	2	3	4	5	6	7	8
(12:00)	(12:00)	(12:00)	(12:00)	(12:00)	(12:00)	(12:00)	(12:00)

圖 7-84 《一起快樂》曲目第一個 8 拍動作圖示

【2×8】Extended Weave，Swivel

1-3 Cross right over left. Step left to left side. Cross right behind left.

4-6 Step left to left side. Cross right over left. Step left to left side.

7-8 On balls of both feet，swivel to right. Swivel back to centre（weight onto right）.

【2×8】連續紡織步，搖擺

1-3 右腳在左腳前交叉，左腳向左一步，右腳在左腳

後交叉

　　4-6 左腳向左一步，右腳在左腳前交叉，左腳向左一步

7-8 向右搖擺臀部後回到中間（重心在右腳）

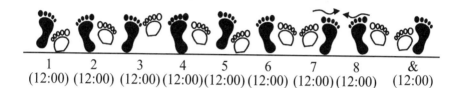

<div style="text-align:center">

1	2	3	4	5	6	7	8	&
(12:00)	(12:00)	(12:00)	(12:00)	(12:00)	(12:00)	(12:00)	(12:00)	(12:00)

圖 7-85　《一起快樂》曲目第二個 8 拍動作圖示

</div>

【3×8】Rumba Box With Holds

1-2 Step left to left side. Step right beside left.

3-4 Step left forward. Hold.

5-6 Step right to right side. Step left beside right.

7-8 Step right back. Hold.

【3×8】倫巴盒步並停住

1-2 左腳向左一步，右腳併左腳

3-4 左腳向前一步，停住

5-6 右腳向右一步，左腳併右腳

7-8 右腳向後一步，停住

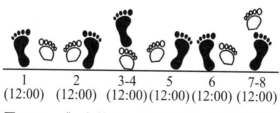

<div style="text-align:center">

1	2	3-4	5	6	7-8
(12:00)	(12:00)	(12:00)	(12:00)	(12:00)	(12:00)

圖 7-86　《一起快樂》曲目第三個 8 拍動作圖示

</div>

【4×8】Ball Step Point，Sweep Cross，Side，Behind，Side，Drag，Touch

& 1-2 Step ball of left behind right. Step right to right side. Point left to left side.

3-4 Sweep left around and cross over right. Step right to right side.

5-6 Cross left behind right. Step right big step to right side.

7-8 Drag left up to right. Touch left beside right.

【4×8】前掃至交叉，向旁，向後，向旁，拖步，點地

& 1-2 左腳向後一步，右腳向右一步，左腳向左點地

3-4 左腳向前掃步至右腳前交叉，右腳向右一步

5-6 左腳在右腳後交叉，右腳向右一大步

7-8 向右拖左腳，左腳在右腳旁點地

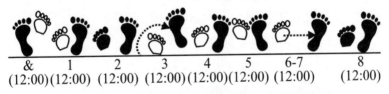

&	1	2	3	4	5	6-7	8
(12:00)	(12:00)	(12:00)	(12:00)	(12:00)	(12:00)	(12:00)	(12:00)

圖 7-87 《一起快樂》曲目第四個 8 拍動作圖示

【5×8】Rumba Box With Holds

1-2 Step left to left side. Step right beside left.

3-4 Step left forward. Hold.

5-6 Step right to right side. Step left beside right.

7-8 Step right back. Hold.

【5×8】倫巴盒步並停住

1-2 左腳向左一步，右腳併左腳

3-4 左腳向前一步，停住

5-6 右腳向右一步，左腳併右腳

7-8 右腳向後一步，停住

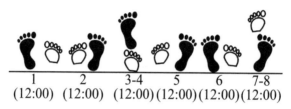

1　　2　　3-4　5　　6　　7-8

(12:00)　(12:00)　(12:00)　(12:00)　(12:00)　(12:00)

圖 7-88　　《一起快樂》曲目第五個 8 拍動作圖示

【6×8】Ball Cross，Unwind Full Turn，Side，Close，Side，Hold

& 1 Step ball of left behind right. Cross right over left.

2-4（Weight on right）Unwind full turn left over 3 counts.

5-8 Step left to left side. Close right beside left. Step left to left side. Hold.

RESTART：Wall 2（facing 3:00）Restart dance from beginning ******

【6×8】轉體，向旁，緊靠，向旁，停住

& 1 左腳向後一步，右腳在左腳前交叉

2-4（重心在右腳）向左轉

5-8 左腳向左一步，右腳在左腳旁，左腳向左一步，停住

又開始：第二個方向（面向 3 點）又從頭開始

| & | 1 | 2-4 | 5 | 6 | 7-8 |
| (12:00) | (12:00) | (12:00) | (12:00) | (12:00) | (12:00) |

圖 7-89　《一起快樂》曲目第六個 8 拍動作圖示

【7×8】Prissy Walk 1/4 Turn，Pivot 1/2 Turn，Forward Lock Step

1-2 Hook right in front of left shin and make 1/4 turn right stepping right forward. Hold.

3-4 Cross left slightly over right（prissy walks）. Pivot 1/2 turn right hooking right foot in front of left shin.（9:00）

5-6 Step right forward. Lock left behind right.

7-8 Step right forward. Hold.

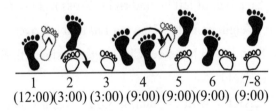

| 1 | 2 | 3 | 4 | 5 | 6 | 7-8 |
| (12:00) | (3:00) | (3:00) | (9:00) | (9:00) | (9:00) | (9:00) |

圖 7-90　《一起快樂》曲目第七個 8 拍動作圖示

【7×8】轉體 1/4 爵士走步，軸心轉 1/2，前鎖步

1-2 右腳在左腳前屈膝，右轉 1/4 同時右腳向前一步，停住

3-4 左腳在右腳前交叉（爵士走步），軸心右轉 1/2 同時右腳在左腳前屈膝。

5-6 右腳向前一步，左腳在右腳後鎖步

7-8 右腳向前一步，停住

【8×8】Slow Rock Steps，1&1/2 Turn，Hold

1-4 Rock forward on left. Hold. Recover onto right. Hold.

5-6 Making 1/2 turn left step left forward.，Making 1/2 turn left step right back.

7-8 Making 1/2 turn left step left forward. Hold.（3:00）

Option：Counts 5 - 8：shuffle 1/2 turn left and hold.

【8×8】慢搖擺步，轉體 1&1/2，停住

1-4 左腳向前搖擺，停住，重心搖擺到右腳，停住

5-6 左轉 1/2 同時左腳向前一步，左轉 1/2 同時右腳向後一步

7-8 左轉 1/2 同時左腳向前一步，停住

可選擇：5-8 左轉 1/2 同時左前進恰恰步

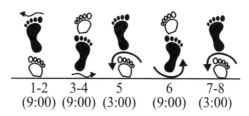

| 1-2 | 3-4 | 5 | 6 | 7-8 |
| (9:00) | (9:00) | (3:00) | (9:00) | (3:00) |

圖 7-91　《一起快樂》曲目第八個 8 拍動作圖示

三、《春天華爾茲》

Spring Waltz

Count：48

Wall：4 Level：Beginner / Intermediate

Choreographer：Janet（Zhen Zhen）Ge

Music：My Lover's Prayer by Alister Griffin & Robin Gibb

Intro：dance after 4 seconds.

【1×8】TWINKLE，SWEEP LEFT& RIGHT

1-3 Cross right over left，point left out to left side，hold.

4-6 Cross left over right，point right out to right side，hold.

7-9 Step back on right，sweep left front to back.

10-12 Step back on left，sweep right front to back.

【1×8】閃爍步，左（右）腳掃蕩步

1-3 右腳在左腳前交叉，左腳向左點地，停住

4-6 左腳在右腳前交叉，右腳向右點地，停住

7-9 右腳向後一步，左腳由前向後掃蕩步

10-12 左腳向後一步，右腳由前向後掃蕩步

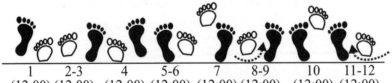

1	2-3	4	5-6	7	8-9	10	11-12
(12:00)	(12:00)	(12:00)	(12:00)	(12:00)	(12:00)	(12:00)	(12:00)

圖 7-92 《春天華爾茲》曲目第一個 8 拍動作圖示

【2×8】DRAG，1/4 BALANCE STEP

1-3 Step back on right，drag on left toward right，hold

4-6 Step forward on left，drag on right toward left，hold

7-9 1/4 Turn right step forward on right，1/4 turn right step left to left，step right next to left.

10-12 1/4 Turn right step back on left，1/4 turn right step right to right，drag on left toward right.

【2×8】拖步，1/4 平衡步

1-3 右腳向後一步，左腳向右腳拖步，停住

4-6 左腳向前一步，右腳向左腳拖步，停住

7-9 右轉 1/4 同時右腳向前一步，右轉 1/4 同時左腳向左一步，右腳併左腳

10-12 右轉 1/4 同時左腳向後一步，右轉 1/4 同時右腳向右一步，左腳向右腳拖步

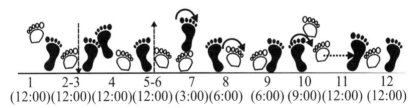

1	2-3	4	5-6	7	8	9	10	11	12
(12:00)	(12:00)	(12:00)	(12:00)	(3:00)	(6:00)	(6:00)	(9:00)	(12:00)	(12:00)

圖 7-93　《春天華爾茲》曲目第二個 8 拍動作圖示

【3×8】SWING，1/4 BALANCE STEP

1-3 Swing left，hold for 2

4-6 Swing right，hold for 2（When the restart：hold，replace weight to left）

7-9 1/4 Turn left step forward on left，1/4 turn left step right to right，step left next to right

10-12 1/4 Turn left step back on right，1/4 turn left step left to left，drag on right toward left.

【3×8】擺盪步，1/4 平衡步

1-3 向左擺盪，停 2 拍

4-6 向右擺盪，停 2 拍

7-9 左轉 1/4 同時左腳向前一步，左轉 1/4 同時右腳向右一步，左腳在右腳旁

10-12 左轉 1/4 同時右腳向後一步，左轉 1/4 同時左腳向左一步，向左拖右腳

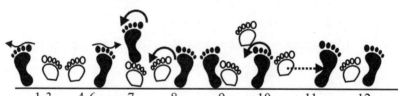

| 1-3 | 4-6 | 7 | 8 | 9 | 10 | 11 | 12 |
| (12:00) | (6:00) | (3:00) | (6:00) | (6:00) | (9:00) | (12:00) | (12:00) |

圖 7-94 《春天華爾茲》曲目第三個 8 拍動作圖示

【4×8】FORWARD STEP

1-3 Step forward on right，hold for 2

4-6 1/2 Turn left step forward on left，hold for 2

7-9 1/4 Turn right step forward on right，hold for 2

10-12 1/2 Turn left step forward on left，hold for 2

【4×8】向前一步

1-3 右腳向前一步，停 2 拍

4-6 左轉 1/2 同時左腳向前一步，停 2 拍

7-9 右轉 1/4 同時右腳向前，停 2 拍

10-12 左轉 1/2 同時左腳向前，停 2 拍

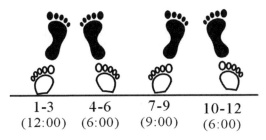

1-3　　　4-6　　　7-9　　　10-12
(12:00)　(6:00)　(9:00)　(6:00)

圖 7-95　《春天華爾茲》曲目第四個 8 拍動作圖示

間奏：

SWING：

1-3 Swing right，hold for 2

4-6 Swing left，hold for 2

7-9 Swing right，hold for 2

10-12 Swing left，hold for 2

擺動步

1-3 向右擺動，停 2 拍

4-6 向左擺動，停 2 拍

7-9 向右擺動，停 2 拍

10-12 向左擺動，停 2 拍

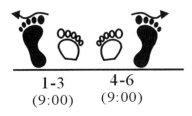

1-3　　　4-6
(9:00)　(9:00)

圖 7-96　《春天華爾茲》曲目間奏動作圖示

◯ 第六節　社區曲目

一、《我的姑娘蒂萊拉》

DELILAH

Count：48

Wall：4

Level：Beginner / Improver

Choreographer：Alison Johnstone

Music：「Delilah」Tom Jones（Greatest Hits CD）

【1×8】SWAY，SWAY，FWD BASIC，BACK BASIC（12.00）

1-2-3 Step Left to side sway hips Left（weight Left）

4-5-6 Step Right to side sway hips Right（weight Right）

7-8-9 Step fwd onto Left，Step Right into Left，Step Left in place

10-11-12　Step back onto Right，Step Left into Right，Step Right in place

【1×8】擺盪步，擺盪步，向前基本步，向後基本步（12:00）

1-2-3 左腳向左一步，臀部向左搖動（重心在左腳上）

4-5-6 右腳向右一步，臀部向右搖動（重心在右腳上）

7-8-9 左腳向前一步，右腳向前一步，左腳原地一步

10-11-12　右腳向前一步，左腳向前一步，右腳原地一步

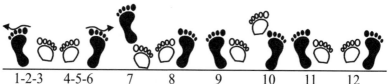

1-2-3　4-5-6　　7　　8　　9　　10　11　12
(12:00)　(12:00)　(12:00)(12:00)　(12:00)　(12:00)(12:00)(12:00)

圖 7-97　《我的姑娘蒂萊拉》曲目第一個 8 拍動作圖示

【2×8】1/4 TURN RIGHT SWAY，SWAY，STEP HITCH HOLD，BACK DRAG（3.00）

1-2-3 1/4 turn Right Stepping Left to side sway hips Left（weight Left）

4-5-6 Step Right to side sway hips Right（weight Right）

7-8-9 Step fwd onto Left，Hitch Right，Hold

10-11-12 Step back onto Right，Drag left towards Right over 2 counts

【2×8】向右轉 1/4 擺盪步，擺盪步，吸腿停住，向後拖步（3:00）

1-2-3 右轉 1/4 同時左腳向左一步，臀部向左搖動（重心在左腳上）

4-5-6 右腳向右一步，臀部向右搖動（重心在右腳上）

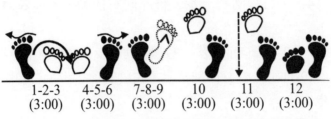

1-2-3	4-5-6	7-8-9	10	11	12
(3:00)	(3:00)	(3:00)	(3:00)	(3:00)	(3:00)

圖 7-98　《我的姑娘蒂萊拉》曲目第二個 8 拍動作圖示

7-8-9 左腳向前一步同時屈右膝，停住

10-11-12　右腳向後一步，左腳向右腳拖兩拍

【3×8】STEP RONDE，LUNGE，RECOVER，1/2 TURN OVER LEFT BASIC（9.00）

1-2-3 Step fwd Left and sweep Right from Back to Front over 2 counts（do not step on Right）

4-5-6 Step fwd Right lunging fwd over 3 counts

Finish：Dance finishes after lunge so simply recover on Left to front and stomp Right into Left

7-8-9 Recover back on Left for 3 counts（nice smooth movement back from lunge）

10-11-12 Step back onto Right，1/2 turn over Left stepping fwd Left，Step fwd Right

【3×8】掃蕩步，1/2 左轉平衡步

1-2-3 左腳向前一步同時右腳由後向前掃蕩 2 拍

4-5-6 右腳向前一大步

7-8-9 重心還原到左腳（由弓步平滑地向後移動）

10-11-12 右腳向後一步，左轉 1/2 同時左腳向前一步，右腳向前一步

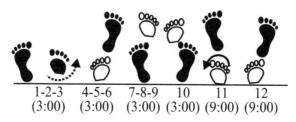

1-2-3　4-5-6　7-8-9　10　11　12
(3:00)　(3:00)　(3:00)　(3:00) (9:00) (9:00)

圖 7-99　《我的姑娘蒂萊拉》曲目第三個 8 拍動作圖示

【4×8】STEP RONDE，LUNGE，RECOVER，STOMP CLAP CLAP（9.00）

1-2-3 Step fwd Left and sweep Right from Back to Front over 2 counts（do not step on Right）

4-5-6 Step fwd Right lunging fwd over 3 counts

7-8-9 Recover back on Left for 3 counts（nice smooth movement back from lunge）

10-11-12 Stomp Right slightly to side，Clap，Clap（weight Right）

【4×8】掃蕩步

1-2-3 左腳向前一步同時右腳由後向前掃蕩步

4-5-6 右腳向前一大步

7-8-9 重心還原到左腳（由弓步平滑地向後移動）

10-11-12 右腳向右重踏，擊掌，擊掌（重心在右腳上）

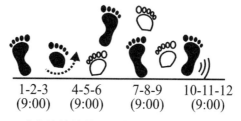

1-2-3　　4-5-6　　7-8-9　　10-11-12
(9:00)　(9:00)　(9:00)　　(9:00)

圖 7-100　《我的姑娘蒂萊拉》曲目第四個 8 拍動作圖示

二、《凱爾特貓咪》

CELTIC KITTENS

Count：32

Wall：4

Level：Intermediate

Choreographer：Maggie Gallagher

Music：Celtic Kittens by Ronan Hardiman

Intro：This is a long intro，totaling 1 minute 10 seconds.

【1×8】（MOVING TO THE RIGHT）TOE TAP HEEL CROSSES，SIDE SWITCHES，SCUFF，HITCH CROSS

1&2& Touch right toe behind left，step right to side，cross/touch left heel over right，step left together

3&4& Touch right toe behind left，step right to side，cross/touch left heel over right，step left together

5&6& Touch right to side，step right together，touch left to side，step left together

7&8 Scuff right forward，hitch right knee，cross right over left

【1×8】（向右移動）腳掌點地，腳跟交叉，依次向旁，掃步，提膝交叉

1&2&右腳在左腳後點地，右腳向右一步，左腳跟在右腳前交叉／點地，左腳併右腳

3&4& 右腳在左腳後點地，右腳向右一步，左腳跟在右腳前交叉／點地，左腳併右腳

5&6& 右腳向右點地，右腳併左腳，左腳向左點地，左腳併右腳

7&8 右腳向前掃步，屈右膝，右腳在左腳前交叉

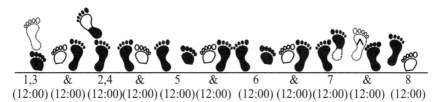

1,3	&	2,4	&	5	&	6	&	7	&	8
(12:00)	(12:00)	(12:00)	(12:00)	(12:00)	(12:00)	(12:00)	(12:00)	(12:00)	(12:00)	(12:00)

圖 7-101　《凱爾特貓咪》曲目第一個 8 拍動作圖示

【2×8】（MOVING TO THE LEFT）TOE TAP HEEL CROSSES，SIDE SWITCHES，SCUFF，HITCH CROSS

1&2& Touch left toe behind right，step left to side，cross/touch right heel over left，step right together

3&4& Touch left toe behind right，step left to side，cross/touch right heel over left，step right together

5&6& Touch left to side，step left together，touch right to side，step right together

7&8 Scuff left forward，hitch left knee，cross left over right

【2×8】（向左移動）腳掌點地，腳跟交叉，依次向

旁，掃步，提膝交叉

1&2& 左腳在右腳後點地，左腳向左一步，右腳跟在左腳前交叉／點地，右腳併左腳

3&4& 左腳在右腳後點地，左腳向左一步，右腳跟在左腳前交叉／點地，右腳併左腳

5&6& 左腳向左點地，左腳併右腳，右腳向左點地，右腳併左腳

7&8 左腳向前掃步，屈左膝，左腳在左腳前交叉

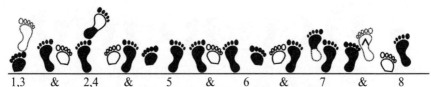

1,3	&	2,4	&	5	&	6	&	7	&	8
(12:00)	(12:00)	(12:00)	(12:00)	(12:00)	(12:00)	(12:00)	(12:00)	(12:00)	(12:00)	(12:00)

圖 7-102　《凱爾特貓咪》曲目第二個 8 拍動作圖示

【3×8】STEP BACK，SIDE，RIGHT CROSS SHUFFLE，SIDE，1/2 TURN RIGHT，LEFT SHUFFLE

1-2 Step right back，step left to side

3&4 Cross right over left，step left to side，cross right over left

5-6 Step left to side，turn 1/2 right and step right forward

7&8 Step left forward，step right together，step left forward

【3×8】向後，向旁，向右交叉恰恰步，向旁，右轉1/2，左恰恰步

1-2 右腳向後一步，左腳向左一步

3&4 右腳在左腳前交叉，左腳向左一步，右腳在左腳前交叉

5-6 左腳向左一步，右轉 1/2 右腳向前一步

7&8 左腳向前一步，右腳併左腳，左腳向前一步

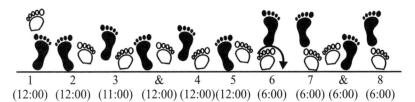

圖 7-103 《凱爾特貓咪》曲目第三個 8 拍動作圖示

【4×8】FULL TURN LEFT，RIGHT MAMBO. ROCK，RECOVER，STEP，1/4 RIGHT，CROSS LEFT OVER RIGHT

1-2 Turn 1/4 left and step right back，turn 1/2 left and step left forward

3&4 Rock right forward，recover onto left，step right together

5-6 Rock left back，recover onto right

7&8 Step left forward，turn 1/4 right（weight on right），cross left over right

【4×8】左轉 360°，右曼波步、搖擺步，還原，上步，右轉 90°，左交叉

1-2 左轉 1/2 同時右腳向後一步，左轉 1/2 同時左腳向前一步

3&4 右腳向前一步，重心搖擺到左腳，右腳併左腳

5-6 左腳向後一步，重心搖擺到右腳

7&8 左腳向前一步，右轉 1/4（重心在右腳上），左腳在右腳前交叉

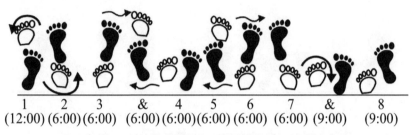

1	2	3	&	4	5	6	7	&	8
(12:00)	(6:00)	(6:00)	(6:00)	(6:00)	(6:00)	(6:00)	(6:00)	(9:00)	(9:00)

圖 7-104　《凱爾特貓咪》曲目第四個 8 拍動作圖示

間奏：

【1×8】1/4 LEFT STEPPING BACK ON RIGHT，SIDE LEFT，RIGHT CROSS，LEFT ROCK & CROSS

1&2 Turn 1/2 left and step right back，step left to side，cross right over left

3&4 Rock left to side，recover onto right，cross left over right

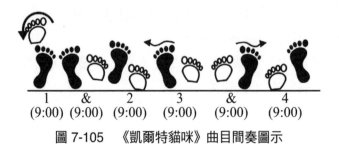

1	&	2	3	&	4
(9:00)	(9:00)	(9:00)	(9:00)	(9:00)	(9:00)

圖 7-105　《凱爾特貓咪》曲目間奏圖示

【1×8】交叉步，搖擺步

左轉 1/4 同時右腳向後，向左，右交叉，向左交叉搖擺

1&2 左轉 90°同時右腳向後，左腳向左一步，右腳在左腳前交叉

3&4 左腳向左一步，重心搖擺到右腳，左腳在右腳前交叉

參考文獻
Bibliography

[1] 肖光來. 健美操[M]. 北京：人民體育出版社，2008.9

[2] 約翰‧馬丁. 舞蹈概論[M]. 北京：文化藝術出版社，2005.1

[3] 歐建平. 外國舞蹈史及作品鑑賞[M]. 北京：高等教育出版社. 2008.1

[4] 歐建平. 世界藝術史——舞蹈卷[M]. 北京：東方出版社，2003.1

[5] 馬雲霞，楊敏，潘薇佳. 民族舞蹈技術技巧[M]. 北京：中央民族大學出版社，2009.10

[6] 潘志濤. 大地之舞[M]. 上海：上海音樂出版社，2006.12

[7] 楊紅，劉智麗，李德華. 興趣體操[M]. 成都：四川人民出版社，2011.7

[8] 朴永光. 舞蹈文化概論[M]. 北京：中央民族大學出版社，2009.2

[9] 隆蔭培，徐爾充，歐建平. 舞蹈知識手冊[M]. 上海：上海音樂出版社，1999.4

[10] 羅傑‧凱密恩. 聽音樂[M]. 北京：世界圖書出版公司，2008.6

[11] 陳介方，陳曉棟. 踢躂舞入門[M]. 上海：上海遠東出版社，2008.9

[12] 楊越，李春華，胡曉. 性格舞蹈教程[M]. 上海：上海音樂出版社. 2004.9

[13] 幕羽. 外國流行舞蹈作品賞析[M]. 上海：上海音樂出版社，2004.9

[14] Bill bader. The history and spread of line dance [M]. P.A.L Workshop Notes，2004.

[15] 古維秋. 排舞對我國民族健身舞發展的啟示[J]. 體育文化導刊，2010（8）.

[16] Bill bader.Dance styles and music styles of line dance[EB/OL]. http：//www.billbader.com，2004.

[17] 焦敬偉. 對新興休閒運動「排舞」及其推廣的研究[J]. 廣州體育學院學報，2007（7）

[18] 盧元鎮. 社會體育學[M]. 北京：高等教育出版社，2002.8

[19] 王洪. 健美操教程[M]. 北京：人民體育出版社，2001.1

[20] Christy lane（USA）.Christy lane's complete book of line Dancing（2th edition）[M].human kinetics，2000

[21] Paul bottomer（UK）.line dancing[M]. anness publishing limited，2002

[22] A. 班尼特. 流行音樂文化[M]. 北京：北京大學出版社，2006

[23] 尤靜波. 流行音樂歷史與風格[M]. 長沙：湖南文藝出版社，2007

[24] 許宗祥. 休閒體育概論[M]. 北京：人民教育出版社，2007

[25] 童昭崗. 體育舞蹈[M]. 桂林：廣西師範大學出版社，2005

[26] 王軻，王家彬. 體育舞蹈與流行交誼舞[M]. 西安：西北工業大學出版社，2007

[27] http：//www.linedancesport.com/

[28] http：//kickit.to/line dance

運動精進叢書

定價200元

定價180元

定價180元

定價180元

定價220元

定價220元

定價230元

定價230元

定價230元

定價220元

定價230元

定價220元

定價220元

定價300元

定價280元

定價330元

定價230元

定價300元

定價230元

定價280元

定價350元

定價280元

定價280元

定價250元

定價220元

歡迎至本公司購買書籍

建議路線

1. 搭乘捷運、公車

　　淡水線石牌站下車，由石牌捷運站２號出口出站(出站後靠右邊)，沿著捷運高架往台北方向走(往明德站方向)，其街名為西安街，約走100公尺(勿超過紅綠燈)，由西安街一段293巷進來(巷口有一公車站牌，站名為自強街口)，本公司位於致遠公園對面。搭公車者請於石牌站(石牌派出所)下車，走進自強街，遇致遠路口左轉，右手邊第一條巷子即為本社位置。

2. 自行開車或騎車

　　由承德路接石牌路，看到陽信銀行右轉，此條即為致遠一路二段，在遇到自強街(紅綠燈)前的巷子(致遠公園)左轉，即可看到本公司招牌。

國家圖書館出版品預行編目資料

排舞運動教程 / 李遵編著
——初版，——臺北市，大展，2015 [民 104.04]
面；21公分—（體育教材；8）
ISBN　978-986-346-066-4（平裝附數位影音光碟）
1.鄉村舞蹈
976.49　　　　　　　　　　　　　　　104002075

排 舞 運 動 教 程　附DVD

編 著 者 / 李　遵
責任編輯 / 劉　沂
發 行 人 / 蔡森明
出 版 者 / 大展出版社有限公司
社　　　址 / 臺北市北投區（石牌）致遠一路 2 段 12 巷 1 號
電　　　話 / （02）28236031，28236033，28233123
傳　　　真 / （02）28272069
郵政劃撥 / 01669551
網　　　址 / www.dah-jaan.com.tw
E - m a i l / service@dah-jann.com.tw
登 記 證 / 局版臺業字第 2171 號
承 印 者 / 傳興印刷有限公司
裝　　　訂 / 承安裝訂有限公司
排 版 者 / 菩薩蠻數位文化有限公司
授 權 者 / 北京人民體育出版社
初版 1 刷 / 2015 年（民 104 年）4 月
定價 / 380元

大展好書　好書大展
品嘗好書　冠群可期